艺术与设计赏析

第三版

主　编　薛保华
副主编　陈　晶　孙　琳　郑丽伟　曾　勇
　　　　师玉洁　甘兴义　谷　燕　闫占军

高等院校艺术学门类
"十四五"规划教材

ART DESIGN

华中科技大学出版社
http://www.hustp.com
中国·武汉

内容简介

本书共五章,第一章为绘画赏析,第二章为雕塑赏析,第三章为建筑赏析,第四章为现代设计赏析,第五章为摄影赏析。本书既有相关理论知识,又有相关实践知识。全书讲解深入浅出,图文并茂,通俗易懂。本书不仅能开阔学生的专业视野,提高学生的审美能力,而且有助于提升学生的创造力和想象力,培养健康高尚的审美趣味和情操。

本书相关资源可扫描下面二维码获取。

《艺术与设计赏析(第三版)》二维码(提取码为 bg7a)

图书在版编目(CIP)数据

艺术与设计赏析/薛保华主编.—3版.—武汉:华中科技大学出版社,2019.8(2022.7 重印)
高等院校艺术学门类"十四五"规划教材
ISBN 978-7-5680-5645-8

Ⅰ.①艺… Ⅱ.①薛… Ⅲ.①艺术-设计-鉴赏-高等学校-教材 Ⅳ.①J06

中国版本图书馆 CIP 数据核字(2019)第 185956 号

艺术与设计赏析(第三版)
Yishu yu Sheji Shangxi(Disan Ban)

薛保华 主编

策划编辑:彭中军	
责任编辑:彭中军	
封面设计:优 优	
责任监印:朱 玢	
出版发行:华中科技大学出版社(中国·武汉)	电话:(027)81321913
武汉市东湖新技术开发区华工科技园	邮编:430223

录　　排:华中科技大学惠友文印中心
印　　刷:武汉科源印刷设计有限公司
开　　本:880 mm×1230 mm　1/16
印　　张:8
字　　数:242千字
版　　次:2022年7月第3版第2次印刷
定　　价:49.00元

本书若有印装质量问题,请向出版社营销中心调换
全国免费服务热线:400-6679-118　竭诚为您服务
版权所有　侵权必究

前言
Preface

 无论是对美术创作还是设计实践而言，艺术修养和审美趣味的高低都是具有决定意义的，因此，对艺术专业的学生而言，具备较高的审美能力和艺术修养是十分重要的。对大量优秀艺术作品的欣赏、评析是提高美学修养与审美水平的有效和必要的途径。这对学生的艺术设计实践及未来的职业生涯具有潜移默化的深远影响。

 "艺术与设计赏析"课程通过介绍大量一流的大师作品，不仅旨在开阔学生的专业视野、提高学生的审美能力，而且有助于提升学生的创造力和想象力，培养健康高尚的审美趣味和情操。

 本书分为五章，分别从绘画、雕塑、建筑、现代设计和摄影五个主要的视觉艺术门类进行介绍，阐述了不同艺术门类的审美特征，并对中外优秀代表作品进行赏析。目前，大量已有的艺术欣赏类书籍较多关注传统美术门类（如传统中国画、油画等），而艺术设计作为新兴学科，其在艺术教育中的重要的作用和重要地位不言而喻，因此本书对建筑设计、视觉传达设计、动漫设计、产品设计、服装设计作品的赏析均有涉及，教师可根据实际教学情况选择。

 在漫长的艺术发展史中，优秀的艺术作品灿若繁星，限于篇幅，更是考虑教学的实际需求，选取了其中最具有时代特征和风格特征的代表作品，评析了作品的文化背景、艺术特征、风格样式、艺术观念及传达媒介和手段，并试图通过这些作品的代表性和辐射力，使读者在有限的篇幅中对艺术与设计多样又多变的面貌有一个较为直观的感受。

 当然，艺术欣赏能力和审美修养的提高绝不是在课堂上一蹴而就的，课堂上应当以引导、熏陶为主，充分调动学生学习的参与性、积极性和主动性；同时，还要尽可能让课堂教学与参观博物馆、美术馆，以及参与美术、设计作品展览等活动结合起来，使欣赏教学能够从书本中、课堂中走出来、活起来，最大限度地激发学生对美的热爱和对美的体验及创作欲望。

 本书可供高等院校艺术设计专业作为教材使用，对从事设计的工作者及普通读者学习、了解美术和现代设计也有所裨益。

 在本书编写过程中，编者参考了其他学者的一些研究论著及图片，谨此向这些作者表示衷心的感谢。本书的编写得到了湖北美术学院、武汉商学院等高校各位同行的支持，在此深表谢意！

<div style="text-align:right">

编 者

2019 年 8 月

</div>

目录
Contents

第一章　绘画赏析 ··· 1
　　第一节　绘画艺术概述 ··· 2
　　第二节　绘画名作赏析 ··· 6

第二章　雕塑赏析 ··· 35
　　第一节　雕塑艺术概述 ··· 36
　　第二节　雕塑名作赏析 ··· 38

第三章　建筑赏析 ··· 59
　　第一节　建筑艺术概述 ··· 60
　　第二节　建筑名作赏析 ··· 63

第四章　现代设计赏析 ··· 83
　　第一节　现代设计艺术概述 ··· 84
　　第二节　现代设计名作赏析 ··· 88

第五章　摄影赏析 ··· 107
　　第一节　摄影艺术概述 ··· 108
　　第二节　摄影名作赏析 ··· 112

参考文献 ··· 123

Yishu yu Sheji Shangxi

第一章
绘画赏析

第一节　绘画艺术概述

绘画是造型艺术中最主要的一种艺术形式。它是一门运用线条、色彩和形体等艺术语言，通过构图、造型和设色等艺术手段，在二维空间（即平面）里塑造静态视觉形象的艺术。绘画的种类极其繁多：从使用的材料、工具和技法来划分，可分为中国画、油画、版画、水彩画、水粉画、粉笔画、丙烯画、壁画、漆画等；从题材内容来划分，又可分为肖像画、风景画、风俗画、景物画、历史画、宗教画、动物画等。

绘画是一门源远流长的古老艺术，迄今发现的最早的作品是15000年前旧石器时代晚期产生的洞窟壁画，画在西班牙阿尔塔米拉和法国拉斯科的岩洞石壁上。此后，绘画逐渐成为人们广泛运用的一种艺术表现形式。绘画在早期受人青睐，在很大程度上是由于它具有相对自由、便捷的表现形式，单幅绘画可以一览全貌，得到完整的审美感受，同时它还具有极强的模仿能力。绘画运用透视、色彩、光影等方式能够表现事物的纵深和各个侧面，形成视觉上的立体感和逼真的效果。所以，绘画的表现领域十分广泛，它可以由创作主体根据自己的经验描绘出取材于社会和自然的一切可视形象，以及从现实生活的体验中衍生出来的幻想的视觉形象。从远古的石器时代一直到近代照相术发明之前，绘画是用直观手段记录和反映现实的主要手段。

绘画大致分为两大体系，即以中国画为代表的东方体系和以油画为代表的西方体系。这两大体系从表现形式到文化背景都大相径庭。它们虽然同为绘画艺术，都具有绘画的基本特征，但表现方式却大不相同。下面采用对比论述的方式，从中国画和油画的不同角度分析绘画的主要特征和表现形式。

一、平面的空间表现

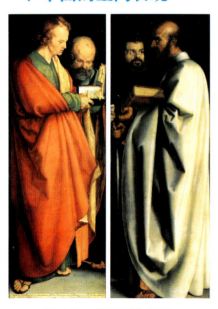

图 1-1　《四使徒》丢勒

绘画作为最典型和最基础的空间艺术形式，它的特点被集中体现在空间艺术的总体特点上，造型性、视觉直观性、静态性等特点在绘画上都有显著的体现。但绘画的平面性，尤其是在平面上进行各种空间表现的特性，是绘画艺术不同于其他空间艺术的、最为突出的艺术特征。

绘画是一种平面造型艺术。从空间特性的角度出发，绘画是具象空间或立体物象的平面表现。也就是说，绘画通过透视、色彩、明暗等手段，在平面上产生现实空间的幻象（见图1-1）。

绘画使用的物质材料都不占据深度空间，比如颜料、墨汁，薄薄地涂抹在平面载体上，其厚度几乎可以忽略，即使是使用颗粒较粗的颜料在平面上厚厚地堆积起来，那种"立体厚度"也只是质材本身的肌理质感，与绘画形象的空间纵深感没有关系。绘画形象如

果表现出了三维空间的视觉效果，那都是画家运用各种透视方法表现出实际空间在画面上的变形，都是视觉产生的一种幻象。尽管绘画不像建筑、雕塑、工艺美术和工业设计等其他美术门类那样创造可触摸的三维空间形象，但是在平面的二维空间，画家利用透视、色彩、明暗关系等各种表现手法使平面形象具有立体感。在中国绘画艺术中，运用虚实、疏密、布局、章法，运笔轻重徐疾，用墨干湿浓淡，还可表现出更加自由的"俯仰天地间"的心理空间，这也正是绘画艺术的无限魅力所在。

西方艺术家在探索二维平面的三维表现上可谓不遗余力，形成了十分发达的透视学。14世纪初，发端于意大利的文艺复兴运动迅速席卷整个欧洲。绘画上逐渐摆脱中世纪强调精神象征性的、平板的、程式化的风格，转而追求实现文艺复兴的理念——绘画艺术作为一个窗口，通过它，自然就有可能得以再现。文艺复兴时期的艺术家阿尔伯蒂在他的《绘画论》中说到："画家的任务是用线条、色彩在版面或墙面上描绘从一定距离和位置所见到的物体外观，使之显现出极为相似的三维空间和物体的形状。"并主张："图画就如一扇透明的窗户，我们透过窗，可以看到世界的一部分。"有着这样明确的理念，西方艺术家经过不懈的科学实证，总结出人们视错觉的规律，那就是自然界的物体离开观察者的视点越远，就会显得越小，最终会消失于一点。达·芬奇对绘画的准确再现性进行了大量的理论研究，并身体力行，在他的传世名作《最后的晚餐》中，达·芬奇精准而巧妙地运用了焦点透视的知识，将所有的直角变线都集中到处于中心位置的主人公耶稣的头部，既实现了强烈的空间纵深感，又强调和突出了主人公，成为了恰当运用透视规律的经典之作。

在东方绘画体系中，空间与平面的关系呈现出完全不同的表现。我们想了解东方艺术，必须首先了解东方文化对绘画中空间的认识和表现。美国当代学者劳丽·斯切内特·亚当斯认为，东方艺术在平面上产生距离幻觉的是"大气透视法"的透视体系，不是缩减比例，而是降低清晰度。她认为，在中国绘画中很普遍地采用了这一方法，近处的景物枝叶清晰，但远处的山峰和景物就渐渐模糊，消失在雾气中了。也就是中国画诀中所说的"远树无枝，远水无波"。在宋元以来的许多山水画中，都可以看到这种空间处理方法。但实际上，对中国绘画并不能用这种单一的视觉空间来解读，心理空间在审美过程中发挥着更为主导的作用。王微在其《叙画》中强调："以一管之笔，拟太虚之体；以判躯之状，画寸眸之明。"王微将千变万化的"太虚之体"统一于"一管之笔"，强调以有限的笔墨去表现山水之中那无限的境界。这正是西方客观再现的透视法所无法达到的。因此，与西方空间营造迥然不同的是中国画避开了透视法所创造的视觉三度空间，而更多地是运用虚和实的微妙变化来达到一种富于神韵的心理空间。追求或渺远广阔，或苍莽高峻的空间趣味。

其实中国早在西方透视法发现一千年前，就已发现了透视的规律，宗炳在他的《画山水序》中说："今张绡素以远映，则昆阆之形可围于方寸之内，竖划三寸，当千仞之高，横墨数尺，体百里之迥。""去之稍阔，则其见弥小。"然而中国山水画却并未循透视法而发展，中国艺术家自觉地放弃了对三维空间的表现，而采取了一种与西方艺术不同的另一种空间表现，所谓"折高折远自有妙理"（沈括语），追求俯仰天地间的境界，使人"可行、可望、可游、可居"。

西方艺术家以一种科学实证式的严谨态度进行创作，力求掌握并不断发展透视学、解剖学，以使自己的绘画更真实，尽力在二维平面上描绘出三度空间的幻象；而中国艺术的空间态度是"纵身大化，与物推移"，故此，"在画境中不易寻得作家的立场，一片荒凉，似是无人自足的意境，然而中国作家的人格个性反因此完全融化潜隐在全画的意境里，尤表现在笔墨点线的姿态意趣里面。"（宗白华《论中西画法的渊源与基础》）于是便形成了一个物我浑化的灵境。

相比而言，中国的绘画是更为纯粹的平面艺术，具有平面装饰性，不全以视觉幻象令人称奇，而以幽深的意境引发人们更为自由的空间想象和空间感受。中西绘画在空间意识上大异其趣，正是两种不同的文化传

统、审美心理在艺术上的外化。

二、绘画的形式语言

绘画的形式语言，就是点、面、形、色、肌理、明暗等多种视觉形式要素及它们在画面上的组织效果。绘画的形式语言主要表现为线条（笔触）、色彩和构图等。

1．线条

自然界并不存在几何学概念上的线条，我们只是以线条的形式来观察、表现世界。绘画中的线条是一种想象性的抽取。画家使用线条的方式实际上就是他的书写方式，就是笔法。作为手绘的创造，线条和笔触能够表现物象，也可以表达情感和显示个人风格。

线条作为艺术家的落笔之迹，所透露出来的信息和表现力是无穷无尽的。这一点落实在笔法上，贯穿于作画过程的始终。

有观点认为，中西绘画的区别在于中国画以线造型，西画以面造型，这种说法并不准确。实际上无论东方还是西方，绘画艺术都是从以线造型开始的，例如西班牙阿尔塔米拉洞窟壁画中描绘的大量动物形象都运用了线条来勾勒轮廓；还有希腊瓶画，也是全部以线造型。德国版画家丢勒和法国新古典主义大师安格尔笔下的线条已运用得娴熟自如，十分生动了。安格尔曾说：“线条，这就是素描，这就是一切。”

但是中国画中的线条与西画中的线条有着明显的差别。在西方绘画中线条主要是描绘性的，严格服从于造型的要求，它是根据对象的表面形体随之而动的笔迹，依附于形体的体面变化而自然形成。在传统的西方绘画中并不十分强调线条的独立审美价值。而在中国绘画中，线条不仅是描绘形象的主要手段，而且强调把线条作为一种独立的审美元素，追求线条本身的韵味（见图 1–2）。明代汪珂玉《珊瑚网》中记载的"描法古今一十八等"，分出了高古游丝描、行云流水描、钉头鼠尾描、铁线描、折芦描、柳叶描等后人所称"十八描"，可见中国绘画中线条的重要性及其表现的丰富性。中国绘画史上许多大画家，都是线条表现的大师，有的自创一格，使自己的线条表现独具魅力，甚至形成影响一个时代的风格。东晋画家顾恺之的线条被人誉为"春蚕吐丝"，还有唐代画家吴道子和北齐的曹仲达（一说曹不兴），因为"吴之笔其势圆转而衣服飘举，曹之笔其体稠叠而衣服紧窄"，被后人誉为"吴带当风，曹衣出水"。

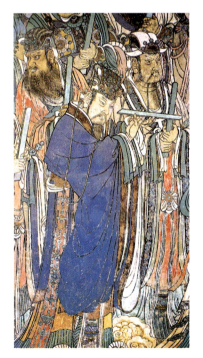

图 1-2 《朝元图》

在油画中，笔的运动轨迹更多地表现为笔触，笔触在油画中的表现力类似于线条在中国画中的地位，不仅是造型的手段，而且具有独立的审美价值。西方绘画从提香开始就有意识地呈现笔触效果。鲁本斯甚至认为，笔触是否有表现力，是衡量一名画家是否算得上大画家的标志。当然笔触是平滑细腻还是狂放不羁，是不露痕迹还是酣畅淋漓，这基于画家情感表达的需要，它折射出画家或平静或激烈，或忧郁或炽烈的心灵之光。凡·高遒劲奔放的笔触是显著的例子。在表现主义绘画中，笔触更是伴随着艺术家的情感迸发出强烈的表现力。

2．色彩

色彩在画面中造成了多种关系。这些关系包括：色相对比、色度

对比、冷暖对比、明暗对比、色域对比、补色对比等。在绘画中，色彩是绘画作品至关重要的视觉传达语言。

在古典主义的绘画传统中，重素描、轻色彩的观念比较风行。法国17世纪古典主义画家普桑就认为绘画中的色彩只是吸引眼睛的诱饵。甚至后来有些以色彩见长的艺术家也保有这种观念，如野兽派画家马蒂斯就这样说过："素描是属于心灵的，色彩是属于感官的，那么，你必须首先画素描，培养心灵并能够把色彩导入心灵的轨道。"即便如此，西方油画的色彩表现仍然取得了辉煌的成就，比如威尼斯画派就十分擅长表现色彩，其巨匠提香用色绚丽生动，被誉为"金色的提香"。

西方绘画越到现代，色彩的地位越高，19世纪是个转折点。从英国康斯太勃、透纳和法国的德拉克洛瓦开始，色彩由古典的深重晦暗转向明亮鲜丽。到印象派画家手里，色彩发生了根本性革命，色彩的审美价值被独立出来，置于画面的主导地位。印象派的色调来源于人们对色彩本质在认识上的进步，画家试图表现自然光线下物体色彩的变化，想要表现出光的变化在视觉上的回应。在与光的关系上，绘画不像雕塑那样依赖外光，而是用色彩直接把光线表现在画面上，仿佛光从画布中透射出来，这在鲁本斯的黑影强光中已有表现。但是欧洲古典绘画以室内标准光为基础，光的运用还没有从质的意义上反映为色彩，主要依靠明暗对比建立色彩关系，逐渐发展成一种暗褐色调，从而建立起一种基于固有色观念的色彩规范。这一传统直至被印象画派打破。莫奈的12幅组画《卢昂大教堂》，表现了不同时间中阳光的变化所引起的景物的色彩变化。每一幅画都流动着在空气和阳光中变幻莫测的色彩。印象主义之后的现当代艺术流派在色彩的运用上显得更为自由和主观，完全打破了固有色的观念，在蒙克、恩索尔、苏丁等西方现代主义画家笔下，看到物体的固有色已被全然背弃，色彩成了艺术家宣泄自己主观情感的载体。在色彩的主观性这一点上，西方的现当代艺术与中国绘画色彩有相近之处。但它们不是靠工笔重彩式的精勾细描来实现，而是运用写意画般的笔触，去表现光色的颤动与变幻。

中国绘画也很重视色彩，在谢赫"六法"中特别提出"随类赋彩"，作为绘画的一项基本原则。从中国设色工笔画中可以看到，色彩的运用兼有客观和主观的双重性，既有一定的生活依据，又根据画面的需要进行主观性、装饰性的改造，而且色彩的明度和纯度的变化很小，大面积的平涂，增强了平面装饰性。

但与油画最为不同的是中国画对"墨"的运用。自唐代出现水墨画，墨开始摆脱勾线的单纯作用，拥有了独立的审美价值，在水墨画中已取代了色彩的地位，五代荆浩《笔法记》提到"夫随类赋彩，自古有能，如水晕墨章，兴我唐代"，的确，唐代出现了张、王维、王墨等一大批水墨画家，奠定了水、墨的审美趣味，自张彦远提出墨具五色的认识后，从理论上根本改变了墨的地位。此后，墨色地位崇高，在后来的画论和实践中多有表现。"画以墨为主，以色为辅。"（盛大士《溪山卧游录》）用色只是"补笔墨之不足，显笔墨之妙处。"（王原祁《雨窗漫笔》）必须"色不碍墨"。（王昱《东庄论画》）如果"墨晕既足，设色亦可，不设色亦可。"（张庚《国朝画征续录》）这些意见足见中国古代绘画对墨与色彩别有看法。绘画是色彩的音乐，中国绘画不似油画的流光溢彩，尤其是水墨画，洗净铅华，虚灵如梦，但都具有各自的审美意趣。

3．构图

绘画的构图，就是对物象在画面中的位置和空间关系进行安排，在整体上形成一个具有表现力的结构。

构图透露出艺术家的艺术观念，对艺术家实现自己的艺术效果有着重要的作用。在巴洛克绘画中，可以看到，画家打破古典主义的稳定构图，有着强烈的动势，符合巴洛克艺术雄厚壮丽的美学追求。最为典型的是鲁本斯的《劫夺吕西普斯的女儿》（见图1-3），大幅度旋转运动的构图带来了旋风般的动感，表现了巴洛克艺术磅礴的气势。而在古典主义画家大卫的名作《贺拉斯兄弟的宣誓》中，英雄气概含蓄地包含在稳定

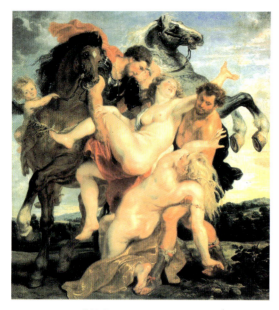

图1-3 《劫夺吕西普斯的女儿》 鲁本斯

的构图中,背景用三个罗马式拱门将画面分为对称的三部分,人物分为三组均衡地分列其中,老贺拉斯挺立画面中心,左方三兄弟英姿勃勃伸臂宣誓,右方为沉浸在悲恸中的母亲和妹妹,构图的和谐稳定契合古典主义要求的理性、庄严,正如同温克尔曼说的"高贵的单纯,静穆的伟大"。

构图,不仅仅是物象的布置,实际上是一种综合的结构安排,包括各种力的关系、造型和色彩的强弱、虚实、节奏等视觉关系等。所以构图不是一个兀自存在的命题,它必须建立在线条、色彩、造型等其他形式语言的基础上。但是它就像一个指挥一样,将不同的元素安排到恰到好处的位置上,让作品呈现出美好的视觉效果和心理感受。

第二节 绘画名作赏析

一、中国绘画名作赏析

图1-4 《人物龙凤帛画》

《人物龙凤帛画》 战国

《人物龙凤帛画》(见图1-4)是我国现存最早的独幅绘画作品,出土于湖南长沙陈家大山一座战国楚墓中。

帛画呈长方形,绘于深褐色绢帛上,画中主体人物是一位侧立的贵族妇女,身着绣有云纹的广袖长袍,裙摆曳地展开,高髻细腰,雍容富贵,双手合掌,作祈祷之状。妇女站在一弯月形物之上,表示立于龙船之上。妇人神态庄重虔诚,处于静态;在其上方,画有飞腾的一夔一凤,动静对比,生动而庄重。凤鸟为楚国艺术的典型形象,昂首展翅,激越飞扬,表现得强健有力,凤的前方是一只蜿蜒向上升腾的夔,是传说中的一种独爪龙。在原始社会和商周时代,龙凤都是导引灵魂升天的灵物,这在屈原的楚辞中早有反映,所以这幅《人物龙

凤帛画》的主题应是表现墓主人祈求在龙凤援引下飞升仙界。

这幅帛画画风较为古拙，但线条优美流畅，人物比例准确，布局精妙，想象丰富，表现了楚艺术奇谲浪漫的独特风格。

《洛神赋图》 东晋 顾恺之

顾恺之是中国东晋时代的著名画家。顾恺之不仅擅画闻名，而且工诗赋，善书法，被时人称为"才绝、画绝、痴绝"。

《洛神赋》是汉魏文学家曹植的名篇，顾恺之则依据这凄美的爱情故事绘制出这幅 6 米长的《洛神赋图》（见图 1–5 和图 1–6），为顾恺之的传世精品。画中曹植初见洛神时的惊喜、分别时的留恋惆怅都表现得十分传神；洛水女神衣袂飘然、凌波微步、若即若离、楚楚动人，极为出色地描绘出了赋中形容洛神之曼妙："其形也，翩若惊鸿，婉若游龙。荣曜秋菊，华茂春松。仿佛兮若轻云之蔽月，飘飘兮若流风之回雪。远而望之，皎若太阳升朝霞；迫而察之，灼若芙蕖出渌波……"尤其是将洛神欲去还留、回首顾盼的愁惘情态表现得十分动人。可以说，《洛神赋图》是顾恺之提出的"迁想妙得"、"以形写神"等重要绘画理论观点的精妙体现。

《游春图》 隋 展子虔

《游春图》（见图 1–7）是我国现存最早的卷轴山水画，传为隋代画家展子虔的作品。展子虔是北齐至隋之间的一位大画家。据载，其画笔调工整，法度严谨，对隋唐绘画的发展起着重大作用。《游春图》是画家唯一传世之作。

《游春图》描绘了草长莺飞的阳春季节，人们在山林间踏青游赏的情景。图卷以自然山水为主，人物殿阁点缀其间。构图采用俯瞰的视角遥望景物，山峦叠翠、烟波浩渺，游人或骑马山间、或荡舟湖面，一派春意盎然、怡然自得的景象。

图 1–5 《洛神赋图》

画面以青绿着色，渲染和煦明媚的春天之景，为青绿山水滥觞。《游春图》已然超越了六朝前山水画那种"水不溶泛，人大于山"的草创阶段，形成了"丈山、尺树、寸马、分人"的合理比例。它的出现标志着中国山水画渐趋成熟，已发展成为独立的画科。

图 1–6 《洛神赋图》（局部）

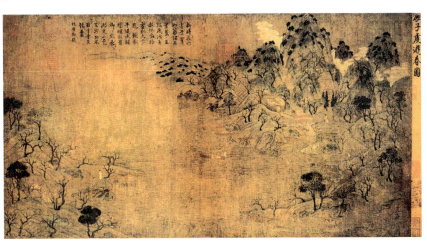

图 1–7 《游春图》

《步辇图》 唐 阎立本

阎立本是初唐最著名的画家之一，曾官至右丞相。阎立本的绘画多以政治历史事件以及王公贵族为题材，《步辇图》（见图1-8）就是这样一件表现汉藏友好的历史绘画，作品以贞观十五年（公元641年）吐蕃首领松赞干布与文成公主联姻的历史事件为题材，描绘了唐太宗接见前来迎娶文成公主的吐蕃使臣禄东赞的情景。

这幅画构图上很明显将人物分成两组：图卷右侧是在宫女簇拥下坐在步辇中的唐太宗；左侧依次为典礼官、禄东赞、翻译者。画中的唐太宗淡定自若，目光深邃，既有尊贵威严的不凡气度，又显平易亲和之态，充分展露出盛唐一代明君的风范与威仪。其醒目的魁梧身材体现了早期人物绘画"主大从小，尊大卑小"的创作原则。典礼官持重有礼，禄东赞的诚挚谦恭、不卑不亢，翻译官谨小慎微、诚惶诚恐。各种表情刻画得生动传神，又非常符合人物的身份特征。

作品设色典雅绚丽，线条流畅圆劲，构图节奏鲜明。为唐代绘画的代表性作品，具有珍贵的历史和艺术价值。

图1-8 《步辇图》

《簪花仕女图》 唐 周昉

周昉是唐代最著名的仕女人物画家之一，其绘画多表现宫廷生活的闲情逸致，仕女形象容貌端庄、圆润丽、柔软温腻，深受时人青睐，被誉为"周家样"。

《簪花仕女图》（见图1-9和图1-10）为唐代仕女图画的典型风格，代表了唐代现实主义绘画风格。整幅画面的构图采取平铺列绘的方式，描绘几位贵族女子在花园中戏犬、闲步、赏花、扑蝶的情形。画中四嫔妃和两侍女，主大从小。人物描绘工丽细腻，线条流畅圆润，敷色层次清晰，表现出薄纱透体的高妙境界。

尤其是雍容华贵的仪表之下，深宫妙龄女子闲散落寞的愁绪更令人心生怜惜。《簪花仕女图》之命名，得于画中仕女头上一朵硕大盛艳的牡丹。娇娆旖旎的花瓣，有着花冠的气派，却不失妩媚，禀承着唐人的别情厚爱，却是"绿艳闲且静，红衣浅复深。花心愁欲断，春色岂知心。"（王维《红牡丹》）

《韩熙载夜宴图》 五代 顾闳中

《韩熙载夜宴图》（见图1-11）是五代顾闳中描绘韩熙载家宴的一幅长卷。韩熙载原是一位北方贵族，因战乱南逃，被南唐朝廷留用。为表明自己毫无政治野心，免被猜忌，韩熙载不问时事，纵情声色。史载李

后主"乃命闳中夜至其第窃窥之，目识心记，图绘以上之，故世有夜宴图。"

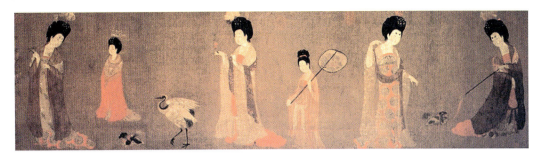

图 1-9　《簪花仕女图》

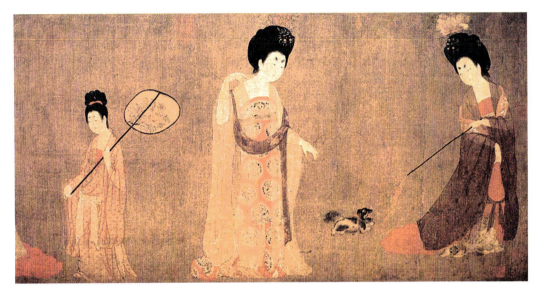

图 1-10　《簪花仕女图》（局部）

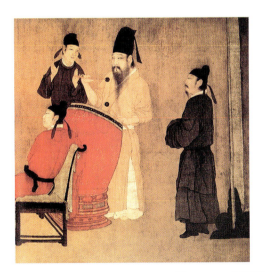

图 1-11　《韩熙载夜宴图》（局部）

由于这幅画兼具了情报功能，《韩熙载夜宴图》具有极强的写实性，顾闳中细微的观察，逼真的描绘将韩熙载奢华的家宴情景描绘得一览无余，并对主人公韩熙载放荡不羁而又郁郁寡欢的复杂内心，表现得十分传神。《韩熙载夜宴图》随着情节的进展分成五个段落，分别为"听乐"、"观舞"、"歇息"、"清吹"、"散宴"。这五个部分不露痕迹地连成一个节奏起伏的整体，但通过屏风巧妙分隔，又使不同场景具有独立

性，随着画面的展开，呈现出一种时间的延续，将一个南唐贵族彻夜笙歌的全部过程娓娓道来。

《韩熙载夜宴图》十分真实而生动地展开了一幅南唐上层社会的风俗画面，具有极高的历史价值和艺术价值。

《写生珍禽图》 五代 黄筌

五代时期的花鸟绘画更趋成熟，已出现以黄筌、徐熙为代表的不同风格和审美趣味，史称"黄家富贵、徐熙野逸"。黄筌作为后蜀宫廷画师，长期生活于宫苑之中，其绘画多以宫廷奇珍异卉为题材，创没骨画法，淡墨勾勒，用笔极精细，几不见墨色，后以重彩渲染，十分工致富丽。黄筌具有高超的写真技巧，据说曾画六鹤，"精彩体态，更愈于生"，竟引来真鹤。

《写生珍禽图》（见图1-12）是黄筌传世的重要作品，左下角有付子居宝四字，可见是给他次子黄居宝的一幅示范画稿。画卷上精致入微地画了24只小动物，鸟羽的华美、龟壳的坚硬、蝉翼的透明……无不清晰逼人，昆虫、鸟雀和乌龟等不同动物造型都非常准确，栩栩如生、呼之欲出。黄筌精湛的写实技巧和细腻富贵的皇家气派为后来的宫廷画家所仰慕，开一派花鸟绘画新风，"黄家富贵"指的则是黄筌和他的儿子黄居寀、黄居宝父子三人所代表的画风。

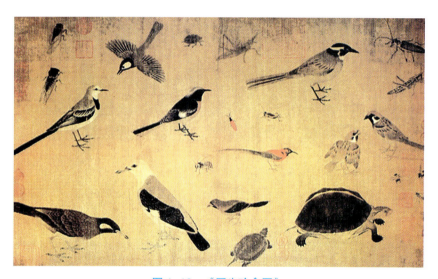

图1-12 《写生珍禽图》

《溪山行旅图》 北宋 范宽

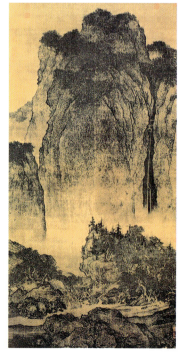

《溪山行旅图》（见图1-13）是北宋画家范宽的代表作。米芾曾评论范宽的绘画："范宽山水丛丛如恒岱，远山多正面，折落有势。山顶好作密林，水际作突兀大石，溪山深虚，水若有声。物象之幽雅，品固在李成上，本朝自无人出其右。"这段话与《溪山行旅图》实在是非常吻合。

这幅山水描绘的是关中之景，首先给人的强烈审美感觉就是整个画面的磅礴雄伟之势，巍峨耸立的山峰如同咫尺眼前，气势逼人，十分传神地表现出秦陇山川浑厚峻拔之景象。山顶有密林，山间一线飞瀑，飞流直下，仿佛能让人听到山谷中水声回响。山脚下巨石纵横，蜿蜒山路上缓缓行进着一支商旅队伍，马铃悠扬、泉水潺潺，在雄健壮阔的群山之中，这一路人马就像跳跃的音符为画面平添一份灵动的生趣。范宽的作品，图大幅宽，山势逼人，山石嶙峋，草木华兹。用笔着重骨法，笔墨的酣畅厚重且层次丰富。"范宽之画，远望不离座外"，正是赞叹他的画体现了北方山川的雄峻浩莽，重山仿佛扑面而来，使人犹如身临其境一般的风格。历代评论家对此画称赞备至，对后世影响极深远。

图1-13 《溪山行旅图》

《清明上河图》　北宋　张择端

《清明上河图》（见图1-14）是一幅具有重要历史价值的风俗长卷，是反映12世纪中国城市生活面貌的极为珍贵的资料。

画家用精致的工笔细致生动地描绘出汴京城内及近郊，社会各阶层尤其是平民的生活景象。《清明上河图》以长卷形式，将繁杂的景物纳入统一而富于变化的画面中，汴河两岸、虹桥上下，真是车水马龙，店铺鳞次栉比，行人摩肩接踵，一片繁荣景象。画面场面巨大、结构严整；尽管内容极为丰富繁杂，却处理的主体突出、繁而不乱、有条不紊；细节一丝不苟，处处引人入胜，表现出画家高度的艺术概括力。它是北宋风俗画中最具有代表性的一幅。

《芙蓉锦鸡图》　北宋　赵佶

宋徽宗赵佶是北宋著名的书画家。这位皇帝在书画艺术上的天赋与成就显然高于他的政治才能，虽然政治上昏庸无能，但他的书与画均有很高成就。其书首创"瘦金书"体；其画尤好花鸟，充满盎然富贵之气，自成一体。

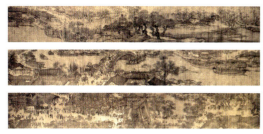
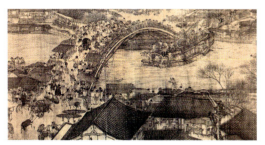

图1-14　《清明上河图》

《芙蓉锦鸡图》（见图1-15）被认为是宋徽宗的传世作品，赵佶主张绘画中注重诗意的含蕴回味和观察事物的精细入微以及写实表现的微妙传神，这些观点在这幅画作中得以完整的诠释。此图笔法工细，设色典雅。芙蓉枝叶繁茂，锦鸡飞临于疏落的芙蓉花枝梢上，转颈回顾，翘首望着一对流连彩蝶翩翩舞飞，一派生机盎然的景象。

画中花卉枝叶和锦鸡造型准确，务求精微，其锦鸡落处，芙蓉摇曳下坠，逼真地表现了锦鸡压于枝头的真实景况。全图用笔精娴熟练，所用双钩设色，线条细劲、细致入微，色彩晕染层次清晰，浓淡相宜。

赵佶还以清瘦劲健的瘦金体自题："秋劲拒霜盛，峨冠锦羽鸡，已知全五德，安逸胜凫鹥"，与画面互为辉映，相得益彰，于典雅丽中传达出雍容堂皇的贵胄之气，为北宋院体画的代表。

《采薇图》　南宋　李唐

图1-15　《芙蓉锦鸡图》

《采薇图》（见图1-16）描绘的是殷商贵族伯夷、叔齐在商亡后不愿投降周朝，"不食周粟"，在首阳山采野菜充饥，最后饿死山中的故事。画面上伯夷、叔齐对坐于山野之中，一副文人形象，憔悴羸弱却不失儒雅，采野菜用的小锄、竹筐放在地上，叔齐侧面而坐身体微微前倾，一手扶地一手比划着，神情激昂地在诉说着什么；正中的伯夷双手抱膝而坐，面带忧愤，神情专注地静听叔齐的谈话。画中古藤老松，繁茂苍莽，很好地烘托出环境的荒僻，也更加表现出人物的艰难处

境和坚定的意志。二人形容清瘦，须发蓬松，但神情刚毅坦荡。令我们感到他们虽置身于山林草木之中，但仍在关怀着世事，并为之抑郁孤愤。

图1-16 《采薇图》

后人对这个故事看法不一，或认为二人高风亮节，或认为二人愚忠迂腐，而李唐在当时南宋与金国对峙的时候，画这个历史故事来表彰保持气节的人，谴责投降变节的行为，其"借古讽今"之意是显而易见的。

图1-17 《踏歌图》

《踏歌图》 南宋 马远

南宋画家马远出身绘画世家，他的曾祖父马贲、祖父、伯父、父亲都是画院画家，再加上他的兄长、他自己及他的儿子，被称为"一门五代皆画手"。

《踏歌图》（见图1-17）是马远的代表作，画面用笔苍劲而简略，大斧劈皴极其干净利索，表现雨后天晴的山郊村野，几个老农带有几分醉意在田埂上踏歌而行，具有简洁、明快、清旷的特点。远处山峰奇峭，宫阙隐现，近处田垅溪桥，巨石踞于左角，疏柳翠竹，虽无花草的点缀，却表现出明媚的春山环境。画上几位老农，或踏歌而舞，或和节呼应，或呼朋引伴，或酒醉蹒跚。四个人动态不一，却动态和谐、憨态可掬。垅道左面的两个孩子给画面添加了一股童趣，画面笼罩在一片欢愉、清新的氛围中，形象地表达了画中题诗"丰年人乐业，垅上踏歌行"的诗意。

《踏歌行》中景的高峰不再是顶天立地，却显得奇异峻峭，烟雾蒙蒙的树林中掩映着飞檐，山峰侧立一旁，画面留出大量空白。这种创新的边角构图在马远以及另一位和他齐名的画家夏圭的画中得到充分、成熟的体现，他们善于以局部特写来构图，常画山之一角，水之一涯，形成一种清空的图式，所以他们被并称为"马一角、夏半边"。

《鹊华秋色图》 元 赵孟頫

赵孟頫诗、书、画、印俱精，尤以书法与绘画的造诣很高，绘画兼擅人物、山水、花鸟、鞍马，墨韵高古，提出绘画要有古意，力倡以书法入画，书画博采晋、唐、北宋诸家之长，以气韵生动取胜。《鹊华秋色图》是其代表作之一。

《鹊华秋色图》（见图1-18）描绘了济南郊外鹊山和华不注山一带的秋天景色，画画中长汀层叠，渔舟出没，林木掩映。平原之上鹊、华两山遥遥相对，右边的华不注山，孤峰突起、秀泽峻峭；左边的鹊山，则峰峦浑圆、青崖翠发，两山相映成趣。

画家以书入画，用写意笔法画山石树木，笔简意赅，画风苍秀简逸，于朴拙、淡泊的意境中，蕴含丰富的笔墨情趣，故元人赞誉此画是"一洗工气"，"风尚古俊，脱去凡近"。

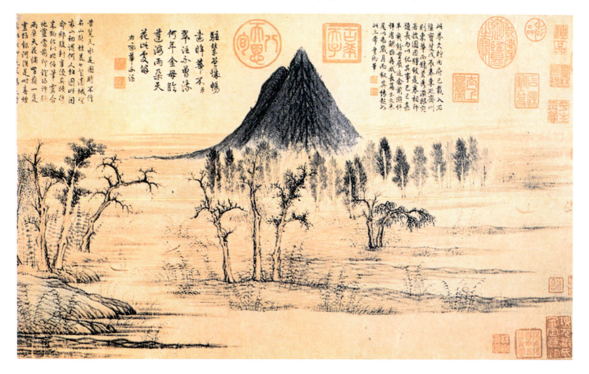

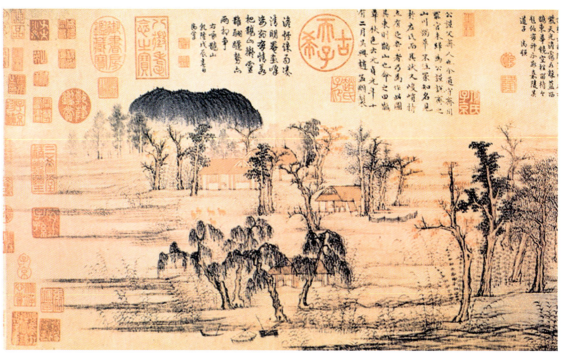

图1-18　《鹊华秋色图》

《墨兰图》　元　郑思肖

郑思肖是宋末元初时画家，以画墨兰著名，生于南宋，宋亡后，他的原名已无据可查，改名思肖，号所南，又字忆翁，均是取忠于南宋之意。郁积于郑思肖心中的都是亡国之痛，辱君之仇，所以他画兰根不着土，意为"土为蕃人夺"。

兰生深谷，不畏风雨，清雅幽香，质朴无华，被中国文人喻为孤傲、超凡脱俗的高尚品格，与梅、竹、菊并称花中"四君子"。文人多绘此类，以寄寓自己的高洁品格。《墨兰图》（见图1-19）是郑思肖留下的唯一传世作品，画中以淡墨描绘幽兰一丛，构图简洁、舒展，几片兰叶，两朵兰花，枝叶疏简，兰叶线条挺拔而富有韧性。消散清逸，风韵自标，摇曳于幽谷清风之中，尽写兰花高洁飘逸的气质，借以表达自己的孤高气节。他曾在一幅菊花图上题诗："宁可枝头抱香死，何曾吹落北风中"，以表示自己不屈的爱国情怀。虽为一丛简简单单的兰花，但托物言志，寄托了画家太多的情怀慨叹，从而留下极为丰厚的审美意蕴。

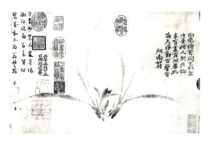

图1-19　《墨兰图》

《朝元图》　元　永乐宫壁画

永乐宫壁画是中国古代壁画的奇葩。这些精美飘逸的巨幅壁画总面积达960平方米，满布在位于山西芮城的永乐宫的四座大殿内。题材丰富，技艺精湛，它继承了唐、宋以来优秀的绘画技法，又融汇了元代的绘画特点，成为元代寺观壁画中最为引人的一章。

永乐宫三清殿的《朝元图》（见图1-20和图1-21），描绘的是道教六天帝、二帝后率众仙朝元的盛况，它是集中了唐、宋道教绘画精华所形成的巨制。尤为可贵的是《朝元图》保存了画圣吴道子遗风，是吴家样的典范作品。

《朝元图》众仙班腾云临风、浩浩荡荡，八位主神高达3米，围绕着280余位神仙重叠组成长长的队列，整个画面气势浩大壮观，众神形态各异，衣冠服饰精美多变。人物的神情面貌极富变化，几百人物无一雷同，种种情态杂居一画，真是气象万千。《朝元图》尤其表现出传统线描艺术的高度成就。线条豪放洒脱，劲健而富有气势，长达几米的衣纹线条流畅灵动、一气呵成，生动展现了"满壁风动"的艺术魅力，让人叹为观止。

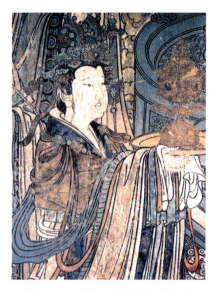

图1-20　《朝元图》（局部一）

《王蜀宫妓图》　明　唐寅

《王蜀宫妓图》（见图1-22）原名《孟蜀宫妓图》，又称《四美图》，由明末汪玉《珊瑚网·画录》最早定名，沿用至今。近有考证，当为《王蜀宫妓图》，描绘的是五代前蜀后主王衍的后宫生活。为明四家之一的唐寅的代表作品，以工笔重彩描绘了四个盛装宫妓的神情状貌，并题诗云："莲花冠子道人衣，日侍君王宴紫微，花柳不知人已去，年年斗绿与争绯。"画面中间两正两背四位宫妓，头戴金莲花冠，身着云霞彩饰的道衣，衣饰浓淡相宜。画中女子皆柳眼樱唇，下巴尖俏，并采用"三白"设色法，就是用白粉烘染额头、鼻子、下颌，衬托出娇艳红润的面颊，正是蜀后主王衍所称许的"柳眉桃脸不胜春"。

唐寅早年绘画承继唐宋工笔传统，艳丽而典雅，笔下的仕女娟秀柔美、仪态万千，反映了当时社会的审美趣味，可谓雅俗共赏。但比之前

图1-21　《朝元图》（局部二）

代，其仕女形象虽绰约多姿但多显小家碧玉的娇柔纤弱，已无唐代仕女的雍容大气。

《墨葡萄图》 明 徐渭

徐渭，字文长，号天池山人、青藤居士，或署田水月，山阴（今浙江省绍兴市）人。他天资聪颖，却仕途坎坷，命运多舛，只能以游历山水和写书作画来排遣心头苦楚。《墨葡萄图》（见图1-23）就是其晚年抒发失意苦闷的作品。

画家以山野中无人理睬的野葡萄自喻，表达自己怀才不遇的苦闷。泼墨是其绘画的显著特点，满纸鲜润淋漓的墨韵，使串串葡萄圆润晶莹，老藤纵横垂落，枝叶浓淡相宜。此外，以狂草入画是徐渭绘画的另一特点，放任恣纵，笔走如飞，苍劲清逸，让人强烈地感到画家挥毫时心中激荡而不可抑制的悲愤之情。正如为人们所传诵的题头诗句：半生落魄已成翁，独立书斋啸晚风。笔底明珠无处卖，闲抛闲掷野藤中。一代才子徐渭正是在书画之中书写自己人生境遇的悲凉与辛酸。

《竹石图》 清 郑板桥

郑板桥名燮，乾隆进士，曾任山东范县、潍县县令，后长期在扬州卖画，受石涛、八大山人影响较深，为"扬州八怪"之一。郑板桥善画竹、兰、石、松、菊等，尤精墨竹。所画墨竹体貌疏朗，风格劲峭，是他"倔强不驯之气"的艺术表达。

在《题画竹》中，他总结自己的画竹之法：故板桥画竹，不特为竹写神，亦为竹写生，瘦劲孤高，是其神也；豪迈凌云，是其生也；依于石而不囿于石，是其节也；落于色相而不滞于梗概，是其品也。郑燮画竹，主张师法自然，画烟光日影露气中千姿百态的竹影摇曳，画竹"以草书之中竖长撇法运之"，浓淡疏密有致，天趣横溢。

《竹石图》（见图1-24和图1-25）瘦石与修竹并立，几竿疏竹，秀逸清雅。其后奇石嶙峋，以淡墨勾勒，用笔瘦硬爽利，少用皴擦，使画面显得通透并更加衬出修竹之姿。画竹则用浓墨，枝叶横斜，有飞动之致，竹竿细瘦而劲挺，有傲然挺立之姿。借此表达画家孤高的人格情操。

图1-22 《王蜀宫妓图》

图1-23 《墨葡萄图》

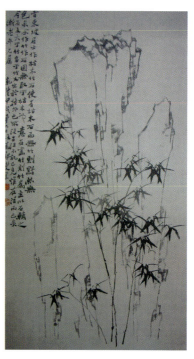

图1-24 《竹石图》（一）

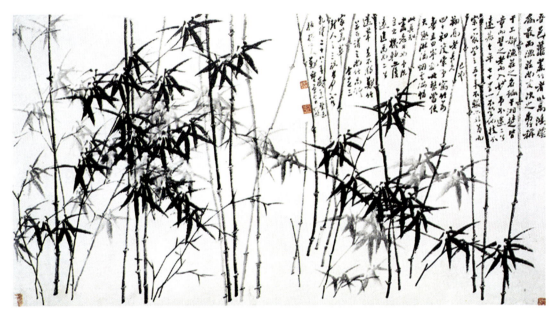

图1-25 《竹石图》(二)

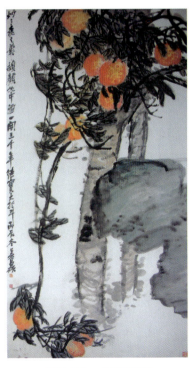

图1-26 《桃实图》

《桃实图》 近代 吴昌硕

吴昌硕是我国近代金石、书、画大师,与虚谷、蒲华、任伯年齐名,并称"清末海派四杰"。尤其花鸟画对现代有很大的影响,作品色墨并用,浑厚苍劲,再配以画上所题写的真趣盎然的诗文和洒脱不凡的书法,并加盖上古朴的印章,使诗、书、画、印融为一体,对中国花鸟画的创新发展有着重要的推动作用。

吴昌硕最擅长写意花卉,受徐渭和八大山人影响最大。由于他书法、篆刻功底深厚,他把书法、篆刻的用笔、运刀及章法、体势融入绘画,使其花鸟画厚重苍劲,线条功力十分深厚,形成了富有金石味的独特画风,他自己说:"我平生得力之处在于能以作书之法作画。"

瓜果菜蔬是他经常入画的题材,《桃实图》(见图1-26)是其中的一幅,布局用笔都极富金石之趣。画面放笔直写,笔力沉着痛快,力透纸背,纵横恣肆,气势雄强。画桃实色泽鲜润,再以茂密的枝叶相衬,墨色滋润,与秾丽的色彩形成强烈的对比,显得生气蓬勃,体现了吴昌硕直抒胸襟,酣畅淋漓的"大写意"表现形式,具有独特的艺术感染力。

《愚公移山》 纸本设色 徐悲鸿 1940年

新中国成立之前的油画发展,基本上形成了写实派与现代派两种不同风格的油画创作,分别以徐悲鸿和刘海粟为代表,林风眠则力图将西方现代艺术与中国传统精神融合起来。其中,徐悲鸿是中国画史上罕见的全才,既画油画,又擅国画,既画人物,又画山水和花鸟,能诗文,书法造诣极高。

徐悲鸿的艺术融中西绘画于一体,历史画《九方皋》、《愚公移山》(见图1-27)场面宏大,为中国画注入勃勃生气,《泰戈尔》、《李印泉像》(见图1-28)形神兼备,开中国肖像绘画一派新风。

徐悲鸿一生坚持以写实自傲,几近"一意孤行"的推行国画写实,尽管存在认识上的偏执和中西技法结合上的不成熟,但毕竟是中国画革新的勇敢尝试,对20世纪下半叶的中国美术创作产生极为重大的影响。

《荷花》 纸本设色 齐白石 1951 年

齐白石是中国现代画史上诗、书、印、画俱精的一代大师，他将淳朴的民间艺术风格与传统的文人画风相融合，淳朴与雅趣共存，热烈与简淡相生，红花墨叶自成一派。

齐白石出身雕花木工，但在其后的艺术创作中注重用笔、立意，一生作画极为勤勉，自谓一天不画画心慌，五天不刻印手痒，直到九十高龄，仍笔耕不辍，其绘画师法徐渭、朱耷、石涛、吴昌硕等，形成独特的大写意国画风格，尤以瓜果菜蔬花鸟虫鱼为擅长，与吴昌硕共享"南吴北齐"之誉。

齐白石大器晚成，画风雄健烂漫，画题广泛，生活小景信手拈来，却表现的有声有色，洋溢着浓郁的生活气息和勃勃生机。他成功地以经典的笔墨意趣传达了中国画的现代艺术精神，拓展出一个质朴清新、雅俗共赏的中国画的新的表现空间。

作品《荷花》（见图 1-29）沿袭"红花墨叶"风格，构图疏朗、用笔干净利落，墨色浓淡、虚实相映，尤其是蜻蜓，设色自然，勾勒精细，数尾蝌蚪，水波荡漾，整幅绘画洋溢着盎然的生机和生活的情趣。

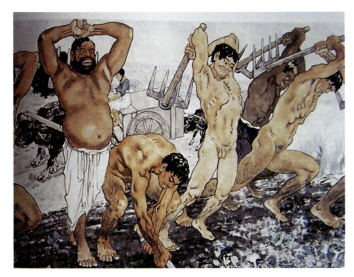 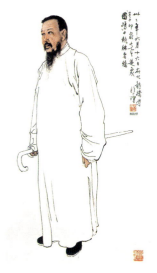 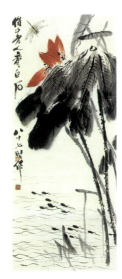

图 1-27 《愚公移山》（局部）　　图 1-28 《李印泉像》　　图 1-29 《荷花》

《开国大典》 油画 董希文 1952—1953 年

《开国大典》（见图 1-30）描绘了中华人民共和国中央人民政府成立的重大历史时刻。作为董希文的传世之作，这幅作品的意义更在于它代表了探索油画民族化的重要成果。《开国大典》场面恢宏，喜庆热烈，城楼上红柱耸立，大红灯笼高高悬挂，与碧空晴天、祥云万里形成了强烈的辉映。鲜红的地毯、黄色的菊花、红旗如林、彩旗招展，色彩浓郁，画家在进行严谨的写实描绘的同时，借鉴了民间美术和中国传统工笔重彩的表现手法。并通过色彩的处理和环境的气氛，表现了一种浓郁的民族气派。被誉为是中国油画探索民族风格的一个成功典范。

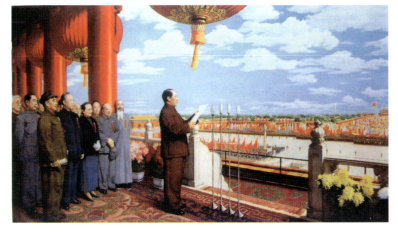

图 1-30 《开国大典》

画家艾中信曾评价说:"《开国大典》在油画艺术上的主要成就是创造了人民大众喜闻乐见的中国油画新风貌。这是一个新型的油画,成功地继承了盛唐时期装饰壁画的风采,体现了民族绘画的特色,使油画朝着民族化的方向发展。"

由于历史的政治原因,《开国大典》曾被多次修改,1979年在复制品上恢复了第一稿的原貌。

《春雪》、《渔港》 纸本设色 吴冠中 1982年

20世纪70年代后期,吴冠中水墨画中形式美的探索,首开中国现代艺术形式变革的先河。精通西方绘画的吴冠中,把西方绘画艺术中的构图、用色等特点,带到了国画创作中,使我们看到了一幅幅有别于传统中国画的构图形式。其作品大多以泼洒的色彩、萦绕的点与线为主要手法,一条条流转的线条和湿润的泼墨,使画面充满动感,在对形式美的追求中。吴冠中流连于具象与抽象之间,水乡的屋巷、山水树木凝练成笔墨的穿插构成,编织出一曲墨与线的交响。《春雪》如图1-31所示,《渔港》如图1-32所示。

图1-31 《春雪》

图1-32 《渔港》

20世纪80年代以后,吴冠中的作品具象特征渐趋隐淡,湿润的泼墨,溶开的墨点组了成片片倒影或大块的土地,所用技法介于中国画的泼墨与西方抽象画派的泼彩之间,具有强烈的现代构成感,并体现出动人的形式美。吴冠中的水墨画表面上具有抽象表现主义的风格特点,实质上却处处散发着中国传统水墨的诗情画意和东方审美意境。

《春风已经苏醒》 油画 何多苓 1981年

20世纪80年代初期,逐渐复苏的中国画坛呈现出艺术风格的多样化探索,乡土现实主义的绘画思潮则是新时期艺术中较早具有现代意识的艺术思潮之一。陈丹青的《西藏组画》、何多苓的《春风已经苏醒》(见图1-33)、罗中立的油画《父亲》(见图1-34)都是中国当代艺术进程中不容忽视的重要作品,被认为是乡土写实主义的代表。其中,何多苓的《春风已经苏醒》借鉴美国当代画家安德鲁·怀斯的感伤写实主义风格,以浓厚的抒情意味刻画了一位坐在枯草地上孤独的农村女孩,画家细致地描绘了大片枯草地和女孩身上臃肿棉衣的皱褶,明显可以感受到美国画家怀斯的影响。女孩手放在嘴角,神情专注,若有所思。身边忠诚的小狗静静地昂着头,身后的水牛安然地嚼着草根,整个画面显得安静而孤独,洋溢着令人茫然失落的惆怅和感伤的情调。

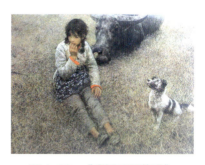

图1-33 《春风已经苏醒》

图1-34 《父亲》

《青年女歌手》 油画 靳尚谊 1984年

以歌唱家彭丽媛为模特的《青年女歌手》(见图1-35)是靳尚谊继《塔吉克新娘》之后的又一件重要油画肖像作品。在这件作品中,靳尚谊尝试研究将中国水墨传统与西方古典油画相结合。从构图和人物姿势,作品都与达·芬奇的《蒙娜丽莎》十分接近,但是作品却更加明显地流露

出一种民族风格和民族气质，当时还是学生的彭丽媛形象质朴含蓄，具有典型的东方美，加上彭丽媛当时被认为是中国民族声乐的代表，因此可见，靳尚谊是将其作为民族文化的代表和东方女性的典范来表现的。同样基于这样的艺术追求，画家还在人物的背景中呈现了北宋范宽的山水画，并采用平光处理，注重造型的单纯、色彩浓郁和谐，把欧洲的绘画技法和宋代山水、现代人物融为一体。显示了靳尚谊深厚的造型功力与熟练的绘画技巧，更表现出画家追求中国文化意境的努力和探索。

《大批判》 油画 王广义 1990年

1990年，王广义在武汉开始创作《大批判》（见图1-36）系列，这不仅再次强调了他在中国当代艺术史上的地位，而且使他赢得了国际声誉。1993年，王广义参加第45届威尼斯双年展，1994年参加圣保罗双年展，这两个全世界最高级别之一的展览让王广义真正地走出了国门。

波普艺术诞生于20世纪60年代英国，而后在美国发扬光大，主要以拼贴并呈各种日用、商业图像作为创作形式，是商业文明和通俗文化的直接反映。王广义敏感地感受到90年代中国消费文化的冲击，并表达在画布上。他将"文革"时期的工农兵大批判图像与流行的可口可乐、果珍、万宝路香烟等的图像结合起来，将工农兵的口诛笔伐和西方商业名牌并置，呈现出一种强烈的视觉冲击和冲突感，同时，王广义尽可能放弃了绘画的技术性，用最直接的方式面对观众，这使他成为中国当代波普艺术的先行者，成为中国20世纪90年代波普艺术的典型代表人物之一。

《全家福》、《大家庭》 油画 张晓刚 1995年

作为西南艺术群体的主要画家，张晓刚努力用一种凝重浑厚的形式表现他所感知的世界，在经过不同风格的尝试之后，20世纪90年代中期，张晓刚开始借鉴民间肖像画炭精擦笔方法，创作了《全家福》（见图1-37）、《大家庭》（见图1-38）等一系列作品，确立了自己较为成熟的个人风格。

张晓刚以建国早期的黑白照片作为蓝本进行油画创作，但刻意取消了画面的绘画性，对炭精画法的借鉴使画面显得光滑、柔润、平板，并且有意模糊人物的个性特征，强化出一种脸谱化的肖像，人们的姿势、表情都是20世纪六七十年代中国人十分熟悉的照片形象，人物面貌更是惊人的一致，单眼皮、瓜子脸，乌黑发亮的眸子闪着僵滞、迷离的眼神，既反映了当时人们的质朴与简单，也隐寓了特定年代政治运动对人们思想的遏制，传达出一个时代的集体心理记忆与情绪。

二、外国绘画名作赏析

《内巴蒙花园》 古埃及墓室壁画 约公元前1350年

《内巴蒙花园》（见图1-39）是古埃及官员内巴蒙陵墓中的壁画，描

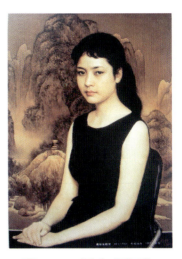

图1-35 《青年女歌手》

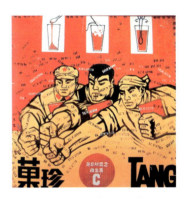

图1-36 《大批判》

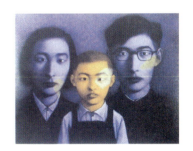

图1-37 《全家福》

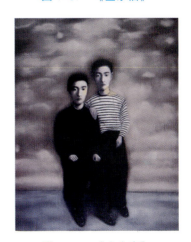

图1-38 《大家庭》

绘的是内巴蒙生前府邸的花园，画家一丝不苟地把花园描绘下来，使死者依然能够继续享用。这是一个树木葱茏、生机勃勃的花园，鱼和鸭子在开满睡莲的池塘了畅游，在这幅画中画家为我们展现了一个不同视角的画面，让我们看到了一个奇妙的景象：池塘是从空中俯视的，池塘里的鸭子和鱼则是从侧面看到的；四周的树木垂直于塘边，但看起来是躺在地上的。这种看似混乱的画面其实是经过严格组织的，画面中每样东西都以最清晰的表现视角出现。尽管画面的视角不断变化，但我们仍然能感受到池塘郁郁葱葱的景色与清楚的布局。这样独立于定点透视法则之外的艺术表现方法让人看到一种新奇有趣世界。这样的视觉方式很容易让人联想到中国的绘画，尤其是中国民间艺术。

图1-39 《内巴蒙花园》

古埃及的东面是茫茫大海，西、南两面都是莽莽荒漠，外来的入侵者很难打破原有的宁静，古埃及的辉煌文明形成了自己的独立系。在古埃及人看来，死亡即意味着复活和永生。因此，古埃及人花费巨大的精力试图将生前的一切表现在陵墓中，从这个意义上讲，像《内巴蒙花园》这样的陵墓壁画其实很难被称为供人欣赏的艺术。因为除了死者的灵魂，它无意给任何人观看。事实上，创作它的画师们首先关心的不是画面好不好看，而是如何尽可能全面地把自然中的每一个角落都如实展现出来，因为这些作品的作用只在于能够使它的主人在陵墓里得到更好的生存。

《阿尔诺芬尼夫妇像》　油画　扬·凡·爱克　1434年

《阿尔诺芬尼夫妇像》（见图1-40）以写实的精细描写和微妙的光影表现而闻名于世。

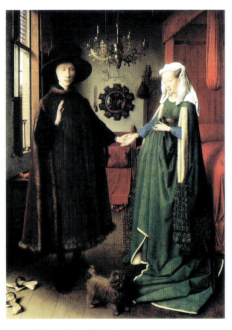

图1-40 《阿尔诺芬尼夫妇像》

阿尔诺芬尼是在1420年被菲利普公爵封为骑士的真实人物。这件作品其实就是画中人物以示纪念和庆贺的结婚照。画家在真实描绘北欧典型的资产者形象的同时，所细心雕琢的每一个细节都具有独特的象征意义：阿尔诺芬尼夫妇的手势表示互相的忠贞，它表明婚姻的宣誓。男子的右手竖在胸前，郑重宣誓；女子的左手放在小腹上，暗示对怀孕生子的期待；新娘华贵却臃肿的衣饰显示已有孕在身，但头上的白色头巾象征着纯洁，这是画家将新娘比喻成圣母玛利亚，因为玛利亚就是未婚先孕生下耶稣的；墙上的镜子，映射出室内的全景，使我们看到，正有两个人从门里走进来，其中一位必定就是画家本人，因为在镜子与吊灯之间写着一行拉丁文字，意为"扬·凡·爱克在场"，下面还有准确的时间，1434年。画家如同摄影师一样，为夫妻二人"拍"下一张结婚照，使每一位观众都处在见证人的位置，目睹了一次爱的宣誓。

《春》　蛋彩画　波提切利　约1476—1478年

《春》（见图1-41和图1-42）是波提切利艺术生涯巅峰时期为纪念1482年罗伦佐的婚礼而作。当时人们认为这幅画包含祝福、万物初醒的春季，而且每一环节都与爱有关联。完美表现了波提切利优雅抒情的风格，尤其是画家极善于运用流畅轻灵的线条，在文艺复兴诸大家中独树一帜。

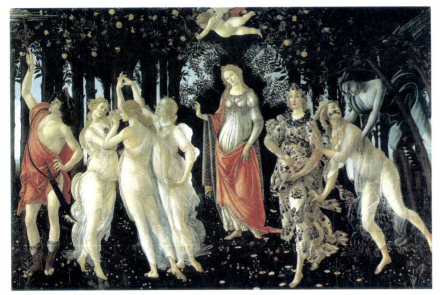
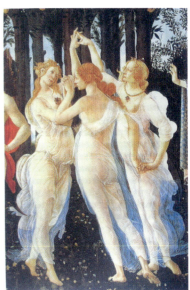

图 1-41　《春》　　　　　　　　　　　　　　　　　图 1-42　《春》（局部）

有学者研究，《春》应该从右往左读：春天，葱郁的园林里，最右边的西风之神追逐着花神克罗瑞斯，在这美好的季节里，克罗瑞斯吐出的气息都变成鲜花，于是她转变成画面前方的春天的花神，她身穿缀满花朵的衣裙，华美无比。维纳斯如皇后般安详地站在画面中心，若有所思。上方丘比特将爱神之箭射向优雅的美惠三女神，女神们携手翩翩起舞，优雅流转的线条与透明飘逸的轻纱展现了令人心醉的曼妙轻盈的舞姿。最左边是有着飞毛腿的使者墨丘利，正用他的神杖驱散冬天的阴云，应是报春的象征。他的目光和手势将人们的视线延续到画面之外。

虽然是描写春天的万木争荣，但画面依然荡漾着淡淡的惆怅和忧伤的诗意，表现了艺术家内心的彷徨与忧郁，体现了波提切利的典型风格。

《沉睡的维纳斯》　油画　乔尔乔内

乔尔乔内 32 岁英年早逝，但他却开启了威尼斯画派的黄金时代，《沉睡的维纳斯》（见图 1-43）是乔尔乔内 27 岁时的作品，也是他最成功的油画作品之一，未完成的部分由提香补笔完成。

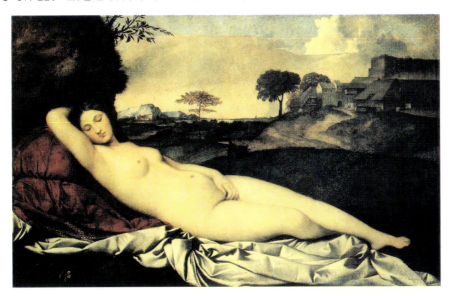

图 1-43　《沉睡的维纳斯》

乔尔乔内的画面走出了宗教的抽象刻板，洋溢着更为明显的世俗的欢愉气息，色彩明丽，充满了人间的欢乐、大自然的美妙风光和生活的朝气与活力。

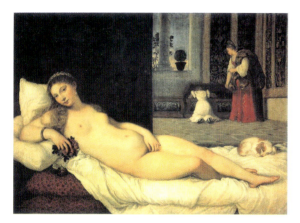

图1-44　《乌尔宾诺的维纳斯》

这副著名的作品表现了在大自然怀抱中沉睡的维纳斯，她的脸微微右侧，右臂枕在脑后，神态安祥，沉浸在酣甜的梦乡。躯体匀称而温柔，体态放松而优雅地在整个画面中舒展开来，远处的背景也有着浓厚的抒情诗般的意境。幽静的村庄、起伏重叠的山丘、宁静的小树、明净的湖泊融化在一片浅金色的余辉中。映衬着优美洁净的维纳斯的胴体，形成一曲优美、舒适、安逸、恬静的视觉交响。这种充满人文精神的美的创造，堪称文艺复兴时期理想"美"的典范。这一美妙的睡姿后来成为西方人体画的经典造型（见图1-44和图1-45）。

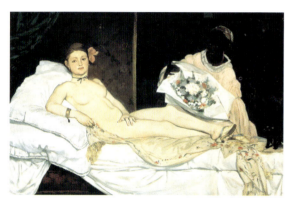

图1-45　《奥林匹亚》

《最后的晚餐》　壁画　达·芬奇　约1495—1498年

达·芬奇的《最后的晚餐》（见图1-46）是所有以这个题材创作的作品中最负盛名的一幅，这幅画被直接画在米兰圣玛利亚德尔格契修道院的食堂墙上。描绘的是耶稣临刑之前与十二门徒共进最后晚餐的情景。

达·芬奇没有采用传统圆桌式的构图以及概念化的描绘，他通过对人物的心理刻画和戏剧性场面的描绘，深刻地再现了复杂的心理斗争。沿着餐桌坐着十二个门徒，耶稣坐在餐桌的中央，也是整个画面的视线焦点。他在悲伤而镇定地摊开了双手，说出"你们中间有一个人出卖了我"，顿时，在场的十二个门徒陷入震惊和骚动，呈现出各种不同的表情和动作：惊讶的、愤怒的、诅咒的、紧张的，特别是犹大手捂钱袋，张皇失措的举止，刻画得惟妙惟肖。十二门徒形成对称的四组，表情姿态各异，形成起伏连贯的呼应关系，形成统一中极富变化的生动构图。

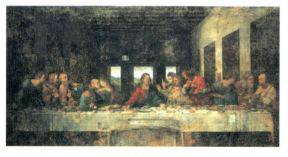

图1-46　《最后的晚餐》

虽然是取材于宗教题材，但达·芬奇以圣经中耶稣与犹大之间的冲突，表现了人类正义与邪恶的较量，表现特定的人文主题。

《雅典学院》　壁画　拉斐尔　1509年

拉斐尔和达·芬奇、米开朗基罗并称意大利文艺复兴三杰，但37岁就英年早逝，却留下300余件作品，这使他年纪轻轻就享有和那两位年长的大师并驾齐驱的地位。1509年，罗马教皇尤利乌斯二世聘请他来给自己的梵蒂冈宫绘制壁画时，拉斐尔刚刚26岁。

《雅典学院》（见图1-47），是拉斐尔的梵蒂冈宫的壁画群中最杰出的一幅。在这幅画中，作者把古希腊以的著名哲学家和思想家聚于一堂，其中包括位于中心的柏拉图、亚里士多德，还有苏格拉底、毕达哥

拉斯、欧几米德等，画面集合了 50 个以上的人物，分别代表着哲学、语法、修辞、逻辑、数学、几何、音乐、天文等不同的学科领域，而是拉斐尔利用拱廊作背景，有效地扩大了画面的视觉空间。在这个纵深开阔的雄伟的大厅中，众多的人物被有节奏地安排在具有深度和广度的建筑空间里，形成一种既济济一堂，又疏密有序的宏大画面，显示出了拉斐尔对宏大画面非凡的把握能力。

《雅典学院》的主题是对理性的歌颂，整个壁画洋溢着浓厚的学术研究和自由辩论的空气。所有人物的神情和动态，都共同谱写了一曲恢弘壮丽的人类追求真理的崇高礼赞。

《雪中猎人》　油画　彼得·勃鲁盖尔　1565 年

彼得·勃鲁盖尔是荷兰画派的一位巨匠，他一生以农村生活作为艺术创作题材，独特的画意标志着他鲜明的民主立场。他用真实且亲切的乡土艺术语言来表现一个普遍世俗的世界，朴素却充满生活的真实与活力，饱含着勃鲁盖尔对乡村农民生活怀有的深厚感情。

除了乡村风俗画，勃鲁盖尔还是尼德兰民族风景画的真正创始人，他的风景画和风俗画一样朴素、坦诚，努力表现尼德兰自然景色的特殊风貌，笔下的风景壮丽阔达，又不乏抒情的诗意，同时将人物的活动结合在风景中，寄意深远。《雪中猎人》（见图 1-48）就是这样的一件代表作品，猎归的猎人、狗及近处的树林都被处理成剪影般的效果，和大雪覆盖的山林和村庄形成鲜明而和谐的对比，画面单纯而富于诗意，就像一篇冬日里的童话。

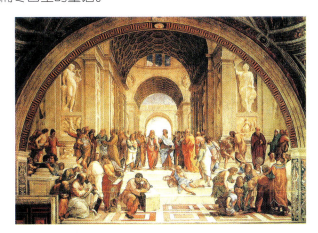

图 1-47　《雅典学院》

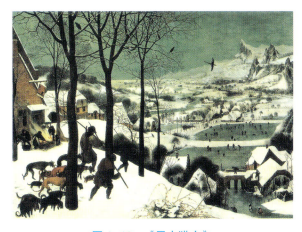

图 1-48　《雪中猎人》

《夜巡》、《自画像》　油画　伦勃朗　1642 年

荷兰伟大的画家伦勃朗早年曾深受人们的爱戴和欢迎，很多人订购他的作品，生活优裕。他画的《夜巡》（见图 1-49）可以说是 17 世纪荷兰最出名的一幅集体肖像，也是伦勃朗一生命运的转折。《自画像》如图 1-50 所示。

《夜巡》显示了艺术家不甘平庸的艺术追求。这是为阿姆斯特丹射击手公会创作的一幅集体肖像，伦勃朗没有按常规细致刻板地画出每一个人的肖像，而是把所有的人放在一个具有情节性的场景中，生动而富于生气，并运用了黑影强光的特殊技法。但这些创新的意念不能被订画者接受，他甚至被告上法庭，这使艺术家陷入声名狼藉的窘境。从此，订单不再光顾，对他的非议却十分热闹，同年，伦勃朗的爱妻去世，伦勃朗的生活从此陷入了困顿之中。

但是，伦勃朗始终没有为了迎合流行趣味而放弃自己的艺术追求，最终得到了历史的尊重。《夜巡》这件当年失意于商业市场的作品，今天公认为是最成功的艺术品之一。

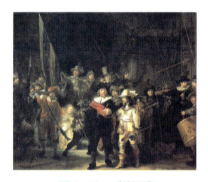

图 1-49 《夜巡》

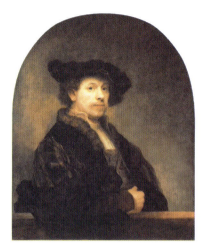

图 1-50 《自画像》

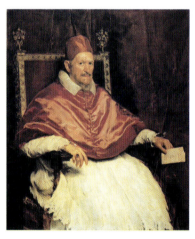

图 1-51 《教皇英诺森十世》

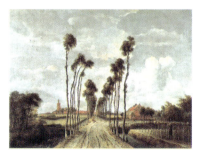

图 1-52 《并木小道》

《教皇英诺森十世》 油画 委拉斯开兹 1650年

油画《教皇英诺森十世》（见图1-51）是委拉斯开兹1650年在意大利创作的，是深刻刻画人物性格的一幅肖像画杰作。在当时人的笔记中，教皇英诺森十世似乎从来就没有给人们留下过美好的印象，甚至他还被认为是全罗马最丑陋的男人，而且脾性也暴躁凶狠。

委拉斯开兹画面上的教皇正襟危坐，尽管脸上流露出一刹那强悍有力的神情，但是他放在椅上的两只手显得苍白无力，表现了这个残暴教皇精神上的虚弱。画家用高超的写实技巧准确地抓住人物复杂的内在精神状态和固有品质。整幅画面采用了单纯的红色调，暗红色的背景下，主教红色的披肩闪着缎面光泽，红色的帽子、座椅靠背上的红色天鹅绒，渲染了一种宗教的威严和神秘感。

这幅作品是应英诺森十世的请求而绘制的，当画像最终完成的时候，教教皇惊讶而不置可否地说了一句："画得太像了！"显然，画家如此之深地揭示了人物的内心世界，这让教皇不安而不悦，他收下了这件杰出的作品，但却没有将它摆放出来。但它仍然成为美术史上最杰出的肖像画之一。

《并木小道》 油画 曼德·霍贝玛 1689年

曼德·霍贝玛是荷兰画派中重要的风景画家，也是17世纪荷兰风景画中的最后一人。他的画风清新、朴素、明朗。《并木小道》（见图1-52）又称《米德尔哈尼斯的林荫道》是霍贝玛的代表作。

这幅古典风景名作《并木小道》，显示了艺术化腐朽为神奇的奇妙力量，画面描绘的是一条极为普通的泥泞村路，上面印着许多深浅不同的车辙，两旁排列着细而高的树木。这是一条如此不起眼的乡间小路，两旁宁静的乡间景致看起来也平淡无奇，却在画家的笔下呈现出优雅迷人、耐人寻味的韵致。

并排的小树枝随风轻摆，对称中富于跳跃的变化，使画面显得生动而轻快。在远处，左旁有一座教堂的尖顶，右旁是两幢高顶茅舍，清晰而严格的焦点透视画法，把人们的视线直引向画面深处，展现了一种平静舒缓如抒情诗般的乡野景色。并且由于这幅画突出展现了平远透视的美，后来成为美术技法教学上的经典示范作品。

《发舟西苔岛》 油画 华托 1717年

华托是18世纪法国最杰出的画家，洛可可绘画最卓越的代表。早期艺术风格很大程度上受鲁本斯的影响，作品多表现下层平民和流浪者形象。定居巴黎以后，华托放弃了对平民的描绘，作品转向描绘贵族阶层情意绵绵的爱情题材。华托十分善于用线条描绘人物形象及特点，动态优美，色彩的运用更是别具一格，善于在丰富的明暗色调中，用金黄、

玫瑰、银白等色创造出一种朦胧的诗意和华贵的情调，形成了独特的艺术风格。

华托在《发舟西苔岛》（见图1-53）这幅抒情长诗般的作品里，以饱和柔美的色彩表现了爱情的幻境。男士们殷勤风雅，女士们身着丝绸衣裙，仪态万方，还有那种求爱、矜持和顺从的表情之妩媚，这一切都赋予周围景致以远离尘嚣的宁静和诗意的气氛，令人陷入对爱情温柔绵软的情感体验。尽管作品表现的是贵族男女的幸福欢乐时光，画面充满柔情蜜意，但也蕴藏着淡淡的哀婉。作品技法纯熟，笔触细腻，色彩丰富，给人一种豪华高贵的感觉，这里华托已彻底冲出巴洛克艺术的刚健风格，树立起鲜明的罗可可风格。

稍晚的布歇也属于典型的罗可可画家，他在色彩、用笔和造型上，反映了路易十五时期宫廷的审美倾向，《蓬巴杜夫人像》如图1-54所示。

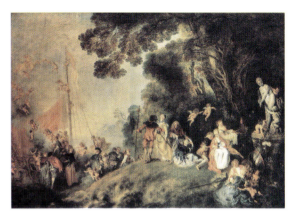

图1-53 《发舟西苔岛》

《贺拉斯兄弟的宣誓》 油画 大卫 1784年

使大卫一举成名的《贺拉斯兄弟的宣誓》（见图1-55）作于1784年，正值法国大革命的前夕。这幅画表现了大无畏的英雄主义气概，宣扬个人感情要服从国家利益。毫无疑问，作者正是用他手中的笔鼓舞人们去为共和、自由而斗争。

《贺拉斯兄弟的宣誓》题材取自古罗马的传说：罗马城邦与伊特鲁里亚的阿尔贝城邦发生争战，为了避免更大伤亡，双方决定从各自的城邦中选派三名勇士进行决斗，谁胜利了，谁就有权获得对方城邦的统治。罗马城选中了贺拉斯家族的三个兄弟，而对方则选中了居里亚斯兄弟。这使主人公陷入一种残酷的现实中，因为这两个家族有着很深的联姻关系。贺拉斯兄弟中的一位妻子是居里亚斯兄弟的妹妹，而居里亚斯兄弟将要迎娶的未婚妻又是贺拉斯兄弟的妹妹。这意味着无论哪方获胜，对于两个家族都是悲剧，可是，在国家利益面前，个人和家庭的幸福必须作出牺牲。

画面选取了三兄弟出征之前进行宣誓的情景：老贺拉斯身披红袍，占据画面中心，三弟兄英姿勃勃，伸出右手接受父亲授予武器，表情刚毅、动作激昂，与身后瘫软哭泣的女人们形成鲜明的对比，更加突出悲壮崇高

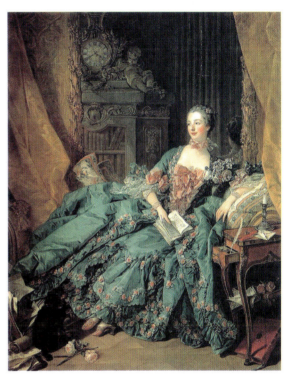

图1-54 《蓬巴杜夫人像》

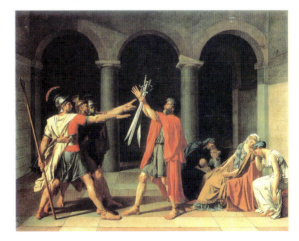

图1-55 《贺拉斯兄弟的宣誓》

的美感。

大卫开创了一个新的流派。他的绘画构图严谨均衡，技法精湛，叙事简洁明晰，表现出一种静穆而严峻的美，与当时流行的罗可可的繁缛、华丽风格迥异，被称为"新古典主义"。

《自由引导人民》 油画 德拉克洛瓦 1830年

《自由引导人民》（见图1-56）表现的题材是1830年的七月革命事件。整幅画气势磅礴，结构紧凑，采取了顶天立地的构图形式。倒在地上的尸体、战斗的勇士以及高举法国三色国旗的女子，构成一个稳定又蕴藏动势的三角形。

在烽火硝烟的巷战中，高踞全画中心的女神头戴法国大革命时期的红色弗吉里亚帽，高举三色旗，她健美、果断、坚决，象征着自由民主的精神，领导着革命队伍奋勇前进。女神的左侧，一个少年挥动双枪紧随其后，他应该是少年英雄阿莱尔；画家本人也被画进战斗中，被表现成女神右侧穿黑上衣、戴高筒帽的学生形象，他握着步枪，眼中闪烁着自由的渴望。在这件将现实斗争与浪漫想象相结合的伟大作品中，德拉克洛瓦倾注了他不可抑制的奔放激情。这使画面有一种热烈，激昂的气氛，显得十分激荡，奔放和生动。

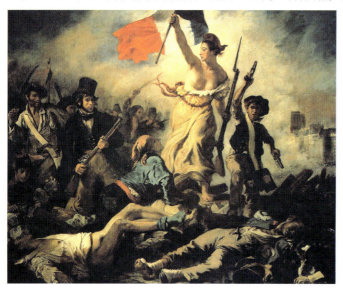

图1-56 《自由引导人民》

正是凭借沸腾的想象与情感，德拉克洛瓦创造了《自由引导人民》、《希阿岛的屠杀》等一系列浪漫主义杰作，被左拉誉为"浪漫主义的雄狮"。

《拾穗者》 油画 米勒 1857年

米勒可以说是一位真正的农民画家。他毕其一生致力于观察田野、大地，以及在上面辛勤劳作、繁衍生息的人。《拾穗者》（见图1-57）是他最重要的代表作之一，弥散着米勒特有的温情脉脉的泥土气息。

画面的主体是三个弯腰拾麦穗的农妇，米勒没有正面描绘她们的面部，留给观者的只是三个背部，没有做丝毫的美化，动作看起来疲惫而迟缓，但是米勒用十分简洁并较为明显的轮廓使形象坚实有力，很好地表现了农民特有的气质。三个农妇的动作，略有角度的不同，又有动作连环的美，好像是一个农妇拾穗动作分解图。扎红色头巾的农妇正快速地拾着，另一只手握着麦穗的袋子里那一大束，看得出她已经拾了一会了，袋子里小有收获；扎蓝色头巾的妇女已经被不断重复的弯腰动作累坏了，她显得疲惫不堪，将左手撑在腰后，来支撑身体的力量；画右边的妇女，侧脸半弯着腰，手里捏着一束麦子，正仔细巡视那已经拾过一

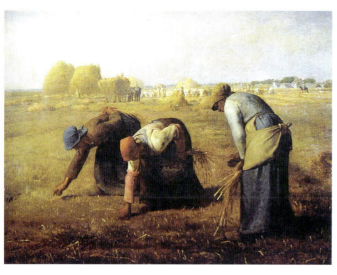

图1-57 《拾穗者》

遍的麦地，看是否有漏捡的麦穗。

这是平凡人物的平常生活，米勒却用雕塑般厚重质朴的概括力，饱含情感地塑造了这样三个无名的农妇，她们俯身于广袤的田野，像沉默无言的纪念碑一样充满了静穆感人的美。所以罗曼·罗兰曾评论说："米勒画中的三位农妇是法国的三女神。"

《吹笛少年》 油画 马奈 1866年

马奈是法国印象主义画派中的著名画家。他的画既有传统绘画坚实的造型，又开辟了一个色彩丰富、充满光感的表现空间，可以说他是一个承上启下的重要画家。他的作品如《草地上的午餐》、《奥林匹亚》曾引起评论界的轩然大波，这幅《吹笛少年》（见图1-58）也可视为对传统的挑战。

《吹笛少年》画中描绘的是近卫军乐队里一位少年吹笛手的肖像。在这幅画中几乎没有阴影，没有视平线，没有微妙的色彩层次，否定了三度空间的深远感，用十分概括的色块将形体凸显出来，这种追求平面性的效果，明显带有日本浮世绘的影响。正如杜米埃说过的，马奈的画平得像扑克牌一样。但正是这幅画的朴实无华引发了自然主义作家左拉的赞叹："我相信不可能用比他更简单的手段获得比这更强烈的效果了。"

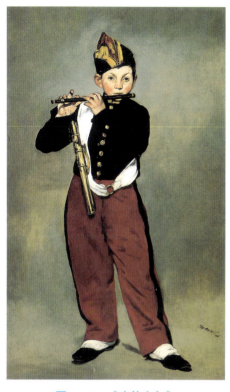

图1-58 《吹笛少年》

《在希律王面前跳舞的莎乐美》 油画 莫罗 1876年

莫罗为19世纪末悄然兴起的象征主义赋予了独具个性的新活力。他把自己置身于神话与梦幻的世界之中，以心灵的想象来创造那种具有暗示和象征性的神奇画面。

莫罗热衷于表达人类情感和情绪，尤其是对爱恨情仇的变态心理的描绘是莫罗最为感兴趣的，集美与恶于一身的莎乐美就是他最常画的题材之一，《在希律王面前跳舞的莎乐美》（见图1-59）是最知名的一幅。莎乐美是《圣经·新约》中的人物，其母希罗底嫁给夫兄希律王，遭到圣约翰的反对，使希罗底怀恨在心。莎乐美在希律王的宴会上献舞，希律王十分欢心，就起誓应许随她所求，她乘机提出要约翰的头，替母亲了却一桩心愿。画中的莎乐美垫起足尖起舞，穿罗绮翠、娇艳神秘、冷酷而富有诱惑，作为背景的华丽、繁缛而冰冷的皇宫，仿佛一座缀满宝石的石窟，具有极强的视觉冲击力。

《近卫军临刑的早晨》 油画 苏里柯夫 1881年

《近卫军临刑的早晨》（见图1-60）是俄国著名画家苏里柯夫根据彼得大帝执政时期发生的一个真实历史事件创作的一幅杰出的历史画。和许多19世纪的俄罗斯文学艺术一样，其博大、悲怆的艺术气质给人们极为深沉的震撼。

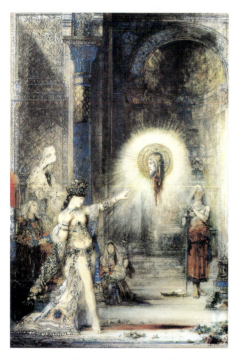

图1-59 《在希律王面前跳舞的莎乐美》

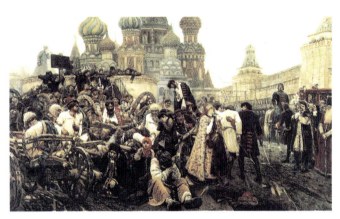

图1-60　《近卫军临刑的早晨》

《近卫军临刑的早晨》描写了俄国历史上的一件真实事件。1698年维护封建宗法制度的保守贵族率领近卫军发动兵变，彼得大帝残酷地镇压了这次兵变，并在红场绞杀了100多名叛变者。

画家没有在作品中进行简单的是非评说，而是尽力展现了一副场面宏大的历史悲剧画面。画面笼罩在一片清晨清冷的薄雾中，画面左侧拥塞着大群的带着镣铐的近卫军，有的凛然而坚定，有的愤然怒视，有的低垂着头与亲人相拥诀别……他们的身边，近卫军官正被挟持着送往绞刑架；右侧，身穿海蓝色军装的彼得大帝骑在马上，表情森严地注视着人群。占据画面大部分前景的是混乱的人群，老人、妇女、孩子交织在一起，这些前来诀别的近卫军家属围绕在即将临刑的近卫军身旁，他们悲痛地哭泣着。但画面仿佛筛去了刑场的喧嚷，而显现出一种极为凝重的静穆的悲怆感。斗争的双方，无论是彼得大帝还是近卫军，都在克制而凛然的复杂情感中表达了一种人格的尊严，展现了俄罗斯民族的坚强性格。

画家花了三年的时间才完成此画，画面人物众多，形象生动、个性鲜明。众多人物关系的处理，复杂的铺排，生动的情节，反映出苏里柯夫卓越的现实主义绘画技巧。整幅作品强烈的悲剧感，深沉宏大的气势，凝重悲怆的氛围给美术史留下不可磨灭的深刻印象。

《舞台上的舞女》　德加

德加是一个以画芭蕾舞女而著称的画家。他也画很多题材，但没有一个题材如此使他着迷，德加喜欢使用彩色粉笔来画舞台上下演员们的各种姿态和角度：跳舞、休息或是系鞋带。他并不像肖像画那样着力与人物的情感个性的刻画，他关心的只是旋动的光影和色彩，德加自己就曾说："人们称我是画舞女的画家，他们不知道，舞女之于我只是描绘美丽的纺织品和表现运动的媒介罢了。"

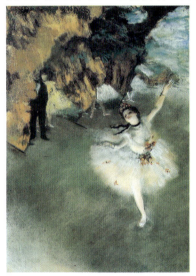

图1-61　《舞台上的舞女》

《舞台上的舞女》（见图1-61）采取了一个特别的视角，仿佛从很高的看台上往下俯视，一个独舞的舞女正在演出，德加用流动的色点成功地描绘了强烈的灯光反射效果。富于变幻的光与色的交织和色粉造成的朦胧晕开的色彩效果让画面显得飘渺轻盈、绚丽变幻，飞旋轻灵的舞姿和颤动的纱裙让人们的心绪仿佛融化在一片光彩斑斓的幻境中。

《向日葵》、《凡·高自画像》　油画　凡·高　1888年

向日葵无疑是凡·高最有名的画题。他曾多次画过不同状态的向日葵。其中这幅被世人熟知的《向日葵》（见图1-62），以画家内心中似乎永远沸腾着的热情与活力，这些简单地插在花瓶里的向日葵，不仅散发着秋天的成熟，而且更狂放地表现出画家对生活的热烈渴望与顽强追求，

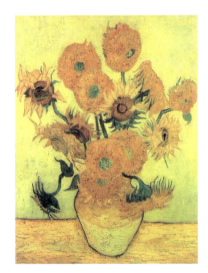

图1-62　《向日葵》

每朵花就像一团熊熊的火焰,涂抹着浓厚而且纯度很高的色彩,那些急扫而过的厚重的笔触、令人感到凡·高激动的创作状态,凡·高自己说:"这是爱的最强光。"确实如此,凡·高作画常常处于极狂热的冲动,他画的向日葵不是自然的真实写照,而是他生命与精神的自我流露,交织着画家对生活的绝望与热爱。瓶中的花朵,像一个个狂热的情感丰富的生命,展现着各种表情和姿态,激起人们无数的审美联想,或许最接近他悲剧性的短促一生的最终的心态。《凡·高自画像》如图1-63所示。

《玩纸牌者》、《有苹果篮子的静物》 油画 塞尚 1890—1892年

《玩纸牌者》(见图1-64)是19世纪印象派画家塞尚的作品。塞尚曾多次画过这一主题,画上的人数多寡不等。1890—1892年完成的这一幅最为著名,被认为是他风格成熟的重要标志,作品尺幅不大,以对称的构图画了两个男子玩纸牌的场景,人物刻画有力,坦率地表现了人物朴直的性格特征。塞尚曾说:"画画,并不意味着盲目地去复制现实,它意味着寻求诸种关系的和谐。"在这幅画中,集中体现了他所要的和谐关系:坐在左边男子穿着蓝紫色上衣,右边这位的上衣有着黄色的阴影,两者色彩对比十分和谐,而肤色的棕红调子,桌面的棕黄色调子也构成了一种和谐对比。色彩错综的使用,外形轮廓曲线的变化,使画面在稳定中避免了单调和生硬。尽管画面人物处在完全静止的状态,但它们却明白无误地表现出蕴藏着的勃勃生机。《有苹果篮子的静物》如图1-65所示。

20世纪早期著名艺术批评家罗杰·弗莱对这件作品的评价十分中肯:除了基本要素外其余一切似乎都精简到极限。对画面的处理是如此简洁……但是,对生活的感触和对永恒的恬静的感觉却是一样强烈。

《呐喊》、《马拉之死》 板上油画及墨彩 爱德华·蒙克 1893年

爱德华·蒙克(1863—1944年)是挪威最著名的画家之一,对德国表现主义艺术产生了决定性的影响,被视为德国表现主义精神领袖。他的绘画具有强烈和悲伤压抑的情调,布满了对疾病、死亡的焦虑和恐慌。这与他悲惨不幸的生活遭遇有着直接的联系,也暗合了世纪末的颓败情绪。

《呐喊》(见图1-66)是蒙克的最重要的作品,在这幅画上,蒙克以极度夸张的笔法,描绘形似骷髅的人的形象,圆睁的双眼和凹陷的脸颊令人惊骇,他捂着头,极度惊恐地大声喊着从桥上跑来。充塞画面的晚霞像流淌的血红色波浪,它们缓缓而直逼着向我们蠕动而来,令人感到无可逃避的震颤和恐怖。斜拉过画面的桥直冲出画面,和流动的曲线形成鲜明的对比,使构图显得极不稳定而令人不安。整件作品强烈地传达出一种摄人心魄的恐怖

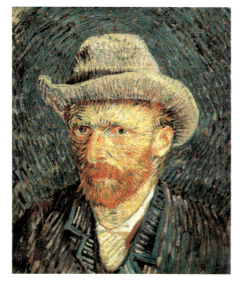

图1-63 《凡·高自画像》

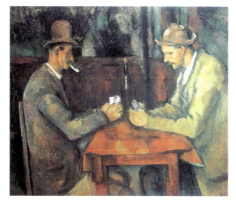

图1-64 《玩纸牌者》

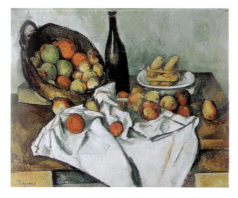

图1-65 《有苹果篮子的静物》

与绝望，以及不可名状的巨大痛苦。用象征和隐喻的手法，揭示了人们内心深处的忧虑与恐惧。《马拉之死》如图1-67所示。

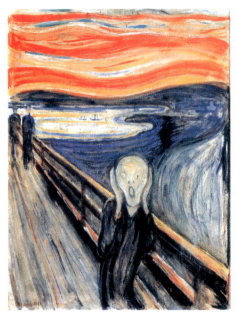

图1-66　《呐喊》

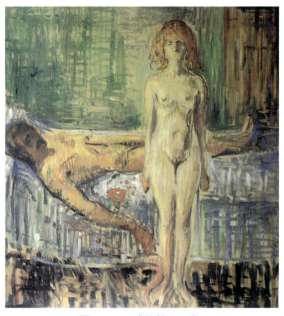

图1-67　《马拉之死》

《亚威农少女》、《三个音乐家》　油画　毕加索　1907年

1907年，25岁的毕加索画出了划时代的《亚威农少女》（见图1-68），巨大的画面由五个面容可怕的半抽象裸女和一组静物组成，据说是画家根据他青年时代在巴塞罗那的"亚威农大街"所见的妓女形象为依据。作品的主题和名字的来源还有许多令人费解之处，不过这幅作品的划时代意义并不在于它的主题，而是画面激烈的形体错位，毕加索改变了在平面上塑造三维空间的传统绘画方式，没有远近的透视关系，也没有素描关系，人物是由仿佛破碎的几何形体拼合而成的，因而被称为立体主义。过去的画家都是从一个角度去看待人或事物，所画的只是物体的一面。立体主义则是以全新的方式展现事物，他们从不同角度去观察，把正面不可能看到的几个侧面都用并列或重叠的方式表现出来。《亚威农少女》正是后来影响广泛的立体主义的开山之作，这件具有革命意义的画作，当时遭到来自社会各方面的嘲讽和指责，但后来这幅画竟使法国的立体主义绘画得到空前的发展，成为一个时代的标志。《三个音乐家》如图1-69所示。

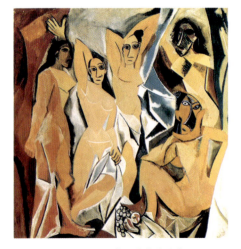

图1-68　《亚威农少女》

图1-69　《三个音乐家》

《舞蹈》 油画 亨利·马蒂斯 1909—1910年

20世纪现代派美术中，野兽派的出现掀起了风起云涌的现代画坛的第一个高潮，毫无争议，野兽派的灵魂人物就是亨利·马蒂斯。画家在画布上努力表达自己对淳朴和谐生活的向往。追求稳定、纯净、平静、和谐的艺术，犹如人们精神的安乐椅。的确，马蒂斯的作品多用线描和单纯色块的组合，他将绘画中的色彩看作是感情直接表达的形式和符号，追求装饰和形式感，气质上取向宁静安适，但不乏生命的热情与欢乐。

马蒂斯曾说："舞蹈是一种惊人的事物：生命与节奏。"创作于1909—1910年《舞蹈》（见图1-70）描绘了五个携手绕圈的女性舞蹈人体，似乎正随着某种粗犷而原始的强大节奏而起舞，构图简洁而富有动势、色彩单纯而热烈，轮廓线清晰而奔放，可以明显感到东方艺术对马蒂斯的影响。这幅画没有具体的情节，只是描绘了一种轻松、欢快，又充满力量的场面。整幅画色彩及其简约，只有三种颜色，却蕴含着蓬勃旺盛的生命力。

《第一幅抽象水彩画》、《构图8》 康定斯基 1910年

康定斯基被视为抽象派艺术的鼻祖，对抽象艺术作出了极具革命意义的探索，他的一生对20世纪的艺术影响深远。

康定斯基对于绘画的看法是，抽象的形式是最具表现性的形式，"形式越抽象，它的感染力就越清晰和越直接"。因而，他开始在画中寻求非具象的表现。他先是用水彩和钢笔素描作尝试，这幅1910年创作的水彩画作品（见图1-71），通常被视为第一幅抽象绘画。因为在这幅作品中，找不到任何描绘性和联想性的形态要素，在稀薄的乳黄底色上，飘荡的色彩和线条不规则地相互穿插，向人们展现了一个陌生而神秘的世界。

此后在他的作品中，具体的物象已经成为了色块和线条，如同毫无意义的色彩乱涂，把内心涌现的意象表现在画中。这开拓了一个全新的绘画表现空间：艺术家可以通过线条和色彩、空间和运动，不参照任何可见的自然物，来表现一种精神上的反应或决断（见图1-72）。

《百老汇爵士乐》、《红黄蓝的构成》 油画 蒙德里安 1930年

蒙德里安的绘画被人视为"风格主义的哲学和视觉造型发展的源泉"。荷兰风格主义的目的是要创造一种纯粹的普遍的形式语言，运用绝对抽象的原则，完全消除艺术与自然物象的联系，常运用水平线、垂直线、正方形、长方形等几何形状的组合和构图来体现和谐的宇宙法则。蒙德里安认为，"作为纯粹的精神表现，艺术将以一种净化的，即抽象的美学形式来表现它自己。"因此，他的作品中仅用三原色及非彩色的黑、白、灰色，演变成了纯粹抽象的、高度简单的纵

图1-70 《舞蹈》

图1-71 《第一幅抽象水彩画》

图1-72 《构图8》

横几何结构。《百老汇爵士乐》如图1-73所示。

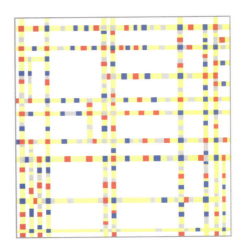

图1-73 《百老汇爵士乐》1943年

作于1930年的《红黄蓝的构成》（见图1-74）是蒙德里安风格主义的代表作之一，展示了简化凝练到极致的几何纵横图式。粗重的黑色线条控制着七个大小不同的矩形，形成非常简洁的结构。画面主导是右上方那块鲜亮的红色，不仅面积巨大，而且纯度极为饱和。左下方的一小块蓝色、右下方的一点点黄色与四块灰白色有效配合，牢牢控制住红色正方形在画面上的平衡。在这里，除了三原色之外，再无其他色彩；除了垂直线和水平线之外，再无其他线条；除了直角与方块，再无其他形状。借由绘画的基本元素：直线和直角（水平与垂直）、三原色（红黄蓝）和三个非色素（白、灰、黑），这些有限的图形巧妙的分割与组合，使平面抽象成为一个有节奏、有动感的画面，从而实现了蒙德里安的几何抽象原则。

《永恒的记忆》、《圣安东尼的诱惑》 油画 达利

达利代表了超现实主义艺术十分诡异虚幻的风格特质。他的作品给人的感觉仿佛是一场离奇古怪的梦境。画中没有时间与空间的制约，在充满奇异荒诞的复杂画面中，传递着模糊混沌的忧虑与困惑。

《永恒的记忆》（见图1-75），是史上最杰出的超现实主义作品之一。达利用主观的虚拟改造加强画面的反理性因素，向人们展示了一片死一般的沉静，荒凉的旷野上，几个好像融化了的软绵绵的钟表，或挂在枯枝上，或在台阶上流淌……所有的细节和物象都是采用极端自然主义的手法刻画，表现了可知的物体，但一切事物又是如此不近情理。细致入微的局部写实和荒诞不经的整体糅合，使达利的画面产生一种似是而非的奇特氛围，令人感到不安和费解，这或许正是达利想要表现的人们心中的幻觉或梦想，表达了达利对弗洛依德性心理意识在绘画中进行呈现的努力。《圣安东尼的诱惑》如图1-76所示。

《无题》 杰克森·波洛克

波洛克是抽象表现主义的先驱，是20世纪最有影响力的艺术家之一。他的艺术，被视为第二次世界大战后美国绘画的象征。《无题》如图1-77所示。

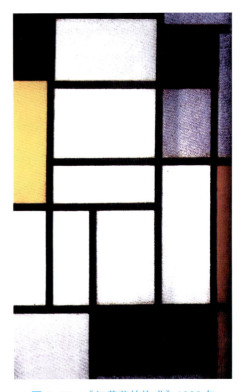

图1-74 《红黄蓝的构成》1930年

波洛克的创作过程很奇特，他一般先把画布铺在地板上，然后用棍棒、刷子等浇上颜料，随着画家自己的走动，任其在画布上滴流。他放弃了画架、调色板、画笔等常用的工具，而更喜欢用短棒、油画刀、刷子，将颜料滴淌在画布上，或搅和着沙子、碎玻璃和其他与绘画无关的东西。波洛克的绘画已经完全替代了创作的本身，是一种近似表演艺术的创作形式，艺术评论家罗森伯格将这种绘画称作"行动绘画"，其含义便是，画家在这里所呈现的已不是一幅画，而是其作画行动的整个过程。画布成了画家行动的场所，成了画家行动的记录。

波洛克那些纵横重叠、错综变幻的线条传达出一种不受拘束的活力，随心所欲的运动感，这使波洛克成为反对束缚、崇尚自由的美国精神的象征。

图1-75　《永恒的记忆》1951年

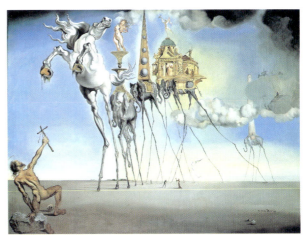

图1-76　《圣安东尼的诱惑》

图1-77　《无题》

《玛丽莲·梦露》　丝网版画　安迪·沃霍尔　1962年

安迪·沃霍尔是20世纪艺术界的传奇人物之一，是波普艺术的倡导者和领袖。"我愿意成为一部机器。"沃霍尔的惊人之语，帮助我们理解沃霍尔创作的意义和途径，也帮助我们思考商业文明。的确，在沃霍尔的创作方法中，机器生产式的复制显然是最为明显的特征，他试图完全取消艺术创作中手工操作因素，其大多数作品都是采用丝网印刷法制作的，这种丝网印刷和不断重复影像的手法，造就了沃霍尔特立独行的艺术风格，可口可乐瓶子（见图1-78）、玛丽莲·梦露（见图1-79）都是沃霍尔十分著名的主题。其中，梦露被物化成视觉商品，成为商业社会里一种流行的大众文化符号。作为画面的基本元素，一排排地重复排立。那色彩简单、整齐单调、无聊重复的一个个梦露头像，"就像一个说了一遍又一遍的毫不幽默的笑话"，传达出一种冷漠、空虚、疏离的感觉。

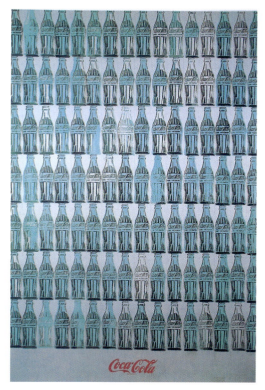

图 1-78　绿色的可口可乐瓶

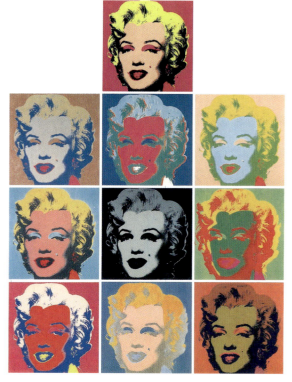

图 1-79　《玛丽莲·梦露》1962 年

>> **学习目的**

了解绘画艺术的审美特征，并能运用所学知识赏析绘画作品。

>> **思考与练习**

介绍并分析两幅你喜欢的绘画作品。

Yishu yu Sheji Shangxi

第二章

雕 塑 赏 析

第一节　雕塑艺术概述

雕塑是人类最古老的艺术形式之一，旧石器时代，即已出现大量的雕塑作品，它们展现了原始先民的智慧以及对生命的崇拜。

雕塑，是运用物质材料为视觉和触觉提供实体造型的艺术形态，它以雕和塑为主要技术手段。雕是通过减少材质来凸现形象，而塑则相反，是通过堆贴像黏土一类的可塑材质来实现造型。此外，雕塑手段还存在刻、镂、凿、琢、磨、铸、焊、堆积、编织等多种方式，随着现代雕塑的创造性发展，其技术手段也在不断丰富，艺术表现也更加自由。雕塑艺术借用这些技术手段去表达雕塑家对生活的种种认识和审美感受，形成艺术史中极为辉煌的篇章。

从作品呈现的方式来看，雕塑主要分为圆雕、浮雕和透雕三类。

圆雕是占据三维实体空间的完全立体的艺术形式，适宜人们从多个视点进行全方位欣赏，以体量和块面的结构关系作为最主要的艺术语言，是雕塑的典型形式。作为雕塑艺术最主要的形式，圆雕具有最鲜明的独立性，它的独特表现特质和丰富的造型手段及材质表现力是其他艺术形式所无法取代的，它的审美特性在现当代艺术大潮中有了更自由的发挥；圆雕可分为单体圆雕和复体圆雕两种。单体圆雕造型简洁、形体单纯、轮廓清晰，以独立的个体类型出现，主题鲜明纯粹，较少展现宏大场面和复杂情节；复体圆雕又称群雕，通常将相关的物象有机地组合在一起，互为补充，彼此呼应，共同表现一个主题。群雕结构复杂，形体变化丰富，可表现宏大场面。

浮雕是在平面上雕塑出凹凸起伏形象的艺术形式，相对于圆雕，浮雕表现为对表现对象的实体按比例压缩在背景上，它的空间构造可以是三维的立体形态，也可以兼具平面的性质，但只有一个观赏面，这一点与对绘画的欣赏有相似的地方，因此黑格尔称之为"雕塑与绘画的过渡艺术"。被压缩于平面背景上的浮雕，实体感一定程度上被削弱了，但浮雕能很好地发挥在构图、题材表现上的优势，表现圆雕所不能表现的内容与题材，它既具有圆雕的特性，又在表现过程，交代背景等叙事性上有着更为广阔、自由的表现空间。浮雕又分为高浮雕、低浮雕和浅浮雕，高浮雕可从背景中呼之欲出，低浅时可表现为剪影或线刻，如汉画像石。

透雕是在浮雕基础上形成的一种雕刻形式，也就是浮雕镂空底板后的形式，它既具有圆雕轮廓清晰的特征，又兼具浮雕平面舒展的特点，由于空间的通透和虚实的分割，使透雕相对更空灵透气而不沉闷，显得更轻巧，故常常用作小型佩饰或门窗的装饰（见图 2-1）。

图 2-1　鱼水纹透雕窗

对于雕塑艺术的审美特征，可以从下面三个方面来分析和理解。

一、概括而纯粹的主旨

概括而纯粹的主旨，造型的整体和单纯，是雕塑作为形体语言的基本要求。丹纳曾说过："没有一种艺术比雕塑更需要单纯的气质、情感和趣味了。"雕塑固然可以深刻地表现人物的内心世界，但作为实体的立体空间艺术，雕塑并不擅长于叙述情节，对此罗丹曾经告诫说如果雕塑要表现情节，前提条件是这个情节是家喻户晓的，只有故事情节的文本与雕塑造型的提示同时生效，作品才真正令观众完成对情节的理解。所以，不了解一个民族的文化，解读他们的雕塑艺术作品就会存在一定障碍。

二、量感的审美表现

雕塑是在空间中实际存有体积的形体，它的实际体量与绘画的虚拟体量有着本质的区别，因此，体量感成为雕塑独特的审美因素，对雕塑作品的效果呈现有着毋庸争辩的影响。但是，单是对象体积的无限大还不足以引发崇高感，崇高感的产生在于这种对象的巨大体积超出了想象力掌握的程度。中国的古代雕塑很早就运用巨大的体量来达到对人心的震撼，洛阳龙门石窟奉先寺的卢舍那大佛，面容俊秀，和善慈悲，但置于高高台阶顶端的大佛逼视于眼前时，给人的震慑力是强大的，容易令人产生偶像崇拜的皈依感。

不可否认，雕塑的实际体量大小对作品的欣赏能起到重要的作用，但雕塑的体量感并不是简单的客观体积和重量，还包括由雕塑的结构形象所唤起的欣赏者心理上对量的感觉。体量感常常是对雕塑材质实际重量的超越，或给人超重感，或给人失重感。雕塑家们往往致力于通过各种方式，以形式结构的巧妙安排来诱导人们产生视觉和心理上的重量和力量感觉。从而产生艺术想象的愉悦。英国雕塑家亨利·摩尔也意识到雕塑的这一特性，他说："一种雕刻作品可以比真人高大好几倍，但感觉上却是小的，而几英寸高的小雕刻却可以给人以很大的和纪念碑那样宏伟的印象，因为在雕像后面的想象力是巨大的。"摩尔的作品（见图2-2）就常常运用一些流传变幻的形和很多的空洞，虽然减轻了实际重量，却加强了视觉的张力。可见构成量感的依据不仅在于作品的物质材料，崇高感也不仅来自作品的实际尺量，另一个决定性的参考因素就是雕塑作品本身的构成关系，面的增加和形的丰富会使人们在心理上产生有趣的错觉。

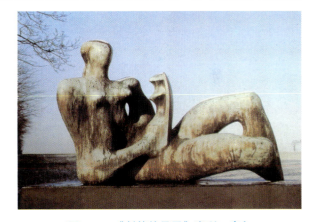

图2-2 《斜倚的母子》亨利·摩尔

三、材质的表现力

雕塑是相对永久的艺术，当其他艺术随着时间的冲刷而荡然无存时，雕塑由于它的物质材料性，常常能够历久弥新，成为古老的历史见证。

黑格尔让艺术家把灵魂灌注到石头里去，使它柔润起来，活起来了，这样灵魂就完全渗透到自然的物质材料里去，使它服从于自己的驾驭。可见对材料的掌握和控制对于雕塑家是一个直接关乎创造力的课题。对待雕塑的材料表现力有着两种截然不同的态度，一种是消解材料的本有状态，一种是保持材料的特性。

在传统的雕塑观念中，艺术家更愿意通过自己高超的创造力，让雕塑材质得到完全不同的新生。许多雕

塑杰作，的确将坚硬的顽石运用得游刃有余，展示出令人惊叹的艺术创造魔力。卡诺瓦的新古典主义名作《丘比特和普赛克》细腻、纯美，表现出不可思议的轻盈与肌肤的光洁，完全退去了石材的本色而呈现出全然不同的质感。法国16世纪的雕塑作品《纯洁之泉》（见图2-3），表现山林水泽女神宁芙洗澡、嬉戏的场面，是雕塑家古戎为巴黎纯洁泉广场制作的装饰浮雕。古戎表现的五位仙女，都仿佛穿着衣服刚从水中出来，衣服紧贴身体，隐约透现出仙女美妙的身体，富于韵律感的衣纹处理以及对线条的酣畅淋漓的运用，呈现出丝绸般滑顺的质感，石头在这里仿佛已经融化，留给我们的只有由衷的赞叹。

图2-3 《纯洁之泉》法国

现代雕塑对材料的看法则相反，在现代雕塑中，作品常常袒露材质本有的质感和特有气质，直接把对材料特性的理解纳入艺术创造的考虑，让材质感成为作品审美的一部分。

由于雕塑的材质被直接赋予表现力，现代雕塑越来越强调材料的运用，同时伴随科技文明的发展，艺术家对材料的选择也越来越开放，20世纪六七十年代的考尔德的钢结构雕塑把人们对雕塑的审美带到了工业时代；有的作品中，现代的艺术观念还使废弃的材料重获新生；甚至连光和火也被纳入到空间造型的表现中，这给未来的雕塑艺术带来了无限的可能性。

第二节 雕塑名作赏析

一、西方雕塑名作赏析

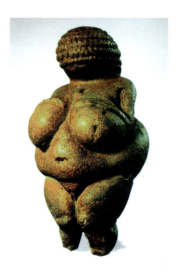

图2-4 《威林道夫的维纳斯》

威林道夫的维纳斯　奥地利

女裸体雕像作为原始人类生殖崇拜和生命意识观念的一种精神体现，伴随着人类自身的繁衍与壮大，成为人类艺术重要表现题材之一。人们常常把发现的原始时代的女裸体雕像，戏称为"维纳斯"（见图2-4）。

这尊女裸体雕像1908年发现于奥地利维也纳附近的威林道夫。它距今至少有3万多年的历史，是世界上发现最早的雕像的代表作。这尊"维纳斯"高10厘米，头部和四肢雕琢得十分概括简约，通常令人们关注的面部没有刻画，手臂、小腿部分塑造得十分细小，但是特意夸大了女性的性别特征：胸部丰满，腹部宽大，臀部肥硕。这与同时期发现的女裸体雕像有惊人的一致之处，它们的造型全集中在与生育有关的部位。人们推测这与旧石器时代人类的母性崇拜有关，表达了原始人类渴望种族繁衍的愿望。

整个雕像几乎都由圆形和圆柱形的构成，团块感、体量感凸出，雕塑的内在生命活力砰然而出。

《断臂的维纳斯》 希腊 亚历山德罗斯

《断臂的维纳斯》（见图2-5）这尊高204厘米的大理石雕像从被发现的第一天起，就被公认为是迄今为止希腊女性雕像中最美的一尊。她含蓄而耐人寻味的美感，几乎让一切人体艺术相形见绌。她也印证了18世纪德国美学家温克尔曼对古希腊艺术的赞语——"高贵的单纯，静穆的伟大"。

雕像高贵端庄，美丽的椭圆形面庞，希腊式挺直的鼻梁，饱满的双唇，平静的面容，丰腴的身躯，呈现一种成熟健康的女性美。人体的结构和动态富于变化却又含蓄微妙，雕像体现了充实的内在生命力和人的精神智慧，表达了一种古典主义理想、纯净的美。

作品中爱神的腿被富有表现力的衣褶所覆盖，仅露出脚趾，显得厚重稳定，更衬托出了上身的秀美。她那微微扭转的姿势，使半裸的身体构成了一个十分和谐而优美的螺旋形上升体态，富有音乐的韵律感，充满了巨大的魅力。

雕像虽然双臂已经残缺，但并不影响她的整体美感。而正是这残缺的双臂构成了一种独特的残缺美、悲剧美，似乎更能诱发人们美好的想象，增添了人们的欣赏趣味。

《掷铁饼者》 希腊 米隆

《掷铁饼者》（见图2-6）被认为是"空间中凝固的永恒"，直到今天仍然是代表体育运动的最佳标志。

这尊雕像取材于古希腊的现实生活中的体育竞技活动，塑造的是一名健美的男子在掷铁饼过程中最具有表现力的瞬间。雕塑选择的铁饼摆回到最高点即将抛出的一刹那，雕塑家准确地把握了掷铁饼这一运动从一种动态转换到另一种动态的关键环节，寓动于静，使观众从动势中感受到这一瞬间的过去和未来，扩大了塑像的时空表现力。

掷铁饼者镇定的脸部表情，充满了必胜的信念，这与紧张的肢体形成鲜明的对比，把人体的和谐、健美和青春的力量表达得淋漓尽致。

尤为突出的是，雕塑家巧妙地解决了激烈动势中人体均衡与静止的关系，使雕像充满了力度与张力，有着强烈地"引而不发"的吸引力。这也是这件伟大作品的成功之处。

《拉奥孔》 希腊 阿格桑德罗斯等

《拉奥孔》这尊大理石群雕（见图2-7）取材于古希腊神话中特洛伊战争的故事。特洛伊城的祭司拉奥孔曾警告特洛伊人不要将藏有希腊伏兵的木马引入城中，触怒了庇护希腊人的雅典娜众神，结果拉奥孔父子三人被众神派出的两条巨蛇活活缠死。

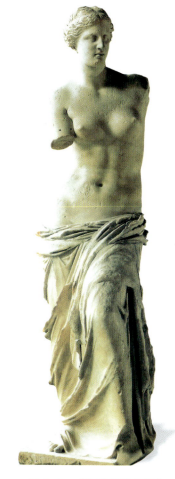

图2-5 《断臂的维纳斯》

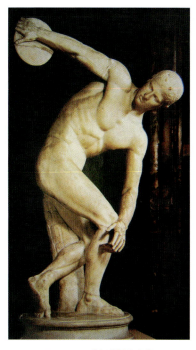

图2-6 《掷铁饼者》

雕像中，拉奥孔父子三人处于深深的恐怖和痛苦之中，正极力想从两条巨蛇的缠绕中挣脱出来。三人痛苦而挣扎的身体，甚至到了痉挛的地步，表现出反抗的力量和极度的惊恐，让人感觉到似乎痛苦流经了所有的肌肉和血管，紧张而惨烈的气氛弥漫着整个作品。金字塔形的构图稳定而富于变化，三个人物的动作、姿态和表情相互呼应，层次分明，人物刻画形象逼真，表现了雕塑家纯熟的艺术表现力和雕塑技巧。

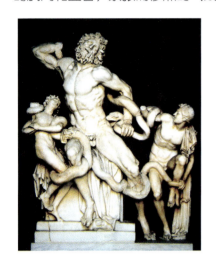

图 2-7 《拉奥孔》

与古希腊古典时期那些宁静、和谐、单纯的雕像不同，《拉奥孔》不再追求表现的节制，痛苦、死亡、悲剧的激情在这里获得了充分的展示和宣泄。雕塑家对人处于极度地肉体痛苦时的动作，对巨蛇缠身的情景做了精心的设计和美的构想，三个被蛇缠身的形象所构成的戏剧性表演，超过了对他们心灵活动的深刻揭示，作品显得似乎不够深沉隽永。

《奥古斯都像》 罗马

《奥古斯都像》（见图2-8）是一尊有代表性的帝王全身肖像，奥古斯都意即"神圣的、至尊的"，塑造的是罗马第一位大皇帝屋大维。

据说雕像的面容还是很像屋大维本人的，但是雕像的姿势和表情有明显的理想化和神化的倾向，为帝王歌功颂德的艺术目的一目了然。奥古斯都表情严峻而沉着，目光中透现着睿智，薄薄的嘴唇，性格十分鲜明。他身材魁梧，披挂着华丽的罗马式铠甲，铠甲上装饰浮雕寓意着对全世界的统治。奥古斯都的右手指向前方，似乎正在向部下训话，左手则握着象征权利的节杖。有趣的是在右腿边雕着一个小天使丘比特，造成高矮的强烈对比。这种对比的含义说法不一，更多人认为可能是以此来表明奥古斯都不仅是一个伟大的军事统帅，而且是一个仁爱之君。

从雕像的姿态和艺术表现手法上，很明显是在模仿古希腊的作品。据说这种仿效古希腊并将人物理想化的艺术特点是奥古斯都本人大力倡导的，所以美术史上就将这种风格称为"奥古斯都古典主义"（见图2-9）。

《大卫》 意大利 米开朗基罗

大卫是圣经《旧约全书》记载中的少年英雄，他原是牧羊少年，曾经杀死侵略犹太人的非利士巨人哥利亚，拯救了自己祖国和人民，后来成长为以色列的领袖。

米开朗基罗的《大卫》（见图2-10）是融真实与理想为一体的健与美的裸体英雄，他体格雄伟健壮，神态勇敢坚定，左手拿着石块，右手下垂，头向左侧转动着，炯炯有神的双眼直视着前方。他的身体、脸部和肌肉紧张而饱满，整个躯体姿态充满了不可遏止的力量和气势，使人有强烈的"静中有动"的感觉。

与先前的艺术家表现大卫战斗结束后情景（见图2-11）的习惯不同，米开朗基罗在这里塑造的是人物迎接战斗前的瞬间，保持着悬念和期待，使作品显得更加具有感染力。雕像是用整块的大理石雕刻而成，

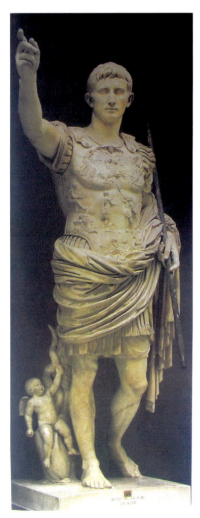

图 2-8 《奥古斯都像》

像高250厘米,艺术家有意放大了人物的头部和两个胳膊,使得大卫在观众的仰视视角中显得越发挺拔有力,充满了巨人感。

米开朗基罗的《大卫》被认为是西方美术史上最值得夸耀的男性人体雕像之一,它是文艺复兴人文主义思想的具体体现,是对人体的讴歌与赞美。

 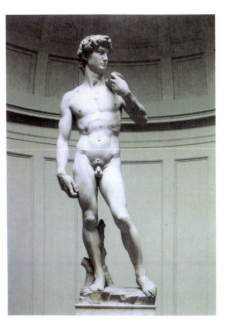

图2-9 《罗马贵妇人像》大理石 公元69—79年　　　　图2-10 《大卫》

《阿波罗和达芙妮》　意大利　贝尔尼尼

《阿波罗和达芙妮》(见图2-12)取材于希腊神话,反映的是太阳神阿波罗向河神女儿达芙妮求爱的故事。爱神丘比特为了向阿波罗复仇,将一支使人陷入爱情漩涡的金箭射向了他,使阿波罗爱上了达芙妮;同时,又将一支使人拒绝爱情的铅箭射向达芙妮,使姑娘对阿波罗冷若冰霜。当达芙妮回身看到阿波罗在追她时,急忙向父亲呼救,河神听到了女儿的声音,将她变成了一棵月桂树。

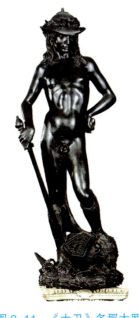 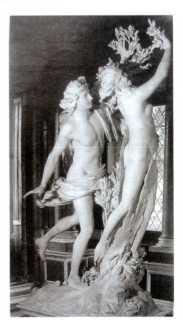

图2-11 《大卫》多那太罗　　　　图2-12 《阿波罗和达芙妮》

贝尔尼尼的这件作品具有巴洛克美术的典型特征：情感充沛，动感活泼，富有戏剧性。《阿波罗和达芙妮》人物精致、光洁，充满运动的韵律，戏剧性的情节使雕像扣人心弦。该作品定格了阿波罗追上心上人达芙妮这一悲剧性的瞬间，痴情的阿波罗左手指尖刚要接触到达芙妮玉背，美丽的达芙妮便顷刻变幻成半人半树的"怪物"。达芙妮凌空欲飞，手臂与身体形成了优美的"S"形，目光惊恐。阿波罗眼睁睁地看到达芙妮变成了月桂树，神情悲伤，却无力回天。他的一只手触及达芙妮的身体，另一只手则向斜下方伸展，同达芙妮的手臂形成一条直线，使整个雕像有一种动荡的感觉，同时让人有种感同身受的场景体验。

《扮成维纳斯的保琳·博盖塞·波拿巴》 意大利 卡诺瓦

卡诺瓦是 18 世纪新古典主义时期著名的雕塑家，其大理石雕刻最为出色，大理石在卡诺瓦的手中能发出光辉灿烂的效果，展现出纯净洁白与风情万种的本色，很符合当时人们的审美趣味。《扮成维纳斯的保琳·博盖塞·波拿巴》（见图 2-13）是他极负盛名的裸体雕像作品。作品中拿破仑的妹妹保琳被塑造成手拿金苹果的维纳斯的模样，古典而高雅。这实际上是作者用象征、隐喻的手法，赞美、讨好表现对象。保琳半依半卧在华丽的床榻上，姿态与经典西方绘画中的女裸体非常一致。她一手支撑着头部，一手拿着金苹果，从容自然，气质高贵。人体匀称饱满，肌肤精致细腻，仿佛能感觉到血肉之躯的温润和光泽，让人惊叹不已，颇具感官之美。整个雕像线条流畅，凹凸有致，富有音乐的节奏和韵律。这件作品理想的形态和完美的形式，展现了艺术家精湛的技艺。虽有做作之嫌，但终归是瑕不掩瑜。

《马赛曲》 法国 吕德

《马赛曲》（见图 2-14）是巴黎凯旋门浮雕中最著名的一件，表现的是 1792 年奥国军队武装干涉法国革命，马赛人民组织起来开赴巴黎战斗的情景。

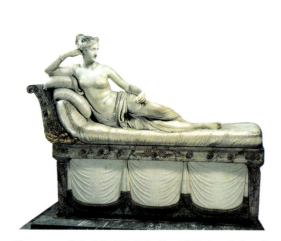

图 2-13 《扮成维纳斯的保琳·博盖塞·波拿巴》

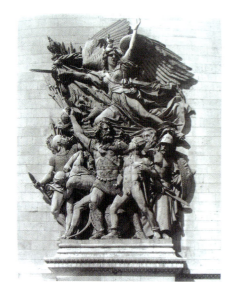

图 2-14 《马赛曲》

浮雕《马赛曲》分为两个部分：上部分是一位象征自由和胜利的女神，她那张开的羽翼与挥剑的手臂、跨开的双腿、飞舞飘动的衣裙，表现出急速的前进感和奔放的革命热情。下部分是一群义勇军战士，在女神的号召下蜂拥前进。吕德在塑造这些人物时，让他们穿上古代的装束和甲胄，带有一种理想化的古典风范。这些理想化的义勇军战士，不仅相互之间配合得十分精巧均衡，而且与上方的自由女神有着情感和形式的呼应，如大胡子军人扬起的手和裸体少年迈开的双腿。上下两个部分浑然一体，体现出一种剑拔弩张的浩荡气势。

吕德在这里广泛运用了浪漫主义的象征手法，显示了人民气势磅礴的反抗力量，讴歌了法兰西人民光荣

的革命传统和强烈的爱国主义精神。

《加莱义民》 法国 罗丹

14世纪百年战争时期，英王爱德华三世围攻法国加莱市，加莱城被英军围困将近两年，市民的生命危在旦夕。后经过谈判，英王爱德华三世提出残酷的条件：加莱市必须选出六个高贵的市民任他们处死，欧斯达治和另外五个义士挺身而出，最终保全了城市。《加莱义民》如图2-15所示。

罗丹选择了六个义士准备朝城外走出去的一刻，他们个性鲜明，神情各异，或坚定，或悲痛，或无奈，或恐惧。作品以精致而深刻的心理表现，形象地刻画了在死亡面前，不同人物的情感与内心世界。这六个义民形象逼真，姿态、神情彼此呼应联系，真实还原了当时的历史情境，表现了一种极为悲壮而崇高的精神气节与牺牲行为。

罗丹一反传统，直接将雕像从广场高高的基座上拉下来，群像被排列在一块类似地面一样的低台座上，就像当年六个义士行走在街上一样，市民可以近距离静观雕塑，从而产生更强烈的感染力。

《思想者》、《塔娜伊达》 法国 罗丹

《思想者》（见图2-16）原来预定放在《地狱之门》的门顶上，后来罗丹将其放大，制成了独立的雕塑作品。这是一个强劲而富有内力、凝重而深刻的形象，人体的一切细节都被一种无形的压力所驱动，不但在全神贯注地思考，而且沉浸在苦恼之中。他弯着腰，屈着膝，右手托着下颌，注视着下面发生的悲剧。他的肌肉非常紧张，强壮的身体在一种极为痛苦状的思考中紧紧地向内聚拢和团缩。他突出的前额和眉弓，隐没在阴影之中凹陷的双目，增强了苦闷沉思的表情，而那紧绷的小腿肌腱和痉挛般弯曲的脚趾，则有力地传达了这种痛苦的情感。这一切让人感到他仿佛不仅是用脑袋在思考，而且全身的每块肌肉、每条神经都处在紧张的思索中。罗丹有意识地把托着下颌的右胳膊肘放在左膝上，形成一个富于表现力的扭转，弯曲的脚趾深深地抠在台座上，使思考的运动从肩背一直贯穿到脚尖，从而体现出一种巨大的内在的力量，引发人们对生命无尽的沉思与联想。《塔娜伊达》如图2-17所示。

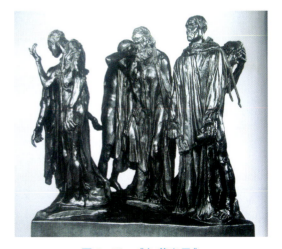
图2-15 《加莱义民》

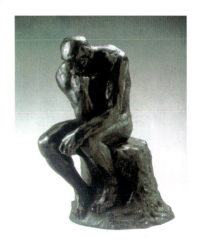
图2-16 《思想者》

图2-17 《塔娜伊达》

《弓箭手赫拉克勒斯》 法国 布德尔

希腊神话中的赫拉克勒斯是宙斯和阿尔克墨涅的儿子，自幼具有无比的神力，相传他完成了12件伟业，其中之一就是射杀斯廷法利湖一带横行的怪鸟。《弓箭手赫拉克勒斯》（见图2-18）表现的正是赫拉克勒斯张弓射鸟的那一瞬间。

赫拉克勒斯叉开双脚，蹬开巨石，脚趾因为用力而弯曲，全身肌肉隆起。他颧骨突兀，眼睛圆睁，神情严肃而威严。他一手握弓一手拉弦，整个身体向后用力，弓被拉成一道强劲的弧线，向世人展示了他无与伦比的力量。赫拉克勒斯紧绷的一块块肌肉、伸展的迸发出无穷力量的躯体，与强弓、岩石形成一种力的冲突和对比。他巨人般的运动，雄伟而又庄严，显示自身这个形象是不可征服的。

作品的构图干净、利落，简洁而富动感，影像极富视觉的张力，鲜明地突出了作品的主题，可以说这就是一座力量和勇气的纪念碑。

《束缚的行动》、《河》　法国　马约尔

在《束缚的行动》（见图2-19）这一作品中，超出一般人想象的是，这一丰满、有力的女人体却是为了纪念一位男性的革命家布朗基。运用女人体来表现某种思想、感情，象征某种观念、事物，这在西方美术中具有悠久的传统，但运用女人体来创作历史人物纪念碑倒是少见的。《河》如图2-20所示。

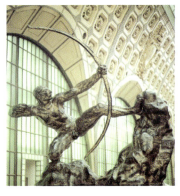
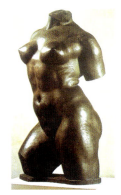
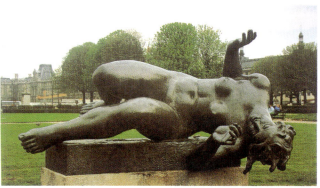

图2-18　《弓箭手赫拉克勒斯》　　图2-19　《束缚的行动》　　图2-20　《河》

这是一尊结实、健壮的女人体，因双手被缚，竭力挣脱而强烈地扭转着身躯，她的行动受到了限制。但是，她仍然充满了信心和生气地行动着。她那丰满的身体造型，挺拔的姿势，有力的动作，给人以视觉和心理极不寻常无穷无尽的力的感觉。女人体全身上下散发着力量和信心，洋溢着一股坚不可摧的精神气质，准确地体现了作品的主旨。

从这个寓意性的雕塑中我们看到了作者的别具匠心和独特的美学追求，她使人很自然地记起布朗基的信念和力量。正因为如此，雕塑中的女性又远远超出所要表现的英雄布朗基不屈不挠的性格，给人以更广阔的想象和更深刻的思索。

《波嘉尼小姐》、《睡着的缪斯女神》　法国　布朗库西

《波嘉尼小姐》（见图2-21）是布朗库西成熟时期最有影响的作品，它是布朗库西经过了不断地简化提炼，摒弃多余的细节而创作出的一种单纯而富有诗意的作品，被同时代的雕塑家约翰·阿尔普称之为"抽象雕刻的美丽教母"。

雕像非常真切地刻画了一位年轻女人美丽的形象：奇特的大眼睛，精巧的鼻子、耳朵，合掌的双手和优雅的长脖子。闪闪发光的金属抛光表面，不断反映着周围光影的变化，大眼睛就像心灵的窗户，充满了神秘的意味。为了强调不同质感的对比，铜像顶部则采用锈蚀法，使其呈现出黑色，感觉就像头发一样。

布朗库西把对象的椭圆形脸蛋、大眼睛和用手托腮的动作加以夸张和简化，以突出其主要特征，同时加强线的作用和形的流动感来表现这位女画家妩媚和诗意的个性。《波嘉尼小姐》在夸张中求真实感，或者说

在通过夸张和概括的手段以达到内在精神、气质的表现上，独树一帜。这件作品既有现代雕塑的简化风格，又表达了肖像的内在性格特征。《睡着的缪斯女神》如图 2-22 所示。

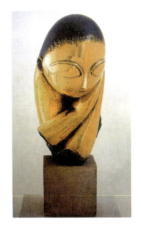
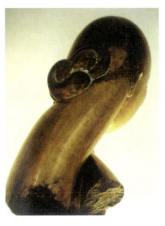

图 2-21　《波嘉尼小姐》

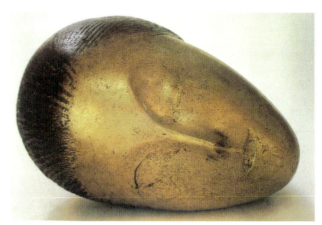

图 2-22　《睡着的缪斯女神》

《行走的人》　意大利　波丘尼

《行走的人》（见图 2-23）是一件极具原创性和影响力的未来主义雕塑作品。未来主义是 1909 年由意大利诗人马里内蒂发起的，他们赞颂机器、运动、力量和速度，并提出把机器和工业作为现代艺术的主题。

波丘尼运用立体主义分解形象、重新组合的方法，也可能借用了动态摄影的形式特点，创造性的表现了这一行进中的人。作品由很多不同的金属曲面构成，闪闪发光的质感使雕像显得轻盈而动感。雕像基本保留了人物形象的大体轮廓和整体感，虽然没有手臂，没有容貌，却风驰电掣、昂首向前。在这种激烈的动势中，这些凹凸不平的曲面更像被风吹拂的衣服，使雕像具有更强的运动感。为了保持这种健步如飞的人的跨步，波丘尼运用了两个分开的基座，这反而可以视为人的双足。未来主义所鼓吹的飞速运动在这里得到了准确表达。

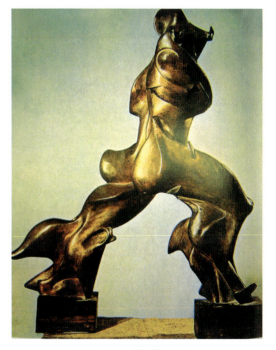

图 2-23　《行走的人》

《指手的男子》、《行走的男子》　瑞士　贾科梅蒂

看过贾科梅蒂雕塑作品的人，一般会为他造型观念和形式的特别所惊异。实体被他一再剥蚀、压缩、精简，人体瘦削得几乎像一根杆似的。虽然他表现的人物和物体实实在在地存在着，但他们是那样地羸弱无力，孤独无援，他的作品弥漫着强烈的空虚和孤寂的情绪。

存在主义哲学家萨特曾指出贾科梅蒂的作品有两项要素：绝对的自由和存在的恐惧。

这件作于 1947 年的铜像《指手的男子》（见图 2-24），绝不是一个让你平静和快慰的艺术形象。拉长变形的肢体像一具人的骨骼竖立在空间中，双脚牢牢地固定在底座上。粗糙不平的表面不断受到周围空间的侵蚀，雕像显得贫弱苍白，让人强烈地感到一种形单影只的孤寂感。所有的力量都仿佛集中于指尖，指向超越于他之外的存在，越显迷茫和不安。《行走的男子》如图 2-25 所示。

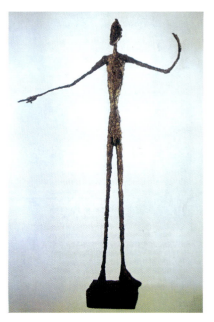
图 2-24 《指手的男子》

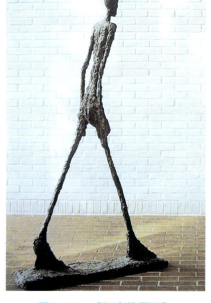
图 2-25 《行走的男子》

《国王与王后》、《家族》 英国 亨利·摩尔

亨利·摩尔是 20 世纪最负盛名的雕塑大师，其作品在世界范围内广为展览、陈列和收藏。他的雕塑倾向于一种自然的有机抽象形态，将有机的形体做出空间凹陷与透空的巧妙处理，从而形成凹面和凸面、实体与空洞的对比。

《国王与王后》（见图 2-26）这件作品是亨利·摩尔 20 世纪 50 年代初期在艺术风格上的一件试验性作品。作品中国王与王后的头部都有一个洞，似眼非眼；面孔十分怪诞，像个面具，似人非人，身体薄且长，呈扁叶状。国王的姿态比王后显得较为从容和自信，而王后则更为端庄。整个作品简洁明了，没有过多的细部刻画。作品放在苏格兰丘陵地带的一片旷野之中，静静地伴随着荒原，永远如斯，唤起了人们无限的充满诗意的联想。自然环境的衬托更增加了这尊雕塑意味无穷的历史感与神秘感。《家族》如图 2-27 所示。

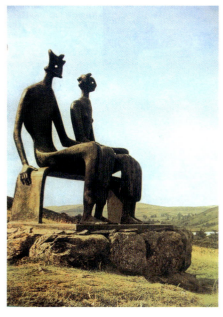
图 2-26 《国王与王后》

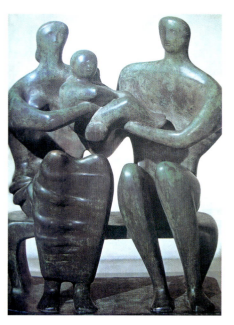
图 2-27 《家族》

《可移动的风景》、《齿状塔》 法国 杜布菲

杜布菲很热衷于绘画，其风格类似于儿童绘画或者胡画乱抹的涂鸦，利用色与形布满画面，充满视觉的张力。杜布菲有时直接将自己的绘画作品做成雕塑，特点十分鲜明，与绘画有一脉相承之处。

杜布菲擅长利用塑料之类的现代化工材料制作雕塑。他发现这种新材料经加热后，易成形易着色，完全有别于传统雕塑的视觉特征。《可移动的风景》（见图 2-28）是由 14 个不同部件组合起来的，所有的部件都是由树脂等材料制成。雕塑家先在每个白色部件上勾勒出黑色线条，并在个别部位涂上红色，然后再将这些自由而抽象的形状进行巧妙的组合，从而产生出一道道生动和谐的风景。材料本身轻巧的特性，以及作品灵活的形态和明快的色彩，使雕塑与现代都市生活环境十分协调。《齿状塔》如图 2-29 所示。

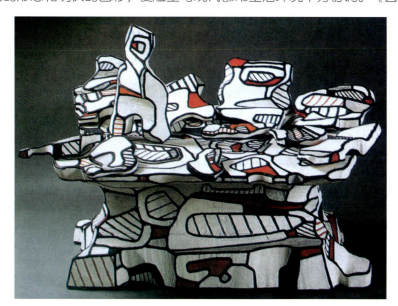

图 2-28 《可移动的风景》

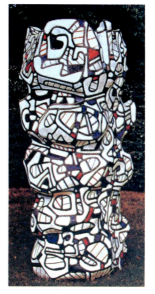

图 2-29 《齿状塔》

《电影院》、《就餐者》 美国 西格尔

西格尔著名的雕塑作品都是从真人身上直接翻模，制成的表面粗糙、未加修饰的石膏像。他的作品一般反映普通人日常生活场景，他喜欢把雕塑放置在现实感很强的环境或者布景中，如电梯里、餐桌旁、地铁站口、公共汽车的车厢里、售票窗口前、电影院门口等地方，所有的道具都是从废品站或其他地方买来的实物。这件 1963 年创作的《电影院》（见图 2-30）就是比较典型的作品。这是一个很日常化的场景，一个男子正在更换电影节目表上的字母。虽然人物形象非常逼真，但石膏纯白的颜色和质感却有隔离现实生活之感。再加上现成品道具的安排、灯光的设计都有无可非议的真实感，因此，在白色的石膏像与真实的环境之间形成了虚幻与真实的对立，从而产生了一种冲突。但它也似乎暗示着现代人的处境：疏远、隔离和孤寂。雕像被放置在电影院的入口处，显得突兀而神秘，好像幽灵突然出现一样，每当观众经过时都会留下深刻的记忆。《就餐者》如图 2-31 所示。

《四个拱》、《高速度》 美国 考尔德

考尔德是美国最受欢迎、在国际上享有崇高声誉的现代艺术家，是 20 世纪雕塑界重要的革新者之一。他以创作风格独特的"活动雕塑"和"静态雕塑"驰名于世。他的创作领域很广，从绘画、挂毯、宝石设计到巨大的钢铁雕塑，作品分布于世界各国的公共空间。

《四个拱》（见图 2-32）是其较为重要的一件钢铁静态雕塑，高达 19.2 米，整个造型巨大而蕴含着力

度，具有强烈的建筑效果。它形似下垂的起重机吊臂的模样，用钢板铆接而成，人们可以在它的身体下穿行。

图 2-30 《电影院》

图 2-31 《就餐者》

《四个拱》以巨大的抛物线来展现形体，几乎没有一条垂直线和水平线，它庞大的身躯，仿佛是远古的动物，又像是钢铁的怪兽，显示出人类强大的力量和创造力，展现出崇高的、雄性的美感。巨大而又空灵的钢结构与周围现代建筑的立方体形成一种鲜明的对比，但是作品的线性造型又与建筑的直线感构成一种内在的联系，故又显得协调合拍，在一片灰色、蓝色等冷色的建筑背景下，《四个拱》火红炽热的色彩显得鲜明夺目，创造了一种富有生气的环境氛围。《高速度》如图 2-33 所示。

图 2-32 《四个拱》

图 2-33 《高速度》

《游客》 美国 杜安·汉森

超级写实主义的艺术家热衷于模拟实物及环境，追求丝毫不含有主观判断的纯粹客观的描述性，其逼真程度达到了让人产生强烈的照相幻觉的地步。

超现实主义代表性的雕塑家有杜安·汉森，他采用聚合树脂或玻璃纤维等材料制作等大的塑像，然后为塑像涂上与真人的肌肤相同的颜色，同时穿上真的衣服，配置真实的道具或场景，可以达到乱真的地步。这件名为《游客》（见图2-34）的作品即是如此。汉森是一个目光敏锐的观察者和辛辣的社会评论家，他以新的雕塑语言和手法刻意反映当代美国的市井百态，获得了惊人的、罕见的力量。他所关注的是：倒卧街头的乞丐，蜷缩在垃圾箱周围的流浪汉，喘息未定的橄榄球队员，满身油漆灰粉的粉刷工，从超市采购归来的家庭主妇，还有艺术家、摄影师、警察、保安、旅游者、搬运工、残疾人、吸毒者等。这些人在日常生活中随处可见。在人与人之间的关系疏远到冷漠程度以至于心灵几乎阻隔的现代社会里，谁也不去特别注意他们，而他们彼此也各行其是。一旦这些芸芸众生的形象以真人大小而且几可乱真地出现在专供欣赏的展览会上或其他公共场所，使观众重新"发现"早已熟视无睹的一景时，所造成的印象格外强烈。

《莫娜》 美国 安德烈亚

安德烈亚是当代美国风格独具的超级写实主义雕塑家，他钟情于美丽的人体，擅长用彩饰聚酯或玻璃纤维塑造女裸体像。《莫娜》（见图2-35）就是其中最著名的作品之一。裸女莫娜双眼微闭，垂臂伏身，坐在立方体基座上。整个雕像十分形象，动态自然，线条流畅，造型逼真。在和谐的色调和变幻的光影中，一组组流动环绕的迷人曲线和一块块起伏圆转的绝妙面块纷至沓来，使人应接不暇，从而感受到一种似乎熟知却又从未细品过的美。作品中的裸女皮肤光洁，具有绝对酷似的人体肌肤感，显示出年轻健美的体魄。人物的皮肤是用油彩涂绘的，涂法非常细致，考虑到了各个不同的生理部位的肤色变化、褶皱程度以及冷暖与弹性。每一处细节，都力求纹丝不差，像人物的头发、睫毛、汗毛、指甲、乳晕，还有皮肤上那些细微的毛孔，塑造得极为精确，看起来与真人毫厘不爽。

图2-34 《游客》

图2-35 《莫娜》

二、中国雕塑名作赏析

图2-36 《玉龙》

图2-37 《玉龙》（局部）

《玉龙》 红山文化

龙，在中国的文化中历来就被尊为神兽，在悠久的文明历程中不断演化，成为中华民族的神圣图腾。这件《玉龙》（见图2-36、图2-37）是内蒙古新石器时代红山文化最具代表性的一件龙形玉雕，也是中国迄今发现的最古老的玉龙。

玉龙高26厘米，它的形象如同一勾新月，苍劲矫健，玉龙短耳、圆目、伸头，平吻向前突出，遒劲地卷曲着。头上有尾端上翘的长鬣，与弯曲的身体形成两个反向的弧线，具有极为简约而富于变化的形式美感。虽然玉龙体量不大，形式简明，但比例尺度的和谐完美使玉龙显得生机勃勃，暗含气势。这条玉龙使用墨绿色玉石磨制，做工精美细腻，流畅光洁，闪现着古玉的温润光泽，尽管是六千多年前的艺术品，却具有相当强烈的艺术感染力，穿越远古的时空，我们能够感受到这条神奇而淳美的生灵，带着一种清新的稚气，展现着远古神秘的气息。

这条玉龙也成为现代艺术设计的视觉符号，华夏银行标志就是源于此。

三星堆青铜像 商代

四川广汉三星堆青铜塑像诡秘奇伟，展示了古蜀国青铜文明的高度发达和独具一格的风貌。其中，一尊大型青铜立人像，高1.72米，连同底座高2.62米，头戴兽面形华冠，身着左衽燕尾长袍，双手高举于胸前呈握物状，赤足立于镂饰兽面纹的覆斗形方座上，粗眉大眼，神态威武肃穆，表现出无比高大的地位与权力。

尤为引人称奇的是与真人头部等大的青铜头像（见图2-38）和人面像（见图2-39），特大者横径1.38米，造型奇特，双眉弯长而宽平，两只眼球作圆柱体状向外凸出约0.3米，两耳向外斜伸如展翅状，嘴角拉长到接近耳轮。作者用骇人的夸张手法表现了不同凡人的视听器官，就像传说中的千里眼、顺风耳。整个面具极度夸张，气势夺人，透露着神秘、怪诞的气息，让人过目不忘。考古学家研究，这与古蜀人崇拜祖先有关，青铜人头像、人面像和人面具（见图2-40）代表被祭祀的祖先神灵。三星堆出土的突目铜面具，正是古代"纵目"蜀王蚕丛的神像。

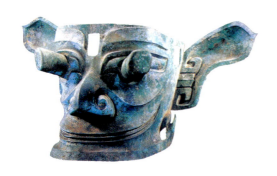

图2-38 三星堆青铜像1

图2-39 三星堆青铜像2

图2-40 三星堆青铜像3

秦兵马俑1、2、3　秦代

1974年以来，在陕西省临潼秦始皇陵东侧，先后发现了4座规模宏大、埋藏丰富的秦代兵马俑坑，总面积达25000多平方米。这4个兵马俑坑构成一个严谨完整、威武雄壮的军阵布局，有力地显示出横扫六合、威震四海的秦军的强大阵容，鲜明地体现出昭帝功、耀功业、扬军威的主题。

秦兵马俑（见图2-41至图2-43）与真人、真马等大或稍大，制作方法为翻模和泥塑兼用，分段制作，先装成粗胎，然后敷以细泥，采用贴塑方法细致刻画眉目须发和衣褶铠甲，塑成后入窑烧制，最后彩绘。有的陶俑至今仍然保留红、绿、蓝、紫、白等色彩。

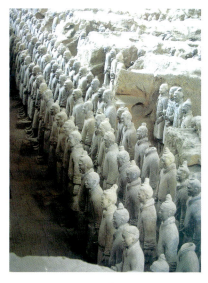 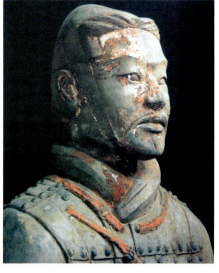 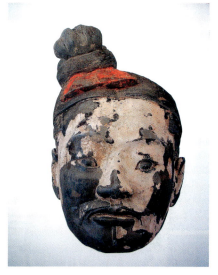

图2-41　秦兵马俑1　　　　图2-42　秦兵马俑2　　　　图2-43　秦兵马俑3

陶俑运用写实主义的手法，形象多种多样，有将军、步兵、弩兵、骑兵、御手等。不仅仅结构解剖准确严谨，而且通过不同形貌特征的塑造，刻画出了人物不同的身份、年龄、个性和心理活动。

陶俑在总体布局上，利用同一节奏下的不断重复，使整个兵马俑统一在一种严阵以待的庄严肃穆的气氛之中，给人排山倒海的雄壮之势，令人产生敬畏而难忘的印象。

秦兵马俑高超的陶器工艺制作和雕塑写实水平，体现出了中国封建社会上升阶段生气蓬勃的时代精神，在中国雕塑发展的历史上具有典范的意义。

《马踏匈奴》　西汉

《马踏匈奴》（见图2-44），或称之为《立马》，是霍去病墓石雕群的点睛之作，可以说是古战场血腥厮杀的再现，也是霍去病赫赫战功的象征。健硕的战马镇静自若，岿然挺立，匈奴败将则仰面朝天，挣扎于马蹄之下，却无力挣脱。一动一静、一立一倒，胜败之象对比鲜明，匈奴败将仍手攥弓箭，也表明战争的残酷和胜利的来之不易，后人当居安思危。雕塑象征性地概括了霍去病一生的建树与功绩，表达了鲜明的主题，比起直接再现霍去病金戈铁马驰骋疆场的景象，更含蓄，更丰富，更耐人寻味。

《马踏匈奴》和散置在霍去病陵墓上的《卧马》（见图2-45）、《跃马》、《卧牛》、《伏虎》、《野猪》等石雕，都是用整块的

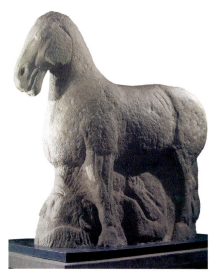

图2-44　《马踏匈奴》

岩石雕刻而成。作者充分利用和发挥石料天然形态的特点，因材施艺，循石造型，利用石块本身的质感和量感，赋予顽石以生命的活力。作品注重整体结构、块面、气势的把握，而绝不在乎细部雕琢，人物、动物肢体均不做镂空处理，而是以浮雕或线刻表现。作品充满体量感和力度感，厚重沉稳、雄浑质朴。这些石雕与墓区的自然环境和谐统一，寓意深远，这种独特的处理手法与深沉雄大的气魄，使纪念碑的内容和形式达到了高度的统一。

图 2-45　《卧马》

说唱俑1、2　东汉

俑在汉代雕塑中有着十分重要的地位，四川地区的汉俑尤具特色，它少有先前时代肃穆、严谨的作风，形式风格日趋明快活泼、生动传神。其中人物俑最为精彩，造型不拘泥于形似，但求捕捉人物的微妙情态和瞬间情绪。

图 2-46 所示是一件四川省成都市天迴山崖墓出土的说唱俑，这是一位民间说书艺人的生动形象，他体态肥胖，右手扬起鼓锤，左臂环抱一鼓，右脚高跷，边说唱，边击鼓。这个艺人的表演仿佛已经进入了高潮，他得意忘形，神情激动，表情夸张，不由自主地手舞足蹈起来。

作者对人物形象的刻画惟妙惟肖，生动传神，其卓越的艺术才能，无不令人赞叹。他们并非简单地模仿生活中的场景，而是采用了极其大胆夸张的手法，着重表现说唱者那种特殊的神气。作者采用虚拟方式，通过欣赏者的联想、通感，创造出一个隐含的充满戏剧性的精彩场面。四川省成都市郫都区宋家林出土的东一时期的说唱俑（见图 2-47）也充分体现了汉俑的这一艺术特色。

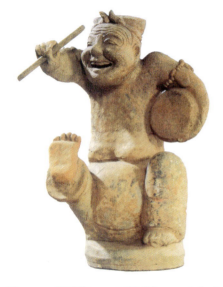

图 2-46　说唱俑 1　四川成都天迴山出土

《昭陵六骏》1、2　唐代

昭陵六骏（见图 2-48、图 2-49）是原置于昭陵唐太宗祭殿两侧庑廊的六幅浮雕石刻，它表现了伴随李世民戎马征战的六匹坐骑。据说六骏石刻是依据当时绘画大师阎立本的手稿雕刻而成。六骏采用高浮雕手法，以简洁的线条，准确的造型，生动传神地表现出战马的不同体态、性格和战阵中身冒箭矢、浴血疆场的情景。

六骏中唯有"飒露紫"这件作品附刻人物，画面中"飒露紫"遇险不惊，从容挺立，表现出对李世民的侍臣猛将丘行恭的信赖。丘行恭沉着干练、镇定自若，他身穿战袍，腰佩刀及箭囊，俯首为马拔箭抚伤。人和马的情态刻画都非常具体细腻，自然生动。

石刻手法洗练浑厚，构图简洁明确，轮廓清晰劲朗，雕像的整体感、体量感非常突出。浮雕以马为主题，表达了一种特殊的情怀，同时也体现了一种雄健豪迈、深沉悲壮的美。

奉先寺卢舍那大佛　唐代

奉先寺是龙门石窟中最大的一个石窟，它是唐高宗及皇后武则天

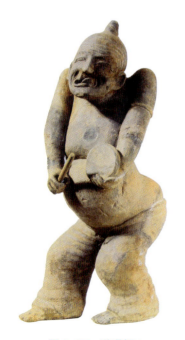

图 2-47　说唱俑 2
四川省成都市郫都区宋家林出土

亲自经营的皇家开龛造像工程。

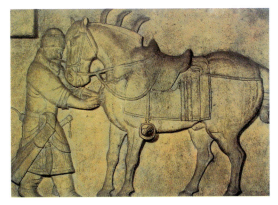

图2-48　《昭陵六骏》1（飒露紫）

图2-49　《昭陵六骏》2（什伐赤）

奉先寺独具匠心，没有采取开凿封闭洞窟的方式，而是依山就势在露天的崖壁上雕造佛像，更显一种浑然天成的浩然大气。整个像龛东西进深38.7米，南北宽33.5米。石窟正中卢舍那大佛坐像（见图2-50、图2-51）为龙门石窟最大佛像，身高17.14米，头高4米，耳朵长1.90米，她依山而坐，居高临下。大佛被赋予了女性的形象：她身着通肩大衣，面容丰腴饱满，眉若新月，眼睑下垂，双目俯视，嘴巴微翘而又含笑不露，她庄重而文雅、睿智而明朗。她的表情含蓄而神圣，慈祥中透着威严，是一个将神性和人性完美结合的典范。

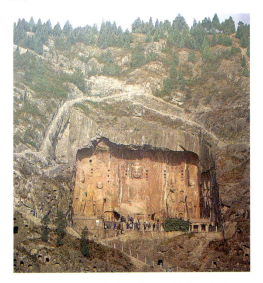

图2-50　奉先寺卢舍那大佛（远眺）

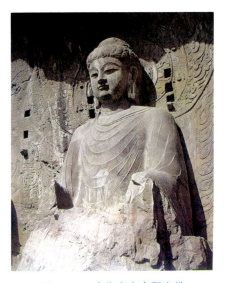

图2-51　奉先寺卢舍那大佛

奉先寺佛像很明显地体现了唐代佛像艺术特点，佛像的风格摆脱了先前印度佛教雕刻的风格样式，已经完全完成了宗教的世俗化、民族化，表达了唐人的审美风尚。

卢舍那大佛是唐人心中美与智慧的化身，不仅是龙门石窟最具标志性的作品，而且是我国唐代佛教雕刻艺术的代表作。

晋祠彩绘泥塑1、2　北宋

晋祠圣母殿创建于北宋天圣(1023—1031年)年间，圣母殿神龛内外两侧的宋代彩塑（见图2-52、图2-53），是晋祠文物中的珍品，也是我国古代雕塑艺术的杰作。

主像圣母邑姜，被晋人奉为晋水水神，其塑像在大殿正中的神龛内，曲膝盘坐在饰有凤头的木制方座上，

头戴凤冠,面部静谧慈祥,双手隐于袖中,一置胸前,一置腿上,蟒袍自两膝向下沿方座垂下,整个塑像呈稳定的三角形,形态显得特别端庄。其余四十二尊侍从像对称地分列于龛外两侧。其中侍女像共三十三尊,最具艺术成就。这些侍女塑像造型生动,性格鲜明,有的侍奉文印翰墨,有的洒扫、梳妆,有的奏乐歌舞等,姿态神情极为自然,达到了惟妙惟肖的地步。

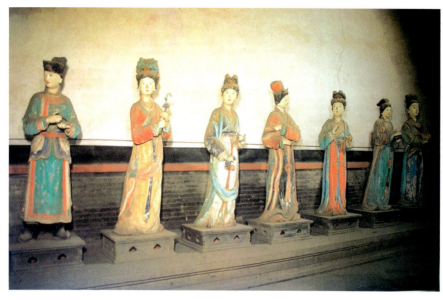
图 2-52 晋祠彩绘泥塑 1

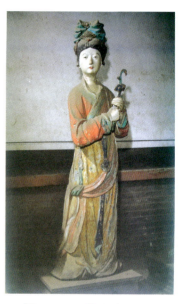
图 2-53 晋祠彩绘泥塑 2

这组塑像突破了神庙建筑中以塑造神仙佛像为主的陈式,真实地表现出被禁锢深宫失去自由的侍从们的生活精神面貌,从而反映了封建社会中的一个侧面。在技巧上,相当准确地掌握了人体的比例和解剖关系,手法纯熟,有高度的艺术表现力。

《艰苦岁月》 潘鹤 1957 年

图 2-54 《艰苦岁月》

《艰苦岁月》(见图 2-54)是我国 20 世纪 50 年代雕塑的代表作品之一。作者没有遵循那个时代的一般创作模式,既不避讳革命年代的艰难困苦,也没有塑造普通意义上高大伟岸的英雄人物。作者从生活的真实性出发,刻画了两个衣衫褴褛、赤着双足的红军战士形象。作品着力表现了老少二人相互依偎,老战士边吹奏,边顾盼的瞬间,使作品充满了温暖的人情味和乐观的气氛。人物选择一老一小,更富寓意,表明革命精神代代相传。老战士捏笛孔的双手、踏拍子的右脚,特别是关切而风趣的眼神与扬起的眉毛,十分传神。老战士的身体微微倾向小战士,忘我地吹奏着;小战士右手托腮,肘部靠在老战士的身上,左手扶枪,沉醉于笛声之中,凝视的目光好似在憧憬着光明的未来。

雕塑作品艺术语言简练,没有纪念碑式的宏大叙事语言,它选择了艰苦革命岁月里的温情一景,朴实传神,深刻地揭示了红军战士在艰苦岁月中的乐观和对理想的坚持。

《走向世界》 田金铎 1985 年

《走向世界》(见图 2-55)整个作品体块感强烈,朴实、饱满,概括而凝练表现了运动之美、节奏之美。

作者以坚实的造型功力，运用简洁概括的塑造手法，准确地把握住一个健美的女竞走运动员出脚的一刹那，洋溢着青春的活力。竞走既不是腾空奔跑，也不是普通的走路，是一种特定的体育运动。作者抓取的正是那紧张行进的一个动作，它以髋关节放松和全身动作协调为特点。雕塑家的表现手法虽然基本上是写实的，但略去了细节，夸张而概括，强化了竞走这一运动的特征。作者有意把底座处理成"O"形，象征着中国在奥运赛场上"零的突破"。

《走向世界》主题明确、意味深长，受到了普遍的欢迎。该作品经国际奥委会主席萨马兰奇决定，放大为2.2米高的铸铜像，安放于瑞士洛桑国际奥委会总部的花园内。

《李大钊》 钱绍武 1989年

《李大钊》（见图2-56）是著名雕塑家钱绍武创作的一座大型花岗岩纪念性雕塑，整个雕塑气势宏伟，犹如一座山峰与雕塑周围的苍松翠柏浑然一体。

雕像仅取人物肩以上部分，人物头部从顶到衣领高达3.1米，肩宽7.5米，厚度3米。整个雕像的构图严谨、肃穆，呈向两翼伸展的中轴对称式，让人拾级而上时，有一种高山仰止的感受。塑像轮廓线条刚直，形态浑厚、洗练，头部呈方正形，表现性格特征的两撇胡须及浓眉，给人以坚定、睿智的感受。那被充分夸张的长而平直的双肩，使人联想到李大钊所书"铁肩担道义"的名句。雕像以方正质朴的巨大体量及其震撼力，十分形象地展现出李大钊烈士作为中国革命奠基者的伟大胸襟和雄浑的气魄。

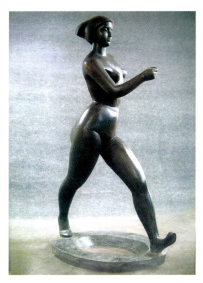

图2-55 《走向世界》

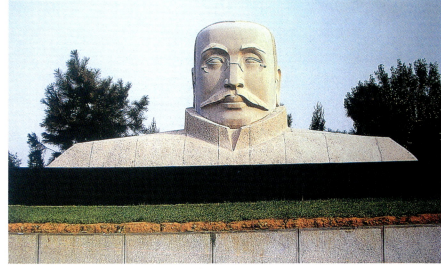

图2-56 《李大钊》

《交响曲》、《掷铁饼》 梁明诚 1990年

梁明诚的雕塑深受西方现代艺术影响，同时也深深蕴含着中国传统的写意精神。他以写意的手法，强调简约与趣味的表达，形成了有形与无形完美结合的、富有诗意和象征意义的风格特征。

音乐的跌宕起伏是《交响曲》（见图2-57）这件作品的主题，然而这却是一个无法直接塑造的主题。梁明诚很巧妙地加以了转化，形的塑造不完全依托于具象的形体，多变的形的转折给人以韵律感，通过心理作用在人的内心深处唤起美妙的音乐。梁明诚把表现主义手法和抽象手法结合起来，不求形似，但求意蕴的表达，他并没有着意刻画钢琴师的面容，而是着力于表现他的动态，体现他弹奏时的节奏感。钢琴则只用几根富有韵律的线条"虚写"出来，没有实质的构件，给观众留下了丰富的想象空间。线条既是钢琴的形，又是无形的韵律飞扬，优美的琴声似乎使坚硬的青铜融化、流淌。《掷铁饼》如图2-58所示。

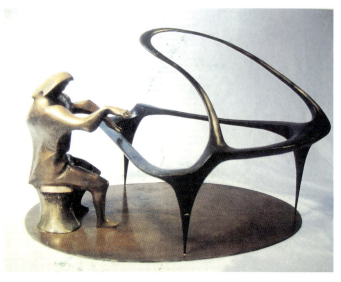

图 2-57 《交响曲》

图 2-58 《掷铁饼》

榫卯结构系列、2000 控制器　傅中望

　　1989年以来，傅中望采用中国传统榫卯结构创作的雕塑和雕塑化装置，确立了他在中国雕塑界的影响力。

　　榫卯结构是中国古建筑、家具的构造方式，作者通过这一系列的雕塑作品，借此沟通传统文化与现代艺术间的联系，寻求具有东方审美特质和结构法则的雕塑语言。榫卯虽然是以结点来造型，但更深沉的是一种凸和凹、阴和阳的关系。它契合了中国传统文化的内涵。

　　在材料处理、制作方法和结构方法上，榫卯结构作品（见图 2-59 至图 2-61）既不同于传统雕塑的塑造与雕刻法，又不同于现代雕塑的焊接、垒砌构成法，而是榫卯楔接法。形体、空间、意念，均在木与木的凸凹契合、穿透中形成。凸加凹的契合状态，诱发出"阴阳互补，虚实相生"的哲理意蕴。

　　这一系列的雕塑也具有解释上不确定的一面：人们可以用结构主义去界定榫卯结构，但是榫卯符号所蕴含的结构思想同西方结构主义是相异的，而且当作者将榫卯结构从具体的榫卯功能部件中剥离出来时，已经带有消解结构的意味。这也凸显了傅中望艺术创作的智慧与匠心。

图 2-59　榫卯结构（玄）

图 2-60　榫卯结构（人文图景）

图 2-61　2000 控制器

不锈钢假山石 1、2　展望

　　中国古典假山石尤以太湖石为奇，太湖石则以瘦、漏、透、皱闻名，其既自然又抽象的形态历来让赏石者痴迷，它甚至成为中国文化的一个符号。雕塑家展望借助不锈钢这种现代工业材料，将古典与现代作巧妙地嫁接，从而赋予了太湖石更多语义的解读。

　　展望从 1995 年开始用不锈钢材料复制假山石系列（见图 2-62 和图 2-63），他精心地用钢板拓下太湖石的每一个纹理，每一个空洞，每一个转折，然后将它们焊接在一起，抛光打磨，从而形成闪耀着金属光泽的"观念性雕塑"。假山石镜面般的表面，自身的形体轮廓变得有些模糊，而它折射出的五光十色却具有强烈的现代气息，这与古典赏石的内敛含蓄形成鲜明的对比。对天然的"假山石"进行拷贝，造成了形态和材料的错愕感，使其现代中不失神秘和优雅。同时，光亮的不锈钢千变万化的折射，呈现出虚空和梦境，带有极强的象征意味。

图 2-62　不锈钢假山石 1

图 2-63　不锈钢假山石 2

《衣纹研究》系列　隋建国

在《衣纹研究》（见图2-64和图2-65）系列雕塑中，隋建国将西方著名的裸体雕像纷纷穿上了中国经典的时代符号中山装。当我们的眼球被这些别样的雕塑形象所刺激的时候，一种更深沉的思考和反省油然而生。艺术家正是利用了这样表象而直观的雕塑形象，把西方审美视域中最经典的艺术形象进行了解构和新的诠释。

古希腊雕塑《掷铁饼者》均匀的体态、健美的肌肉、舒展的动作，展示了运动和人体的魅力，然而这一美的形体上被穿上中国最特定时期的中山装时，一切都发生了转变，原初健美的人体所展现的肌肉和力量被完全消解。正如中国现代化的进程对传统文化的消解一样。

隋建国一般先用泥塑按原尺寸临摹古典石膏像，然后让模特穿上衣服摆出石膏像的姿态，再把衣纹写生到泥塑上。这一组作品完全按照学院派古典写实雕塑的语言做成，然而又具有当代意味。

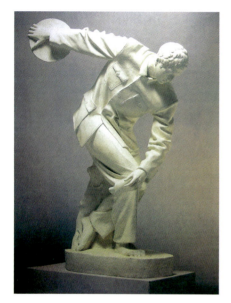

图2-64　《衣纹研究》系列（掷铁饼者）

图2-65　《衣纹研究》系列（衣钵）

>> 学习目的

了解雕塑艺术的审美特征，并能运用所学知识赏析中外雕塑作品。

>> 思考与练习

分析并比较两件著名的中外雕塑作品。

Yishu yu Sheji Shangxi

第三章
建筑赏析

第一节 建筑艺术概述

建筑是由固体材料构成的、实在的内外空间，是在固定的地理位置创造人们活动场所和环境的艺术。

建筑房屋是人类最早的生产活动之一。随着人类社会的发展，建筑的类型与形式也日趋多样化。建筑是为了满足人们的生活需要而诞生的，然而在发展的过程中，建筑已经与人们的精神需要紧密联系在一起，不单是发挥遮风避雨的功能，同时以其形体及空间构造给人们带来审美享受，因此建筑已经超越了物质生产而成为艺术创造的一种。

公元前1世纪，古罗马的建筑师维特鲁威在他撰写的《建筑十书》中，提出了建筑艺术的三个标准：实用、坚固、美观。这三个标准被广泛地认同，直至今天，依然是建筑艺术的经典法则。维特鲁威第一次将"美"列为建筑的三大要素之一，详尽论述了建筑美的表现和实现建筑美的原则，也正是建筑的审美追求使建筑脱离了单纯的技术制作，而成为一门艺术。建筑除了具有实用、坚固、美观这样的基本原则之外，作为艺术形态，还具有哪些特征和表现呢？

一、建筑的空间构成

营造空间的构成是建筑艺术特有的艺术语言，是区别其他艺术形式的主要特征。老子在《道德经》中说："凿户牖以为室，当其无，有室之用。故有之以为利，无之以为用。"这段言论非常精辟地指出了建筑空间与材料实体之间的依存关系，完全的实体无法达到人们使用建筑的目的，同样，完全的空间也是没有意义的，建筑实际上是通过实体对空间进行围合、划分来达到目的的。有无相生、虚实辩证的思想在建筑上找到了最形象的诠释。

对建筑来说，其外观是什么样子并没有规定，但它所有的形式美都是紧紧依附于空间结构之中，以空间的需要为依据，空间形式成为建筑审美的核心。

综上所述，建筑是以构造空间来实现它的功能和审美的。只有充分考虑空间的实用性和愉悦性，建筑才算是真正实现了作为艺术的目的。所以，空间构造是建筑区别于其他艺术形式最为明显的特征。北京四合院如图3-1所示。

建筑的空间形式及其组合方式，包括两方面的含义，一个是构成建筑空间各要素的关系，另一个是建筑空间的自身表现力。建筑空间一般分为内部空间和外部空间，内部空间是用一定的物质材料和技术手段从自然中围隔出来的空间，它和人的关系最密切。据此赖特认为："一个建筑的内部空间便是那个建筑的灵魂。"

图3-1 北京四合院

内部空间首先要服从于人的生理要求，如保暖、防潮、隔热、隔声、通风、采光等，以满足居住、生活需要。更进一步探究，建筑的内部空间的设计和人的心理要求密切相关，内部空间或堂皇气派或温馨亲切，或轻松明朗或低矮压抑，都与空间的结构安排有关。例如，教堂或大型公共建筑的门厅为造成宏伟、博大或神秘的气氛，多采用大体量的单一空间。现代写字楼的门厅也常常采用这种高、阔的空间，在显示企业实力的同时也容易使人精神高昂。在单一空间中，空间的形状及比例是创造空间氛围的要素，如罗马万神庙以单纯浑一的巨大穹隆空间给人以宇宙茫茫之感；哥特式教堂狭促而高拔的空间，产生向上升腾的感觉，从而将人的视线及心理引向天国，产生对天堂彼岸的幻觉。而在以家居为主的建筑中，其内部空间的分隔则多采用与人体比例相适宜的体量，使人获得宁静、舒畅、亲切的感受。

建筑的外部空间指建筑物之外的开敞空间和包围在建筑物之间的空间，是建筑内部空间的延伸。1930年，美国建筑师切尼依将20世纪初物理学中的四维空间理论引入建筑设计思想，后来建筑的四维空间理论被作为现代设计的特点之一。四维空间理论是指在建筑造型和空间中除考虑长、宽、高三维因素外，还要考虑时间因素的一种理论。因为人在室内或室外活动时，其视点不是固定的，而是不断移动的，因而在设计时应充分考虑随着人的位移及时间的推移所产生的不同建筑艺术效果，从而形成流动的空间。其实这在中国古典园林设计中早有高妙的运用了，比如园林建筑中常说的"步移景换"即为此理。中国的园林常常利用花径、回廊、亭台等形成一条或多条观赏路线，使观赏者在这些路线上看到最佳的画面。其构思奇巧，令今天的设计师也惊叹叫绝。

二、建筑的象征语言

建筑的艺术语言十分丰富，可以使用空间、形体、比例、体量、节奏、质感、色彩等多种表现语言，在建筑装饰上还可以借助于绘画、雕塑等空间艺术。但与其他造型艺术所不同的是，建筑不具备再现事物形式的优势，建筑的审美经验是依靠抽象的、象征性的艺术语言获得的。

19世纪俄国文艺理论家赫尔岑认为：没有一种艺术比建筑学更接近神秘主义的了，它是抽象的、几何学的、无声音乐的、冷静的东西，它的生命就在象征、形象和暗示里面。这正指出了建筑艺术语言的独特性，它不善于形象地再现某种形象或经验，但建筑通过抽象和象征的表达方式，同样可以表达丰富的内涵，唤起人们复杂多样的审美情感，如悉尼歌剧院用抽象的几何形的叠合引发人们对风帆、花瓣等种种美好事物的浮想；还有纽约肯尼迪国际机场的候机楼，轮廓舒展轻盈，似展翅欲飞，这个成功的造型不是对飞翔动作的模仿，而是从小鸟飞翔的形态中高度抽象出来的。

象征性语言在建筑中广泛被运用，如古埃及的金字塔，用超乎想象的巨大体量和单纯稳定的方锥形象征法老的至高无上及时间的永恒；哥特式教堂上遍布着象征的符号，几乎难以尽数。中国古建筑中运用象征性语言的实例同样比比皆是，如圆明园"蓬岛琼台"，故宫的中轴线布局，天坛建筑群大量采用圆形符号等。

在现代建筑中，象征更成为建筑师表现主观情感的有效手段，如法国建筑师勒·柯布西耶设计的朗香教堂造型奇特，令人浮想联翩，柯布西耶正是运用隐喻象征的艺术语言使朗香教堂充满了神秘莫测的魅力。

三、建筑的功能与技术性

1. 形式服从功能

有史以来，建筑在形式和风格上已有许多变化，不断地追求贴切和恰当的外貌，但建筑的外形始终难以

摆脱功能而独立存在，否则，建筑将成为巨大的装饰作品而失去了它的本体意义和价值。因此，不可能把一座建筑物的实用性抽离出来，空谈它的"美学意义"。这正是建筑作为一门艺术与绘画、雕塑所不同的又一特性：建筑是艺术与技术的综合体，是功能与美观的统一。它的艺术性不是独立的，始终与功能、技术结合在一起，不能剥离。即使是经过沧海桑田的历史变迁，建筑已失去它的使用功能——比如古罗马的大角斗场（见图 3-2）、中国的万里长城——我们今天感叹它们雄姿的同时，也仍然会探究和赞赏功能、技术与形式美之间绝妙的契合。

维特鲁威将"实用"作为建筑的首要标准，似乎是无可争议的。现代建筑尤其将功能放在了首位。因此，在理想的建筑中，形式必须表达、说明功能，并在这个前提下焕发自身的美感。19 世纪末，美国建筑家路易斯·沙利文提出了一个著名的建筑学格言——"形式服从功能"，言简意赅地指出了现代建筑的价值取向。

2. 建筑美的技术支持

对建筑设计来说，能否获得某种形式的空间，不单取决于主观愿望，还受制于工程结构和物质技术条件的发展水平。例如，古希腊有过繁荣的戏剧活动，可是由于物质技术的局限，人们不可能建造可以容纳数千人的巨大室内空间，因此当时的剧场就只能是露天的。没有技术的支持，再美好的设计也只能成为幻想。技术性，是建筑艺术的又一显著特征。

建筑艺术的发展历程也是一部工程技术发展进程的历史。拱卷技术的突破，创造了古罗马建筑的代表风格，成就了罗马万神庙这样辉煌的杰作。尖卷和飞扶臂的出现保证了哥特式建筑的矗立。中国古代木构建筑中的"抬梁"、"穿斗"，创造了"墙倒屋不塌"的完美力学结构。

西方现代建筑的革命性突破，更加是科学技术高速发展的产物（见图 3-3）。19 世纪末，钢材的大量生产，框架结构的出现使人们向高空拓展生存空间的愿望成为可能。当然，高楼的产生还要解决垂直交通运输的问题，正如一位建筑历史学家所说："电梯是高层建筑之母。"所有这些技术条件保证了摩天大楼的出现。还有，现代体育场馆、候机厅等大型室内空间的设计，如果没有大跨度结构形式——壳体、悬索和网架等新型空间薄壁结构体系，是不可想象的。

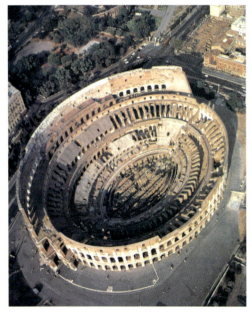

图 3-2　古罗马大角斗场（建成于公元 72 至 82 年间）

图 3-3　纽约现代建筑群

建筑中技术与艺术稳固的姻亲关系在一些后现代主义的建筑中甚至被刻意表现出来，将建筑的功能与技术完全暴露在外，成为建筑的外观形式，最典型的作品要属法国蓬皮杜艺术与文化中心。

建筑的特征除了上述的三点以外，还有许多其他特点，比如建筑的装饰问题，包括色彩、材料、构件设计等，这些问题综合了多种造型艺术原则，也正是出于这个意义，格罗皮乌斯在《包豪斯宣言》中说："完整的建筑物是视觉艺术的最终目标。"

第二节　建筑名作赏析

一、西方建筑名作赏析

帕提农神庙、雅典卫城

帕提农神庙（又称雅典娜神庙）（见图3-4）是雅典卫城（见图3-5）的主体建筑，代表了古希腊建筑的最高水平。神庙坐落在山上的最高处，在雅典的任何一处都可望见。它建于公元前447年—公元前432年。设计者是伊克底努和卡里克里特，所有的雕刻均由菲迪亚斯和他的弟子创作。

神庙的形制是希腊神庙中最典型的长方形的列柱围廊式。除屋顶用木材外，其余部分均用晶莹洁白的大理石砌成，还用了大量镀金饰件。建筑在一个三级台基上，东、西两面各有8根直径2米、高达10.43米的巨大的圆柱，南北各有17根，列柱采用朴实而浑厚的多利克柱式，下粗、上细、中间略微向外凸起，呈现出庄严雄伟的气势。屋顶为两坡顶，东西两端形成三角形山花，这种格式被认为是古典建筑风格的基本形式。整座神庙尺度合宜，饱满挺拔，简约庄严，各部分比例匀称，雕刻精致，并应用了视差校正手法以加强效果，是希腊人追求理性美的杰作。

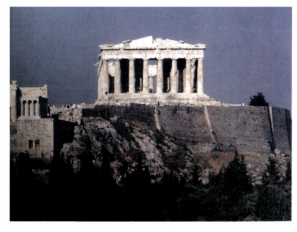

图3-4　帕提农神庙

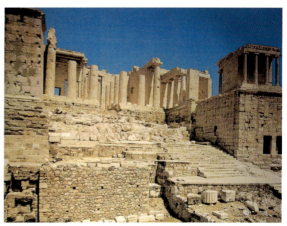

图3-5　雅典卫城

罗马万神庙

罗马万神庙（见图3-6）是哈德良皇帝于公元120年—公元124年重建的。它以无以伦比的巨大穹顶

成为罗马穹顶建筑的最高代表。

万神庙是典型的罗马式建筑,以方和圆的纯粹几何体构成,结构简洁庄重、朴素宏伟,是古罗马建筑最辉煌的成就之一。万神庙的主体为圆形,顶部覆盖一个巨大的穹顶,殿内中央挑高加到惊人的 43.5 米,穹顶的底面直径也是 43.5 米,并且整个拱形层顶不需要柱子作为支撑,这意味着在大厅中可以容下一个直径 40 多米的球体。即便是在今天,这也仍然是个挑战。而穹顶中央有一个圆孔,从圆孔中射下来的光成为整个建筑的唯一光源。阳光被聚拢成束状投射下来,并随太阳运行强弱不同地照到内墙不同的角度,就是哈德良皇帝设想中的"天眼",我们称之为"孔"。它的直径有 8.9 米。万神庙的建造工艺,完美地代表了古罗马的建筑技术的高度成就,直到文艺复兴时期,还激起米开朗基罗这样的赞叹:这是"一座圣洁的建筑,决非人力所为"。

巴黎圣母院

巴黎圣母院(见图 3-7)坐落于巴黎市中心塞纳河中的西岱岛上,是法国早期哥特建筑的典型,也是欧洲建筑史上一个划时代的标志。

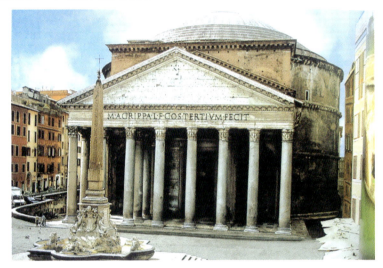

图 3-6　罗马万神庙

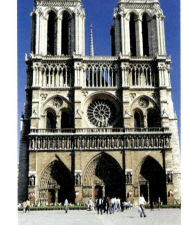

图 3-7　巴黎圣母院

巴黎圣母院的正外立面是哥特教堂的经典构图形式,一对高达 60 余米的塔楼耸立两侧,壁柱将立面纵向分隔为三大块,透空栏杆和雕像装饰带又将它横向划分为三部分,结构严谨,比例和谐,看上去十分雄伟庄严。正中间是象征天堂"神启"的玫瑰花窗,其直径约 10 米。尖卷型的门窗、垂直线条的大量使用和小尖塔装饰都是哥特建筑的典型样式。

在世界建筑史上,巴黎圣母院享誉世界,被誉为"由巨大的石头组成的交响乐"。

佛罗伦萨大教堂

佛罗伦萨大教堂(见图 3-8 和图 3-9)也称"花之圣母大教堂",是意大利文艺复兴建筑运动的开端和里程碑。形制很有独创性,虽然大体还是拉丁十字式的,但突破了教会的禁制,把东部歌坛设计成近似集中式的。尤为令人瞩目的是,15 世纪初,布鲁内列斯基着手设计的高大的穹顶。

布鲁内列斯基的方案综合了罗马拱卷和哥特式肋骨拱技术,呈现出一座前所未有的八角形肋骨拱的穹顶。穹顶的内径达到 42 米,结构分内外两层,内部由 8 根主肋和 16 根间肋组成,构造合理,受力均匀。外形上看去就像半个竖起的橄榄球,8 根肋骨拱露在表面,将文艺复兴时期的屋顶形式和哥特式建筑风格完美地结合起来了,有明显的过渡特征。为了使穹顶隆起得更高,设计师在底部又加了一个高 12 米,各面都带有

圆窗的八角鼓座，在穹顶的顶端，又建了一座精致小巧的希腊式圆柱尖顶石亭。整个穹顶，总体外观稳重端庄、比例和谐，雄踞于城市之上，是文艺复兴早期建筑的代表作，也是佛罗伦萨城市建筑的标志和骄傲。

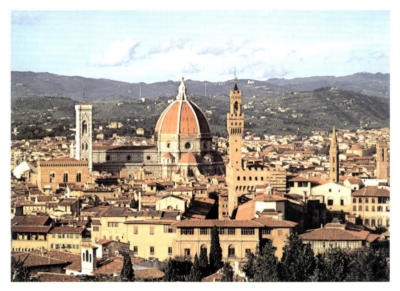

图 3-8　佛罗伦萨大教堂

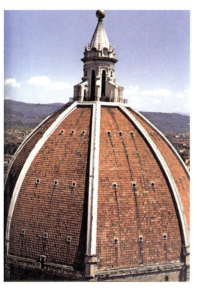

图 3-9　佛罗伦萨大教堂（穹顶）

圣彼得大教堂

圣彼得大教堂（见图 3-10 和图 3-11）是罗马天主教的中心教堂，欧洲天主教徒的朝圣地与梵蒂冈罗马教皇的教廷，位于梵蒂冈。16 世纪初，教皇朱利奥二世决定重建圣彼得教堂，为了达到他要将教堂造得高大宏伟，超过罗马最大的异教徒庙宇——万神庙的要求，在长达 120 年的重建过程中，意大利最优秀的建筑师布拉曼特、米开朗基罗、德拉·波尔塔和卡洛·马泰尔相继主持过设计和施工，直到 1626 年 11 月 18 日才正式宣告落成。

图 3-10　圣彼得大教堂

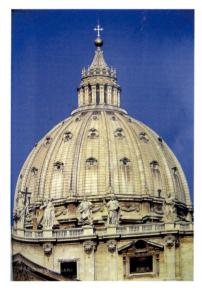

图 3-11　圣彼得大教堂（穹顶）

圣彼得大教堂是一座长方形的教堂，也是全世界最大的天主教堂，整栋建筑呈现出一个十字架的结构，造型传统而神圣。教堂中央著名大拱形屋顶是米开朗基罗的设计杰作，穹顶内径有 42 米，顶端有一小型的采光亭，亭顶十字架离地 137.7 米。米开朗基罗的设计明显受到布鲁内列斯基的佛罗伦萨教堂穹顶的影响，

这个更大的穹顶也采用双重构造，并加高了底座，使穹顶拔得更高，也更饱满挺拔，被认为是世界上最美的穹顶之一。

圣卡罗教堂

波洛米尼设计的圣卡罗教堂（见图 3-12）是全面体现巴洛克建筑风格特征的代表作。这座建筑的设计大胆运用了许多独特的新建筑语言，它突破了传统建筑的构图法则和一般形式，抛弃了绝对对称与均衡，以及圆形、方形等静态平面形式，采用以椭圆形为基础设计，使建筑形象产生动态感；比如它的立面，不是平面一块，而是呈波浪式凹凸起伏的曲面，仿佛可以流动。建筑平面近似椭圆形，内部空间也是椭圆形的，墙面凹凸很大，装饰丰富，椭圆形的穹顶顶部正中有采光窗，穹顶内面装饰着六角形、八角形和十字形格子，具有强烈而丰富的光影效果，体现出波洛米尼对复杂几何形运用的特殊偏爱。

这座建筑从立面到内部空间，从穹顶到塔楼都极尽曲折变换，起伏凹凸，整个造型宛如被扭曲了的珍珠，于自然生动中透出新奇与富丽。

图 3-12　圣卡罗教堂

凡尔赛宫

气势磅礴的凡尔赛宫（见图 3-13 和图 3-14）位于法国首都巴黎西南部的凡尔赛镇。作为法国国王路易十四世至路易十六世的王宫，凡尔赛宫以其宏伟壮丽的外观和严格规则化的园林设计在欧洲风靡一时，被各国皇室竞相推崇与模仿，成为欧洲王室官邸的第一典范。

凡尔赛宫包括宫殿和园林两部分，占地 111 万平方米，其中宫殿建筑面积 11 万平方米，园林面积 100 万平方米。宫殿建筑在东西轴线上，呈南北对称之势，以王宫为中心，两翼分布着宫室、教堂、剧院等，共有 700 多个房间。宫殿气势磅礴，布局严密、协调，立面为标准的古典主义三段式处理，宫殿外壁上端林立着造型优美的大理石人物雕像。宫顶建筑摒弃了巴洛克的圆顶和法国传统有尖顶建筑风格，采用了平顶形式，造型轮廓整齐端正、庄重雄伟，被称为是理性美的代表，是古典主义风格建筑的典范，对 17 世纪和 18 世纪的欧洲建筑产生过重大影响。

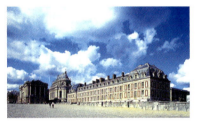

图 3-13　凡尔赛宫（宫殿）

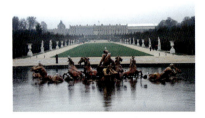

图 3-14　凡尔赛宫

米拉公寓

米拉公寓（见图 3-15 和图 3-16），是高迪富于奇思妙想的独特建筑风格的代表作之一。米拉公寓位于街道转角，地面以上共六层，它的奇特造型被人们称为"采石场"，因为这座房子的屋檐和屋脊高低错落，墙面凹凸不平，到处可见蜿蜒起伏的蛇形曲线，楼面宛如波涛汹涌的海面，变幻无穷。而整栋大楼就像海岸边一座被侵蚀、风化的岩石。米拉公寓的阳台栏杆由扭曲回绕的铁条和铁板构成，如同挂在岩体上的一簇簇杂乱的海草。公寓的结构连贯不断，没有一处是方正的折角，每个房间的连接都似乎是流动的，所有的墙面都是波浪形的，产生一种神秘莫测、

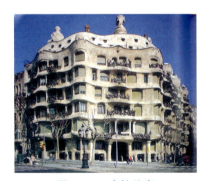

图 3-15　米拉公寓

奇妙变幻的空间感受。高迪还在米拉公寓房顶上造了一些奇形怪状的烟囱和通风管道，看起来就像全副盔甲的士兵或神话中的怪兽。米拉公寓在高迪手中，更接近一件巨大的雕塑，坚硬的石头仿佛艺术家手中可以揉捏的泥土，将大自然中的生命塑造到建筑中，使这些石头房子也有了勃勃的自然生机，就像一座超乎想象的魔幻森林一般。

面对人们对这件奇特的建筑的种种态度，高迪坚持认为，那是"用自然主义手法在建筑上体现浪漫主义和反传统精神最有说服力的作品"。

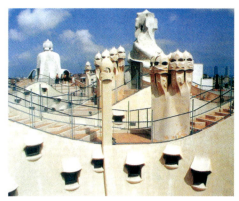

图 3-16　米拉公寓（顶部）

爱因斯坦天文台

位于德国波茨坦的爱因斯坦天文台（见图3-17）是德国早期表现主义建筑的代表作。这座以爱因斯坦命名的天文台，以它流线型的、奇特的混沌造型表达了人们对爱因斯坦相对论所怀有的高深莫测的印象。

建筑物上部的圆顶是一个天文观测室，下面则是若干个天体物理实验室，形成一个向后延展的塔楼。整体的造型就像手工的泥塑，墙面弯弯曲曲，但浑然一体，这使整幢建筑物如同一个有机的整体，每一个部分都同整体密不可分。窗户不大，像一些深深的洞口，使人联想到轮船上的窗子，透出一种神秘感。建筑师门德尔松在这座建筑中出色地体现了表现主义设计的特点，使建筑物充满创造力和趣味性。

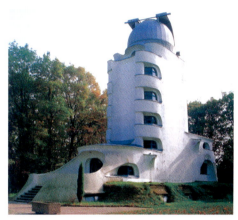

图 3-17　爱因斯坦天文台

施罗德住宅

1924年建成的施罗德住宅（见图3-18和图3-19），是20世纪荷兰风格派艺术主张在建筑设计领域中最典型的体现。简洁的体块，大片的玻璃，明快的颜色，错落的线条，与风格派画家蒙德里安的绘画有极为相似的意趣，如同一座三维的风格派绘画，几乎是蒙德里安绘画的立体化。

这所住宅大体上是一个有些错位的立方体，建筑的结构简洁，有很强的直线构成意味，室内很少采用墙体分隔，而是以推拉屏风代替。建筑外墙部分楼板饰有红、黄、蓝三原色，强调了与风格派艺术的联系。施罗德住宅这种简洁的设计概念对许多现代建筑师的建筑艺术观念有不小的影响。

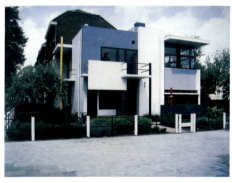

图 3-18　施罗德住宅

包豪斯校舍

包豪斯校舍（见图3-20和图3-21）这座朴素的建筑是格罗皮乌斯最具创新意识的代表作品，也是现代主义建筑中具有里程碑意义的经典之作。

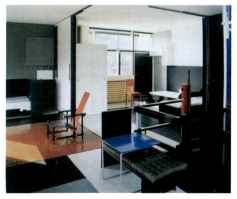

图 3-19　施罗德住宅（内部）

校舍总建筑面积近万平方米，主要由教学楼、生活用房和学生宿舍三部分组成。布局上采用灵活多变的不规则构图手法，各个立面各具特色，总体效果纵横错落，变化丰富；在功能处理上有分有合，关系明确，既独立分区，又方便联系，高效而实用；立面造型充分体现了新材料和新结构的特色，所有的建筑物都是立方体造型，没有任何多余的装饰，但充分运用窗与墙、混凝土与玻璃、竖向与横向、光与影的对比，依靠简朴的体块空间组成有节奏的表面构成，获得了简洁而清新的效果。包豪斯校舍以其高效、实用、经济和独特的形式美成就了一个现代建筑的卓越典范。

萨伏伊别墅

萨伏伊别墅（见图3-22）位于法国巴黎近郊，建筑占地只有21.5米×19米，方形，高三层。这座别墅的价值远远超过了它作为独立住宅本身的价值，由于它在西方现代建筑历史上的重要地位，因此被誉为"现代建筑"经典作品之一。它也是勒·柯布西耶"新建筑"理念的典型设计作品。1926年，勒·柯布西耶提出新建筑的五个特点：①底层架空；②屋顶花园；③自由平面；④横向长窗；⑤自由立面。这是由于采用钢筋混凝土框架结构使墙体不再承重之后产生的建筑新特点，与欧洲传统住宅建筑大异其趣。从外观上看，萨伏伊别墅形体简简单单，但内部空间却很有逻辑性，居住功能良好，表现出20世纪20年代现代建筑运动的设计原则和革新精神。

帝国大厦

19世纪，随着钢铁工业的迅速发展，在建筑上广泛使用钢铁材料，给建筑向高空发展提供了物质支持。另外，城市商业迅猛发展、人口急剧膨胀，城市日益变得拥挤，芝加哥学派的设计师运用钢材设计出许多摩天大楼，既解决了城市现实问题，也体现了一种锐意探索的时代精神。

帝国大厦（见图3-23）是一栋超高层的现代化办公大楼，共102层，地上建筑有381米，这座庞大的建筑完成于1931年4月11日，从最初的草图到建成一共花费了不到2年时间。应该说，帝国大厦的落成既得益于新的建筑材料被科学地运用，又得益于建筑设计观念挣脱了古典装饰的羁绊。长期以来，帝国大厦就是摩天大楼的象征。它自建成以来，雄踞世界最高建筑的宝座达40年之久，和自由女神像一起成为纽约的标志。

落水山庄

弗兰克·赖特是美国第二代芝加哥学派中最负盛名的建筑大师。他吸收和发展了第一代芝加哥学派代表沙利文的"形式追随功能"的思想，力图形成一个建筑学上的有机整体概念，即建筑的功能、结构、适当的装饰以及建筑的环境融为一体，倡导根据人和环境来

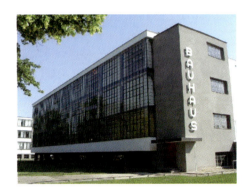

图3-20　包豪斯校舍1

图3-21　包豪斯校舍2

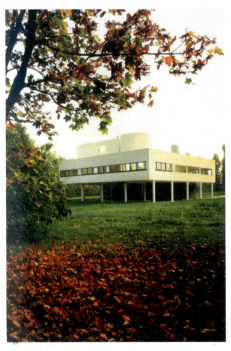

图3-22　萨伏伊别墅

设计的"有机建筑"。建造在溪流瀑布上的落水山庄即是弗兰克·赖特建筑美学最形象的体现。

这座别墅的外形显得自然、随意、舒展，参差错落，在茂密的丛林掩映下，杏色混凝土平台和就地取材的栗色毛石墙面，色彩和谐、结构错落，与周围的自然山石相呼应、融合，悬空挑于水面的大平台更是这座建筑的点睛一笔。赖特自己将这幢别墅描述成对应于"溪流音乐"的"石崖的延伸"的形状。的确，这座建筑与大自然辉映和谐，融为一体，呈现出一种生趣盎然的建筑景观。落水山庄如图 3-24 至图 3-26 所示。

朗香教堂

朗香教堂（见图 3-27）位于法国东部浮日山区的一个小山顶上，勒·柯布西耶于 1950 年设计。它是勒·柯布西耶在第二次世界大战后的重要作品，对现代建筑的发展产生了重要影响，被誉为 20 世纪最为震撼、最具有表现力的建筑。

朗香教堂的设计中，柯布西耶摒弃了传统教堂的模式和现代建筑的一般手法，把它当作一件混凝土雕塑作品加以塑造。它造型奇异，平面不规则；墙体几乎全是弯曲的，有的还倾斜，墙体的内外都喷着水泥灰浆，用石灰刷白，那粗糙敦实的体块、混沌的形象，像从地上长出来的

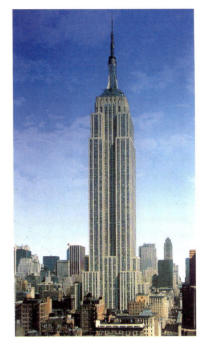

图 3-23　帝国大厦

一样。沉重的屋顶保留着混凝土的原色，向上翻卷着。屋顶与厚实墙体交接处留出一道窄缝，光线透过这道缝隙和墙上无规律散布的大大小小的窗洞投射下来，形成大大小小浮动变幻的光影效果，既具有宗教的迷幻色彩，又象征了现代人复杂纷扰的心态，使室内产生了一种神秘而恍惚的气氛。

西格拉姆大厦

纽约西格拉姆大厦（见图 3-28）建于 1954—1958 年，大厦共 38 层，高 158 米，是建筑上的国际主义里程碑，达到形式上的极致单纯、简约。大厦主体为竖立的长方体，除底层及顶层外，大楼的幕墙墙面直上直下，每开间都是同样大小的六个窗子，尺寸完全相同，整齐划一，毫无变化。窗框用钢材制成，墙面上还凸出一条"工"字形断面的铜条，增加墙面的凹凸感和垂直向上的气势。整个建筑的细部处理都十分考究，简洁精致，使整座大厦格调十分豪华高雅。

西格拉姆大厦实现了密斯本人在 20 世纪 20 年代初的摩天楼构想，被认为是现代建筑的经典作品之一。之后，玻璃幕墙、钢架结构的方盒子建筑迅速地在世界范围内蔓延开来，现代主义逐渐发展为国际主义设计运动。

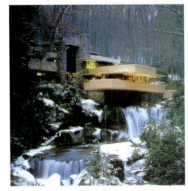

图 3-24　落水山庄 1

图 3-25　落水山庄 2

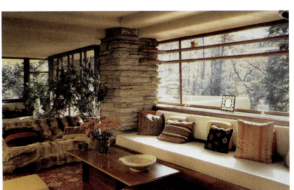

图 3-26　落水山庄 3

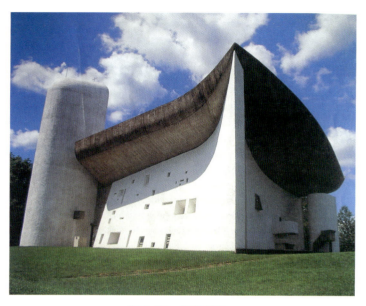

图 3-27　朗香教堂

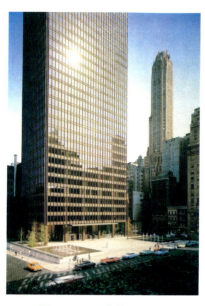

图 3-28　西格拉姆大厦

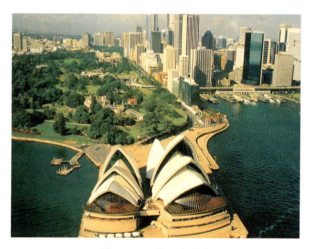

图 3-29　悉尼歌剧院

悉尼歌剧院

悉尼歌剧院（见图 3-29）是世界公认的 20 世纪最美丽的建筑物之一。那些巨大的白色壳片群，像凌波绽放的花瓣，又如同海上的船帆，在蓝天、碧海、绿树的衬映下，轻盈皎洁，生动多姿。

这座构思独特、设计超群的建筑物，对传统的建筑施工提出了挑战。工程技术人员光计算怎样建造 10 个大"海贝"，以确保其不会崩塌就用了整整 5 年时间。工程的预算十分惊人，当建筑费用不断追加时，悉尼市民们怀疑这座用于艺术表演的宫殿是否能够最后完工。最后歌剧院落成时共投资 1.02 亿美元。但这个投资显然是值得的，悉尼歌剧院很快成为世界上最著名的歌剧院之一，每年都吸引着 200 万世界各地的旅游者前来观光游览，毫无疑问它已成为悉尼市乃至澳大利亚的标志。

蓬皮杜艺术与文化中心

1969 年法国总统乔治·蓬皮杜提议在巴黎中心区建造一个综合性文化中心。最终由意大利建筑师皮阿诺和英国建筑师罗杰斯合作的方案胜出。蓬皮杜艺术与文化中心（见图 3-30、图 3-31）总面积约 10 万平方米，地上 6 层，地下 4 层。

蓬皮杜艺术与文化中心建筑物最大的特色，就是外露的钢骨结构以及复杂的管线。整个建筑被纵横交错的管道和钢架所包围，根本不像常见的博物馆，倒像一幢地地道道的化工厂。6 层楼的钢结构、电梯、电缆、上下水管、通风管道都悬挂在立面上，并涂上鲜艳的色彩。这种离经叛道式的设计使这座建筑成为 20 世纪高技派建筑的最重要的代表作。

两位建筑师表达了自己设计的理念："这个中心要成为一个生动活泼的接待和传播文化的中心。它的建筑应成为一个灵活的容器，又是一个动态的机器，装有齐全的先进设备，采用预制构件来建造。它的目的是

打破文化和体制上的传统限制，尽可能地吸引最广泛的公众来这里活动。"

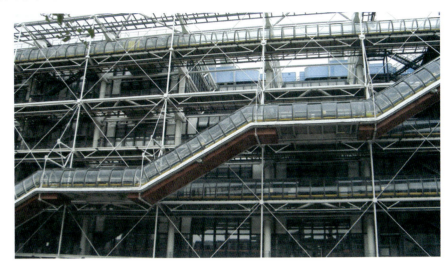

图 3-30　蓬皮杜艺术与文化中心 1

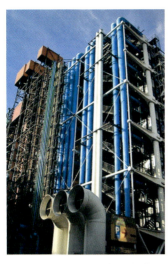

图 3-31　蓬皮杜艺术与文化中心 2

新奥尔良意大利广场

新奥尔良意大利广场（见图 3-32、图 3-33）是美国后现代主义的代表人物之一查尔斯·穆尔的代表作，建于 1973 年，由于是为意大利移民而建，因此广场挪用和延续了大量的意大利建筑文化的元素。这个别具一格的圆形广场，中心部分开敞，一侧错落地排列着数条弧形的由柱子、拱券、檐部组成的单片"柱廊"，高低不等。这些柱子分别采用不同的古典柱式，但又进行了一定的抽象和变形，比如将作品的柱子、柱头、拱门、额枋各部分都漆上光亮的颜色，褐色、黄色或者橙红色，还有些柱子或柱头是用闪亮的不锈钢包裹起来的。在这个广场上，材料和建筑元素的运用都仿佛有些随心所欲。它成功地颠覆了我们对广场建筑的一般理解，呈现出一种令人难以置信的戏剧效果。相对于此前的建筑逻辑，它以历史片断、夸张的细部及舞台剧似的场景，赋予整个场所"杂乱疯狂的景观"，生动诠释了后现代主义建筑的设计主张。

图 3-32　新奥尔良意大利广场 1

图 3-33　新奥尔良意大利广场 2

卢浮宫扩建工程

1988 年建成的卢浮宫扩建工程（见图 3-34 至图 3-36）是著名建筑大师贝聿铭的重要作品。

贝聿铭建筑将扩建的部分放置在卢浮宫地下，成功地避开了场地狭窄的困难和新旧建筑矛盾的冲突。扩建部分的入口放在卢浮宫的主要庭院的中央，卢浮宫原有的完整的古典主义建筑布局成为设计这个新入口最大的限制。最后贝聿铭将这个入口设计成一个边长35米，高21.6米的玻璃金字塔。金字塔的体形简单大方，而全玻璃的墙体清明透亮，最大限度地避免了对原有建筑的阻隔以及风格上的冲突，并在有限的场地避免了沉重拥塞之感，体现了建筑师对环境的充分考虑。玻璃金字塔周围是另一方正的大水池，金字塔仿佛浮在水面之上，从而消解了重量感，平静的水面映照着金字塔的倒影，也形成了更加丰富的视觉效果。在这里，建筑与景观巧妙地融合为一体。

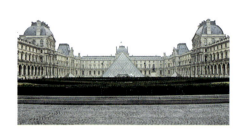
图3-34　卢浮宫扩建工程1

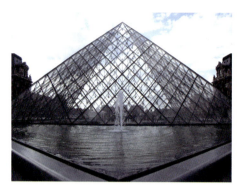
图3-35　卢浮宫扩建工程2

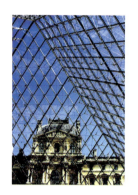
图3-36　卢浮宫扩建工程3

毕尔巴鄂古根海姆博物馆

毕尔巴鄂古根海姆博物馆（见图3-37、图3-38）以奇美的造型、特异的结构和崭新的材料让世人瞠目结舌，报界称它是"世界上最有意义、最美丽的博物馆"。建筑整体由一群外覆钛合金板的不规则曲面体块组合而成，恰似力的挤压和撞击，解构的手法与形式超越了人类过往的建筑经验，其创造性的设计风格几乎颠覆了全部经典建筑美学原则。

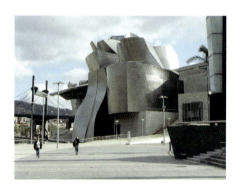
图3-37　毕尔巴鄂古根海姆博物馆1

博物馆全部占地面积2.4万多平方米，使用玻璃、钢和石灰岩构筑，大部分表面包覆钛金属，在南侧主入口处，由于与19世纪的旧区建筑只有一街之隔，而采取打碎建筑体量过渡尺度的方法与之协调。北侧立面为了避免因背光而造成的沉闷感，盖里将建筑表皮处理成向各个方向弯曲的双曲面，从而使建筑的各个表面产生不断变动的光影效果。更妙的是，盖里为解决高架桥与其下的博物馆建筑冲突的问题，将建筑穿越高架桥下部从而形成了一个长达130米的展厅，并在桥的另一端设计了一座高塔，使建筑对高架桥形成抱揽之势。博物馆的室内设计极为精彩，尤其是入口处的中庭设计，曲面层叠起伏、奔涌向上，光影倾泻而下，直透人心。所有展室都围绕着中庭这个中心轴，依东、南、西三个方向旋转伸展，展室虽然大小不等，但便于布展与陈列，十分吻合展览的功能需要。

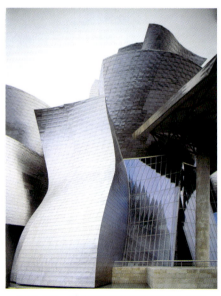
图3-38　毕尔巴鄂古根海姆博物馆2

二、中国建筑名作赏析

悬空寺

悬空寺（见图3-39和图3-40）悬挂在北岳恒山金龙峡西侧翠屏峰的悬崖峭壁间，始建于北魏太和十五年（公元491年），距今已有1400多年。古诗曾感叹："飞阁丹崖上，白云几度封"，"蜃楼疑海上，鸟道没云中"，生动描绘了悬空寺惊险壮观的神奇景象。

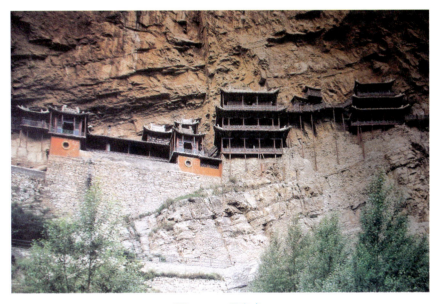

图3-39 悬空寺

图3-40 悬空寺（栈道）

斧劈刀削一般的崖壁上挂着大小房屋40多间，全部为木质框架式结构。殿、堂、楼、阁错落有致，格局分布在对称中有变化，分散中有联络，曲折回环，虚实相生，小巧玲珑，空间丰富，层次多变，小中见大，浑然不觉为弹丸之地。建筑构造也颇具特色，形式多样，均依崖壁凹凸，顺势而建，巧构宏制，重重叠叠，造成一种窟中有楼，楼中有穴，半壁楼殿半壁窟，窟连殿，殿连楼的独特风格。虽经历多年风雨侵袭，经过多次强地震，悬空寺始终完好无损，这确实是中国古代工匠们运用力学原理解决复杂结构问题的一个杰出范例。

晋祠

晋祠（见图3-41和图3-42）位于太原市区西南25千米处的悬瓮山麓，为古代晋王祠，始建于北魏，北齐、隋、唐、宋、元、明、清各代都曾对晋祠重修扩建，是集中国古代祭祀建筑、园林、雕塑、壁画、碑刻艺术为一体的祠庙建筑群。其中，在中国建筑史上尤其具有典范意义的是圣母殿和鱼沼飞梁。

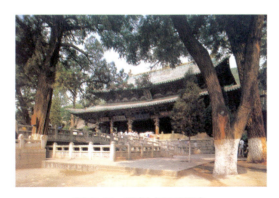

图3-41 晋祠（圣母殿）

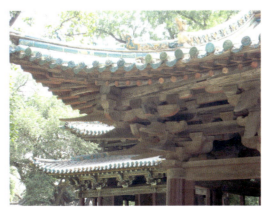

图3-42 晋祠（建筑飞檐及斗拱）

圣母殿建于宋代天圣年间（公元1023—1032年）。大殿面阔七间，进深六间，重檐歇山顶，四周有围廊。圣母殿八根前廊柱各雕一条木质盘龙，倒映水中，随波浮动。这也是中国现存木雕龙柱最早的一例。更为独特的是，大殿前廊深有两间，为了扩大活动空间，巧妙地使用了减柱法，使殿内成为无柱遮挡的开阔空间，显得宽大疏朗，这在古代木构建筑中是很少见的。殿身四周柱子皆微向内倾形成"侧角"，角柱增高造成"生起"，这些北宋建筑中的科学手法，增强了殿宇的稳定性，同时也形成了大殿屋檐曲线优美的风姿，可谓穷极其巧。殿顶筒板瓦覆盖，黄绿琉璃剪边，色泽均衡精致，整个殿宇庄重而华丽。

鱼沼飞梁在圣母殿与献殿之间，建于宋代。古人圆者为池，方者为沼，沼中多鱼，故曰："鱼沼"；其上架"十"字形桥梁，"架虚为桥，若飞也。"故曰："飞梁"。池中有34根小石柱，柱顶架斗拱和梁木承托平面为"十"字形的桥面，桥面中部升高，两端下斜与地面相平，形状典雅大方，造型独特，整座桥犹如大鹏展翅，十分轻巧。

除此，晋祠活泼自由的整体布局，精美的宋代彩塑，唐太宗李世民所书的最早行书碑，都广为称颂，集各种艺术精华于一身，堪称祠庙建筑中的杰作。

应县佛宫寺释迦塔

应县佛宫寺释迦塔（见图3-43和图3-44）是中国现存最古老、最完整的一座纯木结构的大佛塔，位于在山西省应县城内，建造于辽清宁二年（1056年），通高67.31米。金明昌二年至六年(1191—1195)作过一次大修，至今保存完好，民间称为应县木塔。

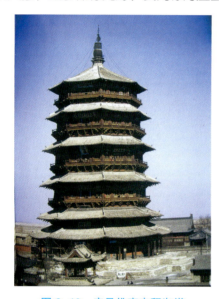
图3-43　应县佛宫寺释迦塔

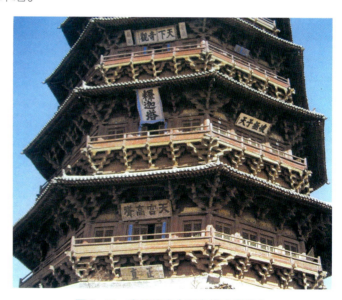
图3-44　应县佛宫寺释迦塔（局部）

释迦塔是一座平面正八边形、每边显3间、立面5层6檐的木结构楼阁式塔。建造在4米高的砖石砌筑的台基上，基座上5层塔身为塔的主体。底层的内外二圈柱都包砌在厚达1米的土坯墙内，檐柱外设有回廊，即《营造法式》所谓的"副阶周匝"。木塔比例敦厚，各层塔檐基本平直，角翘十分平缓，更显得稳定庄重。仰视而望，各层挑檐下有多达54种斗拱繁密有序地排列，如繁花簇锦，形成中国木构建筑特有的形式美。

自东汉末年开始有建造木塔的记载以来，这是唯一一座保存至今的木结构楼阁式塔，至今已近千年。由于结构具有很好的整体性，在释迦塔建成后900多年中，已历经大风暴1次和大地震7次，1921年军阀混战时，塔身曾被多发炮弹击中，却依然巍然屹立。释迦塔有力证明了中国建筑的木结构体系的美观、科学、稳定和有效防震的优势。

故宫

故宫（见图 3-45 和图 3-46）也称紫禁城，始建于明永乐四年（1406 年），历经重修改建，但总体布局仍大体保持明代旧貌，作为明、清两代皇宫，紫禁城历经两朝二十四位皇帝，是中国五个多世纪以来的最高权力中心。其建筑气势雄伟、豪华壮丽，是世界上现存最大、最完整的古代木构建筑群。

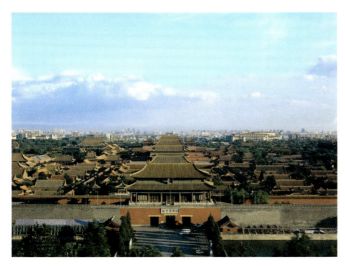

图 3-45　故宫

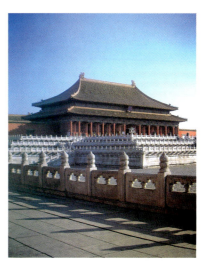

图 3-46　故宫太和殿

北京故宫是中国封建社会末期的重要代表建筑，建筑布局严谨规则，主次有序，宫城南北分为前朝后寝，中轴线贯穿南北，而且延伸到城外，南达永定门，北到古楼、钟楼，贯穿了整个城市，极为壮观。沿中轴线两边，各式建筑左右对称，三路纵列，东西六宫环列，呈众星拱月之势。基本按《周礼》等传统文献中的王城规制进行规划，充分体现了"天子至尊"的封建宗法礼制，严格按"左祖右社"、"前朝后寝"的古制布局。在建筑处理上，应用以小衬大、以低衬高等对比手法突出主体。如天安门、午门都用城楼式样，基座高达 10 余米；太和殿用 3 层汉白玉须弥座，装饰精美，显得十分华贵；而附属建筑的台基就相应简化和降低高度，从而保证主要宫殿的突出地位，以示皇权之威严。建筑色彩采用强烈的对比色调：白色台基、红墙朱门，黄、绿、蓝各色琉璃屋顶在蓝天和京城大片的灰瓦的衬托下，显得更加金碧辉煌、绚丽夺目。故宫建筑群可谓集中国古代宫殿建筑之大成，谱写了中国古建筑史上的壮丽篇章。

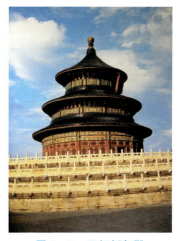

图 3-47　天坛祈年殿

天坛

天坛（见图 3-47、图 3-48）位于北京正阳门外东侧，始建于明朝永乐十八年（1420 年）。为明、清两朝皇帝祭天、求雨和祈祷丰年的专用祭坛，总面积为 2.73 平方千米，整个面积比故宫还大两倍，坐落在皇家园林当中，四周古松环抱，环境幽静，气氛安谧肃穆。

在中国，祭天仪式起源于周朝，源远流长的祭祀文化在天坛的建筑中得以淋漓尽致的体现。"象天法地"是天坛建筑艺术的理念和特征，

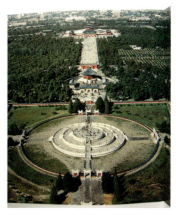

图 3-48　天坛圜丘

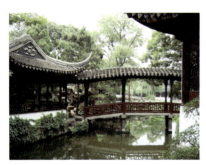

图 3-49　拙政园（小飞虹廊桥）

图 3-50　拙政园（三十六鸳鸯馆北厅内景）

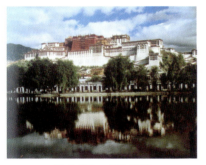

图 3-51　布达拉宫

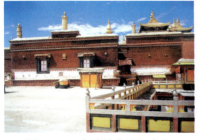

图 3-52　布达拉宫（红宫）

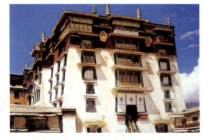

图 3-53　布达拉宫（白宫）

其建筑和园林的主要设计思想就是要突出天空的辽阔高远，以表现"天"的至高无上。祈年殿与圜丘之间由一座宽 30 米的"丹陛桥"连接，笔直的丹陛桥逐渐高出地面，行走其上，茂盛的翠柏渐渐低出视线，造成超凡出尘、与天接近的心理感受，强化了祭天的崇高神圣的气氛。在整体上，天坛建筑物的外部空间极其空阔，有效地衬托出建筑主体的崇高感，以感受到上天的伟大和自身的渺小。全部宫殿、坛基都朝南成圆形，以象征天，祈年殿和皇穹宇都使用了圆形攒尖顶，屋顶使用一色的青琉璃瓦，色彩鲜明单纯。

天坛建筑群，在环境、空间、造型、色彩的设计上都十分成功，它以瑰丽的建筑设计和深厚的文化象征意义著称于世，成为中国标志性建筑之一。

拙政园

拙政园（见图 3-49 和图 3-50）位于苏州市东北隅，始建于明正德四年间（1509），为明代弘治进士、御史王献臣弃官回乡后建造，取晋代潘岳《闲居赋》中"筑室种树，逍遥自得……灌园鬻蔬，以供朝夕之膳，此亦拙者之为政也"之意，名"拙政园"。

拙政园利用园地多积水的地理条件，疏浚为池；形成以水为主，近乎自然风景的园林。拙政园中部现有水面近六亩，面积约占总面积的三分之一，池广树茂，景色自然，"凡诸亭槛台榭，皆因水为面势"，用大面积水面造成园林空间的开朗气氛，同时具有浓郁的江南水乡特色。

四百多年来，拙政园几度分合，经过几百年的沧桑变迁，现存园貌多为清末时所形成，但至今仍保持着平淡疏朗、旷远明瑟的明代风格，被誉为"中国私家园林之最"。

布达拉宫

从 17 世纪中叶到 1959 年以前，布达拉宫（见图 3-51 至图 3-53）一直是历代达赖喇嘛生活起居和从事政教活动的重要场所，是著名的藏式宫堡式建筑群。布达拉宫始建于 7 世纪，是松赞干布迎娶文成公主所建造的。可惜这座据说有 1000 间殿室的宏伟的唐代建筑后多毁于战乱，17 世纪重建，以后历世达赖继续扩建，逐渐形成今日的规模。

布达拉宫建立在海拔 3700 多米的高山上，规模庞大，气势宏伟，依山势而建，几乎占据了整座红山。是当今世界上海拔最高、规模最大的宫殿式建筑群。宫殿迂回曲折，殿宇嵯峨，同山体有机地融合，十分巧妙地利用了山形地势修建，使整座宫寺建筑显得巍峨壮观。宫墙红白相间，外缀各种金饰，宫顶金碧辉煌，墙头立有巨大

的鎏金宝幢和红色经幡，体现出强烈的藏式风格。是中华民族极富地域特色的古建筑精华之作。

徽派古民居

中国徽派古民居（见图 3-54 至图 3-56）以其巧妙的构思设计，精湛的建筑工艺，科学的环保意识，融美观实用于一体，在世界建筑艺术史上独树一帜。它集徽州山川风景之灵气，融风俗文化之精华，风格独特，结构严谨，雕镂精湛，充分体现了鲜明的地方特色。白墙、青瓦、马头山墙、砖雕门楼形成了徽派民居的典型样式。内部是木构架，围以高墙，高低起伏，错落有致，黑白辉映，增加了空间的层次和韵律美，给人幽静、典雅、古朴的感觉。无论村落选址、布局，还是建筑形态，都以周易风水理论为指导，体现了天人合一的中国传统哲学思想和对大自然的向往与尊重。清雅简淡的民居建筑群与大自然紧密相融，创造出一个既合乎科学，又富有情趣的生活居住环境，是中国传统民居的精髓。

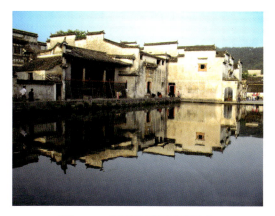

图 3-54　徽派古民居（宏村）

福建土楼

福建土楼（见图 3-57 和图 3-58）是我国独具特色的传统住宅，也是世界罕见的大型夯土民居建筑，主要分布在福建西部和南部山区，形式多样，最为常见的有圆楼、方楼和五凤楼，另外还有"凹"字形、半圆形、八卦形等。土楼悠久的历史可以追溯至宋元时期，以其独特的建筑风格和悠久的历史文化著称于世。

图 3-55　徽派古民居（天井）

福建土楼厚重封闭的城堡式建筑设计起因于南迁中原汉民聚族而居、互相帮扶、以御外扰，因而土楼具有坚固性、安全性、封闭性和强烈的宗族特性，同时具有极为质朴巍峨的美感。在布局上多数具有鲜明的特点和规范。①中轴线显著。厅堂、主楼、大门都建在中轴线上整体两边严格对称。②以厅堂为核心。以厅堂为中心组织院落，以院落为中心进行群体组合。③廊道贯通全楼，可谓四通八达。

一座座倚山就势，方圆错落的各式土楼，规模庞大，科学实用，造型淳美独特，创造了生土建筑的一个奇迹。

中山陵

中山陵（见图 3-59 至图 3-61）是中国近代伟大的政治家孙中山先生的陵墓。它坐落在南京东郊的紫金山上，坐北朝南，依山而建，中西结合的陵园建筑一气贯通，延伸于青山之上，掩映于翠柏之间，显得庄严宏伟、气象万千。

中山陵面积共 8 万余平方米。陵园墓道和 392 级石台阶，

图 3-56　徽派古民居（大门）

把石牌坊、碑亭、广场、华表、祭堂、陵寝等建筑物串联在同一轴线上,中轴线由南往北逐渐升高,整个建筑群也循山势而层层上升,四面苍松翠柏,郁郁苍苍。从空中俯瞰,中山陵园就像安放在大地上的一口大钟,含"唤起民众,以建民国"之意。最高处为陵园最重要的建筑——祭堂。祭堂是仿宫殿式的建筑,长30米,宽25米,高29米,外壁用花岗石建造。堂顶是中国传统的重檐歇山式,上盖蓝色琉璃瓦。祭堂建有三道拱门,门额上刻有"民族民权民生"横额,祭堂的门楣上刻有孙中山手书"天地正气"四字。建筑风格中西合璧,对中国近代建筑设计有较大影响。

图 3-57　福建土楼(永定圆形土楼)

图 3-58　福建土楼(永定振福楼)

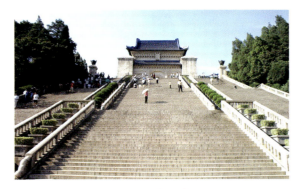

图 3-59　中山陵

图 3-60　中山陵(祭堂)

1931年落成的广州中山纪念堂也是吕彦直融汇东西方美学与技术的杰出作品。

重庆西南大会堂(现重庆人民大会堂)

重庆西南大会堂(见图3-62)坐落于重庆马鞍山上。这座当时用于群众集会演出的大型公共建筑,总建筑面积25000平方米,依山而建,以其恢弘气势和独具民族特色的建筑风格享誉中外建筑史册。

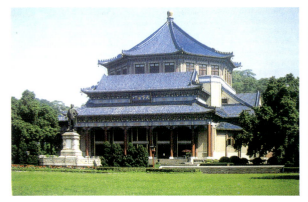

图 3-61　中山陵(纪念堂)

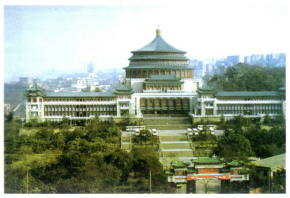

图 3-62　重庆西南大会堂

设计构思基于中国传统的民族形式，形式上采用天坛、天安门等清宫式建筑的组合：礼堂大厅屋面造型仿北京天坛祈年殿，顶部为直径46米的钢结构穹顶，容纳4500多人；中心大厅入口处门楼，则仿天安门造型。建筑布局中轴对称，比例严谨匀称，配以廊柱式的双翼，并以塔楼收尾，具有鲜明的中国民族建筑特色，虽然在实用性上略有欠缺，但整体风格华丽庄严，气度不凡，是挖掘传统建筑语言的经典作品。

中国美术馆

人民大会堂、农业展览馆、民族文化宫等建筑，是向新中国建国十周年献礼的十大项目之一。这批建筑在建筑民族化风格的探索道路上取得了可喜的成就，具有浓厚的时代气息。

中国美术馆（见图3-63和图3-64）原为国庆工程，因经济原因缓期建成于1962年。毛泽东题写"中国美术馆"馆额。主体大楼为仿古阁楼式，黄色琉璃瓦多重飞檐，四周廊榭围绕，环境幽雅，具有鲜明的民族建筑风格。主楼建筑面积2000多平方米，一至五层楼共有17个展览厅，展览总面积8300平方米。

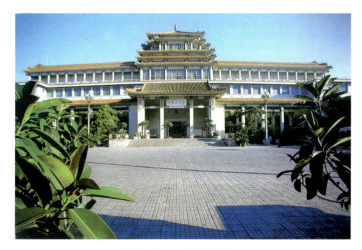

图3-63　中国美术馆1

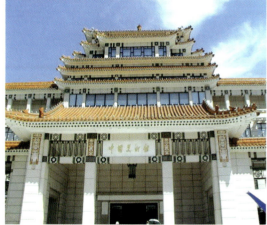

图3-64　中国美术馆2

中国美术馆的主体建筑集传统与现代、东方与西方建筑理念于一身，融合了中国的传统建筑风格样式和时代气息，设计者将通过适宜得体的尺度很好地化解了大飞檐屋顶可能产生的沉重感，比例和谐、色彩典雅明快，是20世纪五六十年代古典形式建筑中的优秀代表。

香港中国银行大厦

香港中国银行大厦（见图3-65和图3-66）是香港最现代的建筑之一，1982年底设计建造，至1990年3月投入使用。

中银大厦基地面积约8400平方米，是一块四周被高架道路"缚绑"着的土地。要满足使用面积的需求，大厦总高度达到315米，楼高70层。整座大楼采用由八片

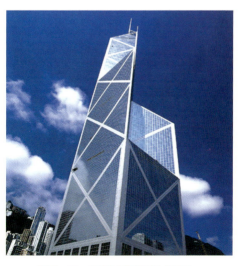

图3-65　香港中国银行大厦1

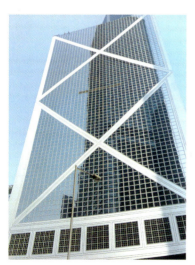

图3-66　香港中国银行大厦2

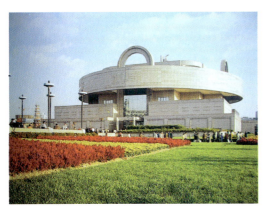

图 3-67　上海博物馆

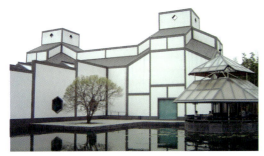

图 3-68　苏州博物馆新馆 1

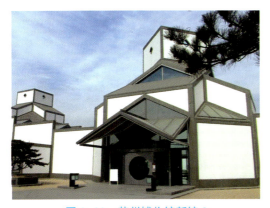

图 3-69　苏州博物馆新馆 2

图 3-70　苏州博物馆新馆 3

平面支撑和五根型钢筋混凝土柱所组成的混合结构的"大型立体支撑体系"。这种混凝土-钢结构立体支撑体系，不仅提高了各个方面的承重力以及抗台风性能，而且更加经济有效，比传统方法节省钢材 4 成，且室内无柱，空间开阔。同时，结构的改进也给大厦外观带来独特的面貌。大厦底层平面呈 52 米×52 米的正方形，沿两条对角线分为 4 个三角形，每个三角形的高度不同，巧妙变换，似芝麻开花节节高升，配合建筑外墙装嵌的铝板和银色反光玻璃，使得各个立面在严谨的几何规范内变化多端，极富跳跃的时代动感。整栋大楼造型简洁明快又极富标志性，一经建成就成为香港维多利亚港湾一道靓丽的风景线，也在高楼林立中成为香港的新地标。

上海博物馆

上海博物馆（见图 3-67）是一座大型的中国古代艺术博物馆。它独特的造型诠释了中国古代和现代理念，给人们留下了深刻印象。建筑总高度 29.5 米，圆形的屋顶和方正的基座象征着中国"天圆地方"的古老宇宙观，拱门的上部弧线跃出屋顶，使整体沉稳浑厚的建筑平添一股生动，并使人联想到青铜器上常见的提耳。

远远望去，上海博物馆就如同一尊中国古代的青铜器，巧妙地寄寓了中国古老而辉煌的历史文明，也显示了上海博物馆享有盛誉的青铜器收藏和研究。整个建筑把传统文化和时代精神和谐地融为一体，并与人民广场及周边环境完美地融合，堪称当代建筑设计的杰作。

苏州博物馆新馆

苏州博物馆新馆（见图 3-68 至图 3-70）毗邻拙政园，贝聿铭充分考虑了苏州古城的历史风貌，整个建筑与古城风貌和传统的城市肌理相融合，体现了"中而新，苏而新"的创新设计理念，追求和谐适度的"不高不大不突出"的设计原则，博物馆建筑高度未超过周边的古建筑，从建筑体量、色彩、造型等方面与拙政园、狮子林等古建筑群和谐相溶。

新馆保留了江南园林的特点，采用传统的粉墙黛瓦，然而表达方式却又是全新的，错落有致的新馆建筑以深灰色石材为屋面和墙体的边饰，与白墙相映，雅洁清新。建筑构造采用玻璃、开放式钢结构，特别是屋顶的立体几何形天窗，不仅丰富和发展了中国建筑的屋面造型样式，而且解决了

传统建筑在采光方面的实用型难题。新馆占地不大,仅10700平方米,但整体布局及空间处理却独具匠心,由传统园林的精髓中提炼出饶有新意的造景设计,有池塘、小桥、亭台、假山、竹林等,空间处理使新馆更加自然、深远、空灵,也让人感觉景致多变,观之不尽。

国家体育场(鸟巢)

国家体育场(见图3-71)位于北京市奥林匹克公园内,作为2008年北京奥运会主体育场,可容纳观众9万多人。

这座由瑞士建筑师赫尔佐格、德梅隆与中国建筑师李兴钢合作完成的巨型体育场建筑,设计独特新颖,巨大的钢架外观给人们带来前所未有的视觉和心理的冲击,复杂的钢结构交织成网状向外辐射,就像鸟儿衔来树枝搭建成温暖的巢,因而被人们称为"鸟巢"。在"鸟巢"顶部的网架结构外表面贴有一层半透明的膜,体育场内的光线不是直射进来的,而是通过漫反射,光线更加柔和,由此形成的光线也可以解决场内草坪的维护问题,同时还有为观众席遮风挡雨的功能。这座最先进的奇特钢架结构,与中国传统文化中镂空的手法、宋代哥窑瓷器的"开片"相暗合,表达了某种文脉的延续,也引发了人们种种审美联想和情感体验。国家体育场结合了当代世界最先进的科学技术和设计理念,已经成为北京的标志性建筑之一。

图3-71 国家体育场(鸟巢)

>> **学习目的**

了解建筑艺术的审美特征,并能运用所学知识赏析建筑作品。

>> **思考与练习**

运用你所掌握的知识,分析并比较两座著名的中外建筑。

Yishu yu Sheji Shangxi

第四章
现代设计赏析

第一节 现代设计艺术概述

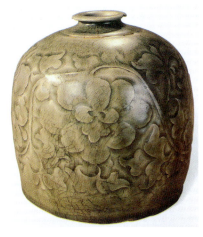

图 4-1 耀州窑刻花青瓷罐宋代

设计的创造和发展有着悠久的历史渊源。设计产生于原始社会时期人类对石器的有意识、有目的的加工制作。工业革命以来,人类设计从相对稳定的手工艺时代发展到以机械化大批量生产为特色的现代设计阶段。在当今社会,设计是无处不在、无所不需的,可以说一切都需要设计。从小的纽扣到大的城市空间,从物质环境到非物质环境,从硬件到软件,从造物的功能到产品的样式和符号,从使用方式到生活方式,都需要设计,都离不开设计。设计已经成为人类文明和文化的一部分,它既是文化和文明的产物,又创造着新文化和新文明。

以生产方式的变革为基础,可以把设计划分为手工艺设计和工业设计,或者称之为传统工艺美术和现代设计艺术。手工业时期,设计的时代风格表现为共同的手工业生产方式条件下的产品特征。追求装饰、讲究技巧的现象背后是那个时代人们的审美趣味和观念意识的深刻反映(见图 4-1)。19 世纪末,大工业机器生产的出现,使功能主义的设计风格取代了古典主义,成为占主导地位的时代风格,它所追求的简洁造型、功能结构和几何形式的理性主义特色,都充分表明了基于大工业生产条件下人们新的美学观念和文化意识。

现代设计艺术包括产品从材料、结构、功能、造型、色彩到包装、展示、市场销售等多方面的综合而系统的设计。它以工业化的机器大生产为主,对物质材料进行机器加工,大批量地生产,从而形成了标准化、统一化、规模化的面貌。一般从设计的目的出发,把现代设计艺术划分为产品设计、环境设计、视觉传达设计三大领域。现代设计艺术有其内在的客观因素和客观规律性,它遵循这些原则:功能原则、经济原则、技术原则、艺术原则,一般从这些角度来分析和评判设计的优劣。

一、功能原则

所谓功能原则就是指设计产品时要考虑该产品应当具有的目的和效用。当一件设计产品能够符合和满足该产品所预定的目的,实现其规定的效用时,则这件设计产品遵守了功能原则。一般来说,功能原则强调以功能目的为设计的出发点。比如,房屋是供人居住的,标志是供人辨认的,而无法居住的房屋,无法辨识的标志,无疑会被人们否定。实际上,功能原则是一个相当普遍的超越历史长河和地域空间的尺度。

作为人类设计的产品,凝聚着材料、技术、生产、销售、消费和经济、文化、审美等因素。产品本身包含着许多物质功能以外的意义,单纯从物质功能角度来认识、理解设计物是不全面的。作为社会的人对物的

物质功能需要是基础，精神需要才是人作为社会属性的核心所在。随着科技的发展，当社会的技术条件发展到处理简单的机能问题已毫无困难，而且社会的经济条件也发展到满足于基本的物质功能需求后，人们的注意力将转向高层次精神、审美需求的满足，对设计物的文化内涵有了更多的要求。所以，今天人们不仅是消费产品，而且将文化作为消费对象。在信息时代，设计物还应更注重人的精神补偿、文化等软性因素。

物质功能，也称实用功能。它是通过设计物与人之间的物质和能量交换，直接满足人的某种物质的、生理的需要。虽然物质的需求是第一位的，它决定了物的实用功能成为其功能因素的最重要条件，但是，物质需求的满足却不能取代人类丰富的精神需求，因此，实用功能作为功能因素的基本内容，是象征功能和审美功能产生的基础。

象征功能传达出设计物"意味着什么"的精神内涵。它是运用具有某种象征、隐喻或暗示意义的象征符号，使设计物在人的使用过程中表达出的一定的社会意义、伦理观念等内容。人们在选择设计物时，要求设计物必须具备超越使用价值的象征价值，也正是通过设计师的设计和创意以及其所形成的产品样式和风格使消费者获得了消费的象征价值。比如，一辆豪华小汽车，不仅表现了它在实用功能方面的进步和完善，而且汽车的使用者还可以获得显示其经济地位和社会地位的心理满足（见图4-2）。在生活中，人们往往也能够从他人的衣着服饰、居室陈设中判断出他人的社会地位、职业及个性特征等信息。所以，作为社会的"人"的存在，也需要凭借使用物的媒介来传达自己的形象和观念，加之时代、民族和历史文化传统所构成的社会因素，使象征功能的作用更加明确，成为沟通人与人之间思想交流的重要手段。在未来社会中，设计的这一功能将会继续强化，这种强化与设计本身的艺术成分的增加和符号化手段的增强形成互动的关系。

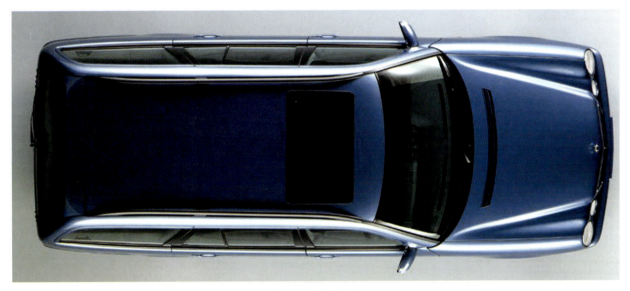

图4-2 奔驰汽车

审美功能是指物的内在内容和外在形式唤起的人的审美感受，满足人的审美需求，是设计物与人之间相互关系的高级精神功能因素。设计物在使用过程中是否唤起人的美感，一方面来源于物自身的形态、色彩、肌理等外在形式所构成的形式美；另一方面来自功利性的人的行为、使用体验。由于设计物能够满足人物质的、生理的需要，合乎人的目的性，使人感觉到满足和愉悦，进而体验到一种功利性之美。在现代设计中，美与实用功能或物质功能是联系在一起的，本质上是一种功能之美。而质量低劣的房屋、服饰、家用电器，是不会给使用者带来一种审美功能的满足的。

二、经济原则

现代设计师要考虑设计的经济核算问题,即要考虑原材料费用、生产成本、产品价格、运输、储藏、展示、推销等费用的合理性。包豪斯的创立者格罗庇乌斯在其《包豪斯产品的原则》中也明确指出:这些产品"应该是耐用的、便宜的"。关于在现代设计中是否需要考虑有关经济方面的问题不是没有争论的。有的人觉得现代生活质量的优化和物质、精神需求的提高,使得豪华、奢侈型设计产品有了发展的趋势,它们是不需要计较经济因素的。而更多的人坚持现代设计的大众化方向,认为与大工业机器生产相联系的现代设计在本质上是为大多数人服务的。因而经济方面的考虑在现代设计过程中是必不可少的,当然它在不同时代有不同的标准,体现不同的经济水平。

经济原则是现代设计一个具有普遍意义的原则。在一般情况下,力求以最小的成本获得最适用、优质、美观的设计。以豪华型设计来否定经济原则其实是陷入了一个认识误区,现代设计首先应当关注的是大多数人的需求,这也是现代设计区别于传统工艺美术尤其是宫廷风格工艺美术的一个重要特征,即便是从豪华型产品设计本身来说,仍然常常有一个降低成本的问题。应该说以最少的费用取得最大的效果是最为理想的。现代生产的物品几乎都是供大多数人使用的批量产品,大量生产优质廉价产品是现代设计出现以来始终不变的原理。现代设计要为潜在的、可能的广大消费群考虑。当代设计潮流之一的绿色设计,探索工业设计与人类可持续发展的关系,主张降低对资源、能源的消耗,减少对环境、生态的破坏,反对人们无节制消费的过度商业化设计,从某种层面上来说,这也是从经济原则方面考虑的。

三、技术原则

现代设计的技术原则是指设计时要考虑现代材料的性能和加工方法所起的作用,因材施技,要考虑反映新科技成果和新加工工艺,以利于优质高效的批量生产,使产品更好地为人类服务。首先,要研究形成产品或环境的内在因素,如材料、结构、工艺技术、价值工程、环境科学等,使产品或环境更符合人的基本物质需要。其次,在产品设计的过程中要研究人的生理科学,如人体测量学、解剖学、人机工程学、行为科学等,使设计的产品或环境满足人的生理上的需要,以及不断发展的新生活方式、新工作方式的需要。

设计物的功能和形式必须拥有相应的生产技术作为保证,方能得以实现。在设计发展史中,任何新的功能或样式的物的产生,都是与当时的生产技术条件有密切关联的。从宏观角度看,手工艺技术与现代工业技术有着本质的区别,因此也造就了大相径庭的设计物的功能和样式,并且,常常由于对物的功能要求的提高,带动了生产技术的改进以及外观形式的变化,推动了生产技术的发展。同时,人类在生产技术方面的进步,也需要新的功能、新的样式的物出现,比如说,大工业化机器生产不可能与手工业时代的物的功能和形式相配套,将哥特式纹样附着于蒸汽机头,显然带有过分的不协调因素,标准化、规范化、统一化的生产技术,是要求简洁、明快的形式以及低成本、高产出,满足于绝大多数人的需求为功能目的来与之相适应的。因此,在设计中生产技术作为技术因素中的重要部分,应当被充分得到考虑,并从有效利用现有生产技术和以设计推动开发新的生产技术的角度,来看待它对设计的意义。

技术原则的应用要依据现实情况。"为了满足一定的目的,需要何种构造;为了生产出来,要使用何种技术和材料等,有必要不断考虑现实的生产情况来作出决定。"以摩天大楼为代表的高层建筑设计是最能说明技术原则有效应用的例子。高强度的新型钢材和混凝土,各种合金、特种玻璃、化学材料,以及新的施工技术,正是这些才使得今天种种钢筋混凝土薄壳顶、悬挂结构、网架结构、蓬膜结构、充气结构建筑有了产

生和存在的可能。考虑材料性能和材料加工工艺对现代设计的限制，正是技术原则的要求，无视这一点则是对设计规律的违背。技术时刻在进步、变化着，把这种进步的新技术有效地为人类生活服务，这是对设计人员的要求。比方说，椅子的历史，就是设计师一种接一种地成功地采用新材料的历史：首先是天然木材，接着是钢管、胶合板，后来是聚酯树脂制品、聚氨基甲酸酯泡沫等。

设计是通过艺术的方式将科学技术展示出来，科学则往往通过工艺技术的方式走向与艺术结合之路。例如，河北满城出土的长信宫灯在设计的科学性和艺术性统一上具有典型意义（见图4-3）。长信宫灯以汉代宫女形象为基本造型，宫女作跪坐状，上身平直，以左手持握灯座底部的座柄，右臂高举，袖口向下宽展如同倒置的喇叭，与体腔为空心相连，燃灯时起到烟道和消烟的功能。灯盘呈"豆"形，灯盘可以转动，灯罩可以开合调节光线，也有挡风的功能。上述设计，充分体现出对科学的精确要求和考虑，而且实用的科学性与灯的造型设计完美地统一起来。

四、艺术原则

现代设计的艺术原则的提法，突出了现代设计应当包括的艺术手法和现代设计产品造型可以蕴含的艺术精神，也强调了现代设计的创造性要求；提"艺术原则"也是为了强调现代设计与纯艺术的联系，有助于使更多的纯艺术家参与现代设计。包豪斯曾经呼吁艺术家转向实用美术，希望打破将艺术家与手工艺人隔开的屏障。

现代设计的艺术原则是指设计时要考虑所设计产品或作品的艺术性，使它的造型具有恰当的审美特征和较高的艺术品位，从而给受众以美感享受。艺术原则要求设计师创造新的产品造型形式，在提高其艺术性上体现自己的创意，同时也要求设计师具有健康向上的艺术和审美意识。

设计产品的艺术性和审美性不应当是简单的装饰或者说某种外加的孤立的形式成分，而应当是该产品内在因素的外在表现，是与功能有机统一的形式构成，这种以形式显现出来的东西，其实是功能与形式的统一体（见图4-4）。

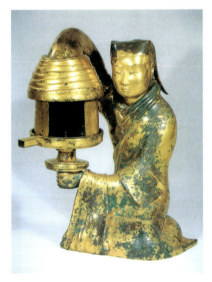
图4-3　长信宫灯　汉代

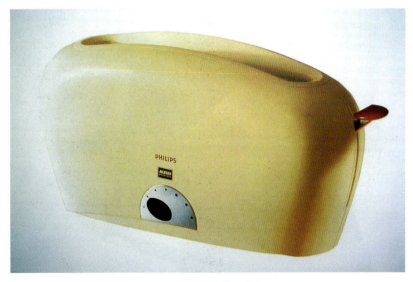
图4-4　飞利浦烤面包机

有些当代学者同时强调了设计的功能要求和艺术审美要求，而且是针对现代设计整体而言的。例如，"迪扎因所包括的范围有：设计、生产工业制品并同时考虑其实用、方便和美观的活动"。"设计中的审美性不

是与物理的机能相背离而存在的。真正的设计必须是追求审美性和物理的机能两者的融合,即必须是追求结合机能美的形态。"背离功能原则的设计产品难以有真正意义上的美,不是我们所提倡的。

艺术性是一个美学标准,真正的美具有积极向上的精神力量,这是现代设计师们所应当追求的,在这一点上他们与所谓纯艺术家们也没有区别。此外,既然现代设计的服务对象不是设计师自己或少数人,而是社会主体的大众,那么,在坚持设计的艺术原则时,当代的设计师要考虑的或首先关注的就不是他个人的审美爱好或少数人的艺术和审美口味,而是客观存在的普遍性的美学和艺术标准,或者说首先考虑一个时代的或民族的美学标准。为大众设计大批量生产的"产品"时,追求这种普遍的客观的美是十分重要的。

第二节 现代设计名作赏析

《莎乐美》插图1、2 比亚兹莱 英国

在比亚兹莱短暂的26年的生命里,因1894年为王尔德的剧本《莎乐美》所作的插图(见图4-5和图4-6),使其闻名遐迩。《莎乐美》插图体现了画家天才的创造力与丰富的想象力,它既忠实原作,又不完全受具体细节的制约,从而使其成为具有独立欣赏价值的经典之作,充分体现出了插图的独创性的一面。

图4-5 《莎乐美》插图1

图4-6 《莎乐美》插图2

比亚兹莱热爱古希腊的瓶画和"洛可可"时代极富纤弱风格的装饰艺术,同时东方的浮世绘与版画也对他产生了深刻的影响。强烈的装饰意味,流畅优美的线条,诡异怪诞的形象及黑白两色的使用,使他的作品充斥着恐慌和罪恶的感情色彩。

《莎乐美》说的是希罗底的女儿痴情于施洗者约翰,遭到拒绝之后请求父王将他杀死。希律王要求她跳

了七重面纱之舞，然后满足了她疯狂的爱欲，莎乐美最终亲吻了约翰的嘴唇。《莎乐美》插图充满了情欲、诱惑、颓废、邪恶的氛围，线条、黑白效果和整体形式完美驾驭，画面"疏可走马，密不透风"，极富视觉的张力。

红磨坊歌舞演出海报、红磨坊的舞女查雨高　图卢兹·劳特累克　法国

新艺术运动时期法国的海报及其他平面设计也很出色，被设计界公认为是现代商业广告的发源地。其中图卢兹·劳特累克的作品（见图4-7和图4-8）是法国招贴画成熟的标志。劳特累克的招贴画更多地受到了日本浮世绘的影响，常用非对称的构图来安排画面，追求明亮狂放的大色块的对比，用流动的线条勾勒人物，选取富有戏剧性的场景，突出了招贴画的戏剧效果。同时，他在画面上夸张地表现人物的形象，把图像和文字巧妙地安排在画面上，以达到招贴画的商业性目的，这种独创方法和表现形式为现代广告作了成功的尝试。他也因此被称为现代招贴画的先驱。他设计的红磨坊歌舞演出海报堪称早期平面设计的代表。

劳特累克的招贴画曾刷满了巴黎的大街小巷，使他名声大振，同时也使红磨坊兴盛一个多世纪，也使红磨坊的演员留名青史。可以说，没有劳特累克的招贴画，就不会有红磨坊的辉煌。

征兵招贴画1、2　英国、美国

在第一次世界大战期间，各主要国家都认识到广告在传播信息、鼓舞士气等方面所具有的作用，招贴画成为政府、军方、民众进行交流的重要媒介。第一次世界大战爆发后，英国人大多不愿意自愿从军，因此设计好征兵广告，凝聚人心，就成了一件很具挑战性的事。当时的征兵总监基奇纳勋爵创作了《你的国家需要你》的主题招贴画（见图4-9），他那根伸出的手指和正视的坚毅的目光，直透人们的心灵，让人无处逃遁。这幅招贴形象醒目而突出，极具震撼力，从而引发了民众踊跃参军的热潮。

三年后的1917年，詹姆斯·蒙哥马利·弗拉格以此为蓝本为美国设计了《我需要你》的征兵招贴画（见图4-10）。弗拉格以自己为原型，画成了一个严肃凌厉、让人非注意不可的山姆大叔，从而也成为了美国的标志形象。这幅招贴画在"一战"期间共印刷了400余万张，据说第二次世界大战期间还印过500万张，达到了极好的宣传效果。

图4-7　红磨坊歌舞演出海报 1891年

图4-8　红磨坊的舞女查雨高 1897年

"诺曼底"号客轮海报　卡桑德尔　法国

"诺曼底"号客轮海报（见图4-11）是移居巴黎的俄国设计师卡桑德尔在1935年为远洋游船"诺曼底"号设计的宣传广告，是装饰艺术风格的经典之作。

装饰艺术运动是在20世纪20—30年代兴起的一场风格特殊的国际性设计运动。它发轫于法国巴黎，

并很快席卷了欧美的许多国家。卡桑德尔的作品即代表了法国装饰艺术运动平面设计的成就，他认识到广告设计的商业性，认为招贴画是传递信息的机器。他的代表作品"诺曼底"号客轮海报设计，采用近距离仰视的视角突出"诺曼底"号庞大的身躯，其简洁形状和粗轮廓的表现手法使画面产生对称、抽象、有力的形式美感，使人产生豪华、力量和速度的种种联想，很明确地展示了"诺曼底"号客轮在当时的地位和形象。画面采用棱角分明的色彩块面，轮廓简洁清晰，装饰效果强烈，表达了时代对速度和豪华以及新技术的向往与狂热，具有鲜明的装饰艺术运动的风格特征。

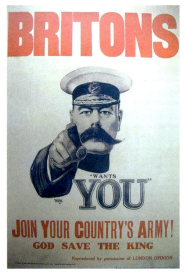
图 4-9　征兵招贴画 1

图 4-10　征兵招贴画 2

图 4-11　"诺曼底"号客轮海报

万宝路香烟广告 1、2　李奥·贝纳　美国

在万宝路创业的早期，万宝路的定位是女士烟，曾一度宣布倒闭。1954 年，美国广告大师李奥·贝纳的"变性手术"赋予了万宝路新生命，将万宝路香烟改变定位为男子汉香烟，并大胆改造万宝路的包装（见图 4-12 和图 4-13）：采用当时首创的平开盒盖技术并以象征力量的红色 V 形设计作为烟盒的外观。同时，万宝路广告不再以女性为主要诉求对象，转而强调万宝路香烟的男子汉气概，吸引所有喜爱、欣赏和追求这种气概的消费者。按李奥·贝纳的创意，这种理想中的男子汉也就是后来在万宝路中充当主角的美国西部牛仔形象：一个目光深沉、皮肤粗糙、浑身散发着粗犷、原野、豪迈英雄气概的男子汉，袖管高高卷起，露出多毛的手臂，手指间总是夹着一支冉冉冒烟的万宝路香烟，跨着一匹雄壮的高头大马驰骋在辽阔的美国西部大草原。从而万宝路树立了自己的形象：自由、野性与冒险。

万宝路和它的广告始终形成一个不可分割的概念。自 1954 年万宝路以牛仔为广告主题创作以来，基本的设计一直未曾更改过，只是在不同的国家，广告画面被强调的元素有些不一样。广告词"Wherethereisaman, thereisaMarlboro（哪里有男子汉，哪里就有万宝路）"，更令人难忘。在全世界贯彻一致性的广告行销策略，奠定了万宝路香烟在各个国家消费者心目中的统一、完整、深刻形象，现在万宝路不必打上 Marlboro 品牌，任何人一看那粗犷的牛仔广告，就知道是万宝路香烟。

反对酒后驾车公益广告　雅克·科弗代尔　美国

酒后驾车存在着种种的危险，由此而引发的交通事故比例极高，因此酒后驾车为社会各界所不容。法律的严厉惩罚以及有效的广告宣传活动，都会有助于遏制酒后驾车行为。如何将这一司空见惯的讯息通过独特而富有表现力的视觉形象和符号传达给受众，这是设计师要重点考虑的。雅克·科弗代尔说："为了能够引

起人们的注意,我们用一种新颖且出乎意料的表现方式对这一讯息进行了包装。"他们借用了一只撞在汽车挡风玻璃上四分五裂的昆虫尸首,隐喻了酒后驾车的可怕后果,清晰而刺激的图像给人极强的震撼和警醒,从而达到了对人们教育和劝诫的作用(见图4-14)。

图4-12　万宝路广告1　　　　图4-13　万宝路广告2　　　　图4-14　反对酒后驾车公益广告

中国银行标志　靳埭强　中国香港

中国银行在20世纪80年代开始推行CI系统,香港著名设计师靳埭强接受委托进行了完美的设计。中国银行标志(见图4-15)以中国古钱币为基本形象,暗合天圆地方之意,同时受结了红绳的古钱启发,钱孔与红绳构成了"中"字,巧妙地凸现了中国银行的招牌。标志完满大方,简洁的造型蕴含着民族特色,符合国家专业银行的身份。中国银行CI的成功导入(见图4-16),引发了国内金融机构CI潮。这个原创的标志设计,更成为全国很多机构模仿的对象,国内很多金融机构的标志设计都没有摆脱它的影子。

靳埭强主张把中国传统文化的精髓融入西方现代设计的理念中去。这也正是他设计成功之所在。标志形象不是流行时装,追随潮流,人有我有的东西。创新,是标志设计永恒不变的主题。从中国银行标志设计以及中国银行CI的应用中,能够深刻地感受到这一点。

墨西哥城奥运会、慕尼黑奥运会、北京奥运会体育图标

1968年墨西哥城奥运会,这届奥运会当时采用光效应艺术风格来表现体育图标(见图4-17),体现了鲜明的时代特征,并且它的体育图标和会徽的设计具有内在的一致性,两者相得益彰,共同构成了墨西哥城奥运会的视觉形象系统。

图4-15　中国银行标志　　　　图4-16　中国银行CI的应用　　　　图4-17　墨西哥城奥运会体育图标

图 4-18　慕尼黑奥运会体育图标

1972年德国慕尼黑奥运会，这次奥运会体育图标设计（见图4-18）以直线造型为主，首次将体育图标的人物标准化，以强调识别性，严谨理性、通用简约是它的设计原则，具有高度的功能主义风格特征，这也符合德国一以贯之的文化传统。它对之后的历届奥运会的体育图标设计产生了很深的影响。

2008年北京奥运会体育图标设计方案（见图4-19）确定为"篆书之美"。35个体育项目图标设计沿袭了奥运会会徽"中国印"的设计理念，以篆书笔画为基本形式，融合中国古代甲骨文、金文等文字的象形意趣和现代图形的简化特征，符合体育图标易识别、易记忆、易使用的要求。大篆的风格彰显汉字圆润雍容的象形之美，强烈的黑白拓片效果的巧妙运用，使北京奥运会体育图标显示出了鲜明的运动特征、优雅的运动美感和丰富的文化内涵，达到了形与意的和谐统一，功能性与艺术性达到了完美的统一。图标不但有强烈的中国文化特色，鲜明地区别于往届奥运会，而且十分凝练，是传统文化与现代设计的完美结合。这些体育图标与北京奥运会会徽、二级标志、吉祥物、主题口号等一并构成北京2008年奥运会的基础形象元素，图标不但广泛用于奥运会道路指示系统、场馆内外的标志和装饰、赛时运动员及观众参赛和观赛指南等，还应用于电视转播、广告以及市场开发等领域。

图 4-19　北京奥运会体育图标

大闹天宫　中国

《大闹天宫》（见图4-20和图4-21）（上、下集）由上海美术电影制片厂分别于1961年、1964年出品。它由万籁鸣、唐澄导演，堪称中国水墨动画片的巅峰之作。

《大闹天宫》博采多门传统艺术在造型、布景、用色等方面之长，融古代绘画艺术、庙堂艺术、民间年画于一体，采用戏曲艺术的表演和音乐，选择极具神幻色彩的大闹天宫戏，挖掘各种动画艺术的表现手段，使整部影片表现出浓郁的民族风格和精湛的艺术技巧。

《大闹天宫》由漫画家、装饰画家张光宇进行了角色设计的工作。张光宇吸收传统版画、戏剧脸谱的要素，创作的孙悟空，至今仍是中国动画史上最受喜爱的动画形象。张光宇的角色设计和装饰画家张正宇（张光宇之弟）的背景设计，在艺术上达到高度的统一。统一的传统装饰性风格，和高超的技术水准，让这部杰作成了中国动画史上难以逾越的高峰。40 年来，仍然没有一部中国动画片能够达到《大闹天宫》的艺术水准。《大闹天宫》不但体现出中国动画当时在世界上堪称一流的制作水准，而且让全世界动画人看到了开创民族风格动画的可能。

《狮子王》 美国

《狮子王》（见图 4-22）（1994 年 6 月在美国首次上映）是迪斯尼公司的第 32 部经典动画长片。影片取材于莎士比亚的《哈姆雷特》，描述小狮王辛巴的成长历程。影片以其活泼可爱的卡通形象、震撼人心的壮阔场景、感人至深的优美音乐，以及其所描述的爱情与责任的故事内容，深深地打动了观众。

迪斯尼的动画专家利用水墨粗绘的渲染技巧充分显露出非洲大地的壮阔瑰丽，计算机动画将羚羊群奔驰一幕澎湃呈现，再配合汉斯·季默澎湃的乐章，给人如同史诗般的感受。

《狮子王》虽然描述的是非洲大草原动物王国的生活，实际上它的主题超越任何文化和国界，具有深刻的内涵——生命的轮回、万物的盛衰，是一部探究有关生命中爱、责任与学习的温馨作品。这部迪斯尼录制了 4 年而成的震撼巨片，不仅创造了票房上的奇迹（总票房收入超过 7.5 亿美元），成为影史上最卖座的电影之一，而且使人重新定义了动画电影。在 1995 年第 67 届奥斯卡颁奖晚会上，《狮子王》荣获最佳电影配乐及最佳电影原创歌曲两项大奖。

《花木兰》海报、剧照 美国

《花木兰》（见图 4-23 和图 4-24）是美国著名动画公司迪斯尼制作出品的第 36 部经典动画。本片改编自中国传统经典故事《花木兰》，但完全由现代美国式精神理念构成影片核心，讲述主人公花木兰勇于突破传统意识框架束缚，追求个性解放，努力挑战自我，抗击社会及外来压力，实现自我价值的故事。该片巧妙地将现实的内在立意，与富于神秘色彩的东方经典传说相结合，获得不同文化、

图 4-20 《大闹天宫》1961 年

图 4-21 《大闹天宫》1964 年

图 4-22 《狮子王》1994 年

图 4-23 《花木兰》海报

图 4-24　《花木兰》剧照

图 4-25　《千与千寻》海报

图 4-26　《千与千寻》剧照

图 4-27　《功夫熊猫》海报

不同年龄观众群体的普遍接受,取得了巨大成功。

与迪斯尼常见动画风格不同,该片整体风格借鉴了中国画的一些技法,虚实结合,工笔水墨结合,意境悠远,颇富东方韵味。在线条的运用上,《花木兰》也融入中国绘画上的圆润笔触,无论是人物造型、背景建筑,还是烟雾的线条形状,都具有浓郁的中国风味。同时,作为一部适合全家大小观看的动画片,在战争场面的描述上,迪斯尼尽量模糊时代的背景,巧妙地避开了冷兵器时代近距离作战的残酷画面,既可以看到汉晋的匈奴、唐朝的服饰与仕女妆,也可以看到宋代的火药和明清的园林风格等,同时,影片中出现的中国文字,也是篆、隶、草、楷各种风格兼有。所以说,《花木兰》可谓是中西合璧的经典动画。

《千与千寻》海报、剧照　日本

《千与千寻》(见图 4-25 和图 4-26)是围绕一个瘦弱的小女孩千寻展开的。影片是日本著名动画大师宫崎骏献给曾经有过 10 岁和即将进入 10 岁的观众的一部影片。它以现代的日本社会作为舞台,讲述了 10 岁的小女孩千寻为了拯救双亲,在神灵世界中经历了友爱、成长、修行的冒险过程后,终于回到了人类世界的故事。原只是为了孩子创作的此片,《千与千寻》却让更多的大人领悟到已经失去的纯真与热情。

《千与千寻》是日本首部采用全数码技术录制的动画电影,无论画面、色彩、音响都更细腻、更具层次感。影片展示了宫崎骏笔下细腻的友情、一贯的幽默以及独特可爱的角色场景设计,其幻想的世界让人目眩神迷。

《千与千寻》以 2.9 亿美元称霸日本影史票房总冠军,缔造了日本动画大师宫崎骏魔幻冒险创作风格的巅峰。这部在日本平均每十个人就有一人看过的片子奖项不断,囊括了众多国际电影大奖:日本影艺学院最佳影片,柏林影展金熊奖,美国动画大赏 Annie 奖最佳影片、导演、编剧、原著音乐 4 项大奖,洛杉矶/纽约影评人学会最佳动画片等。

《功夫熊猫》海报、剧照　美国

《功夫熊猫》(见图 4-27 和图 4-28)的背景设定在古代中国,讲述了熊猫阿宝临危受命成为动物世界武林盟主的喜剧故事。中国元素帮助擅长动物题材动画片的梦工厂再次获得票房成功。在角色设计方面,除了影片主角熊猫阿宝人见人爱之外,灵感还来自中国传统武术的"虎形"、"猴形"、"蛇形"、"鹤形"和"螳螂"的"盖世五侠",巧妙地把本来是人类模仿动物,改为设计成老虎、猴子、毒蛇、丹顶鹤、螳螂 5 种动物角色,让观众第一次看到由动物

真身演绎那些经典招式，构思十分有趣。光凭这些特点独具、鲜明代表的动画武林人物，便足以招惹全球中国功夫迷的关注。影片中和平谷的建筑风格更让人们想起了武当山的古迹。影片的故事发生地已然就是中国本土，崇山峻岭、绵延不断，犹如中国传统山水画一般，透着一股朦胧的迷人气息。

从 2003 年秋季到 2008 年春季，《功夫熊猫》制作周期约 4.5 年。这次制作功夫动画，令计算机特技亦进入全新境界，为了做到各种动物高手快、准、狠的招式，动画人员采用最先进的计算机技术，加强角色身上的操控点，使动作更顺畅流利，为观众带来了前所未见的视觉享受。

香奈儿时装1、2　法国

香奈儿（见图 4-29 和图 4-30）的服饰主要特点其实不是高贵，而是优雅、简洁。男装风格特征的融入，低领及男用衬衫配以腰带，简洁女帽，这便是早期的香奈尔风格，且沿袭至今。

图 4-28　《功夫熊猫》剧照

香奈尔品牌高雅简洁的格调，堪称独树一帜，全然摆脱 19 世纪末的传统保守作风，开创了一种极为年轻化、个性化的衣着形式，奠定了 20 世纪女性时尚穿着的基调。香奈尔时装所强调的廓线流畅，质料舒适，款式实用，优雅娴美，均被奉为时尚女子的基本穿衣哲学。

香奈儿的产品种类繁多，每个女人在香奈儿的世界里总能找到适合自己的东西，在欧美上流女性社会中甚至流传着一句话："当你找不到合适的服装时，就穿香奈儿套装。"

迪奥服装设计1、2　法国

"Dior"在法文中是"上帝"和"金子"的组合，金色后来也成了 Dior 品牌最常见的代表色。ChristianDior 一直是炫丽的高级女装的代名词，他继承着法国高级女装的传统。他选用高档、上乘的面料表现出耀眼、光彩夺目的华丽与高雅女装，做工精细，迎合上流社会成熟女性的审美品位，象征着法国时装文化的最高精神。

迪奥（见图 4-31 和图 4-32）是世界级的"时装帝王"，他的设计把女性的魅力发挥到了极致。他常运用切线少的裁剪原则，强调女性的柔美线条，充分突出女性的腰、胸、背部的自然特点。他的设计成了后世众多设计师的效仿典范。

图 4-29　香奈儿时装 1　　　图 4-30　香奈儿时装 2　　　图 4-31　迪奥服装设计 1　　　图 4-32　迪奥服装设计 2

伊夫·圣·洛朗服装设计1、2　法国

圣·洛朗（见图 4-33 和图 4-34）既前卫又古典，善于掩饰人体体型的缺陷，常将艺术、文化等多元

因素融于服装设计中，汲取敏锐而丰富的灵感，自始至终力求高级女装如艺术品般的完美。圣·洛朗的旗舰产品是高级时装，服务对象是全球仅几千名的富豪们，用料奢华，加工讲究，价格昂贵，是常人所难以接受的。

圣·洛朗不断地从戏剧、绘画等艺术中吸取更多的设计灵感，他开创的时装潮流，几乎被世界上每位成功设计师追随，他被誉为"懂得如何在变革和延续性之间寻求完美平衡的天才"。

范思哲服装设计1、2　意大利

著名意大利服装品牌范思哲（见图4-35和图4-36）代表着一个品牌家族，一个时尚帝国。范思哲的设计风格非常鲜明，是独特的美感极强的先锋艺术的表征，强调快乐与性感，领口常开到腰部以下。他撷取了古典贵族风格的豪华、奢丽，又能充分考虑穿着舒适及恰当地显示体型。范思哲善于采用高贵豪华的面料，在不规则的几何缝剪方式中体现衣料与身段的相得益彰。范思哲的套装、裙子、大衣等都以线条为标志，性感地表达女性的身体。

图4-33　伊夫·圣·洛朗服装设计1

图4-34　伊夫·圣·洛朗服装设计2

图4-35　范思哲服装设计1

范思哲一生都在追求古希腊神话中蛇发女妖美杜莎那种绝美的震撼力。他的作品总是蕴藏着极度完美。范思哲品牌主要服务对象是皇室贵族和明星。

迷你裙玛丽·奎恩特　英国

在20世纪60年代的英国，以迷你裙（见图4-37）为代表的青年女装，猛烈地冲击着世界时装舞台，伴随着皮靴、长发的嬉皮士以及波普风，带来了波及全世界的大震荡。

1965年，迷你裙和宇宙时代的青年女装风靡全球，玛丽·奎恩特进一步把裙下摆提高到膝盖上四英寸，英国少女的装扮成为令人羡慕和仿效的对象，这种风格被誉为"伦敦造型"。到了20世纪60年代中期，"伦敦造型"成为国际性的流行样式。青年人狂热地欢迎迷你裙，中年女性也以惊羡的目光接受这一变革，多种不同的迷你风格装应运而生。1969年，迷你裙的流行已达顶峰，20世纪70年代演化为热裤，即一种极短的紧身短裤。时至今日，迷你裙仍受到时尚女性的追捧。

玛丽·奎恩特的迷你裙的流行，实际上是契合了"战后婴儿潮"一代青年的审美趣味及消费观：以与众不同的奇异装束来表示对传统美的嘲弄与藐视，强调个性、强调自我，甚至嘲弄自我。迷你裙从社会学意义上，可以说是从一种造型、一种审美向一种生活观念的转变。

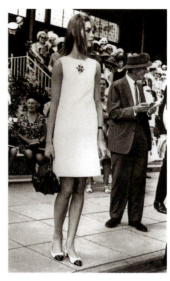

图 4-36　范思哲服装设计 2　　　　　　　　　图 4-37　迷你裙

褶皱系列服装 1、2、3　三宅一生　日本

在当今国际服装设计界，提到褶皱，人们自然会想到三宅一生。虽然不能说三宅一生是褶皱的始作俑者，但是他的褶皱肯定是最为独特和最具成就的（见图 4-38 至图 4-40）。

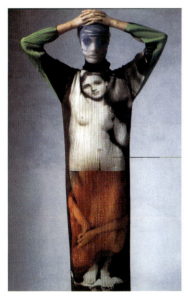
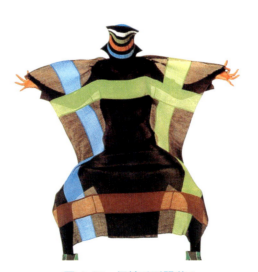

图 4-38　褶皱系列服装 1　　　　　图 4-39　褶皱系列服装 2　　　　　图 4-40　褶皱系列服装 3

三宅一生多年来对褶皱情有独钟，特别重视布料所传达的信息，不断进行其素材的实验与开发。20 世纪 80 年代初春夏面料的褶皱处理和 20 世纪 90 年代初推出的立体派褶皱系列，大量的压缩、弯曲、褶痕处理使衣物呈现出前所未有的千姿百态。

三宅一生的设计贯穿着东方自然主义和人性的思考，认为人们需要的是随时都可以穿的、易保管的、轻松舒适的服装，而不是整天要保养、常送干洗店的服装。因此他设计的褶皱方案是永久性的，不会变形，面料可以随意一卷，捆绑成一团，不用干洗熨烫，要穿的时候打开，依然是平整如故。这些褶皱服装平放的时候，就像一件雕塑品一样，呈现出立体几何图案，穿在身上又符合身体曲线和运动的韵律，同时伴随肢体动作，衣服也随之呈现出动态的褶皱，神秘而具有动感。

巴黎地铁入口设计　赫克多·吉马德　法国

巴黎地铁入口设计（见图4-41）是法国新艺术运动时期最具影响力的设计之一。新艺术运动是19世纪末、20世纪初在欧洲产生并发展的一场装饰艺术运动，波及十几个国家，在建筑、家具、产品、服装、首饰、招贴等领域成就广泛。新艺术运动最典型的纹样都是从自然草木中抽象出来的，多是蜿蜒交织的曲线和流动的有机形态，这在巴黎地铁入口设计中也是如此。法国新艺术的代表人物赫克多·吉马德20世纪初受巴黎市政府委托，一共设计了140多个不同的地铁入口，其中一部分遗留下来已经成为当今巴黎一景。这些设计赋予了新艺术最有名的戏称——"地铁风格"，所有地铁入口采用了当时热衷的铸铁工艺，金属栏杆、灯柱和护柱都模仿植物的形状，全都采用了起伏卷曲的植物纹样，顶棚还有意处理成动物纹样，如有意处理成海贝的造型，具有很典雅的新艺术特征。

图4-41　巴黎地铁入口设计

电风扇、电水壶　彼得·贝伦斯　德国

彼得·贝伦斯是德国现代设计的奠基人，被视为"德国现代设计之父"。他在受聘担任德国通用电器公司AEG的艺术顾问期间，设计了大量的功能化的工业产品。他的设计均采用简单的几何形式，朴素而实用，并且正确体现了产品的功能、加工工艺和材料。从他1908年设计的电风扇（见图4-42）和1909年设计的电水壶（见图4-43）上看不到任何的矫饰与牵强，使机器产品以自己的审美语言来表达自我，而不再借助传统的装饰风格。在设计中贝伦斯十分注意运用逻辑分析和系统协调的方法去解决问题，重视产品标准化部件设计，已具有初步的现代大工业设计观念。其电风扇的造型为后来电风扇的基本样式。其电水壶以标准零件为基础，采用这些零件可以灵活装配成几十种水壶，并有不同材料、不同表面处理和不同尺寸的多种方案选择，同时他还考虑了当时消费者留恋传统手工技艺的心理，把电水壶的表面处理成手工锻打的痕迹，更是增添了一种肌理之美。历经一百年，他设计的电水壶仍然是那么时尚和美观。

图4-42　电风扇

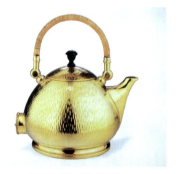

图4-43　电水壶

PH灯　保尔·汉宁森　丹麦

丹麦设计师保尔·汉宁森是世界上早期灯光设计师之一，是灯光设计领域的先行者。汉宁森的成名作是他于1924年设计的PH灯具，该设计在1925年巴黎国际博览会上获得金奖，后来他还设计了适用于不同环境的系列PH灯具（见图4-44）。

PH灯具可谓是科技与艺术的完美结合。从科学的角度，该设计使光线通过层累的灯罩形成了柔和均匀的效果，并对白炽灯光谱进行了有益的补偿，创造出更适宜的光色。而且，灯罩的阻隔在客观上避免了光源眩光对眼睛的刺激，经过分散的光源缓解了与黑暗背景的过度反差，更有利于视觉的舒适。另一方面，灯罩优美典雅的造型设计，

如绽放的松果，其流畅飘逸的线条、错综而简洁的变化、柔和而丰富的光色使整个设计洋溢着浓郁的艺术气息。同时，其造型设计适合于用经济的材料来满足必要的功能，从而使它有利于进行大批量的工业化生产。

PH 灯具不仅具有极高的美学价值，而且源自于科学的照明原理，因而使用效果非常好。

贝尔 300 型电话机　亨利·德雷夫斯　美国

亨利·德雷夫斯一生都与贝尔电话公司有密切的关系，是影响现代电话设计的最重要设计师。德雷夫斯 1930 年代开始与贝尔公司合作，他坚持"从内到外"的设计原则，主张设计工业产品首先应该考虑的是高度舒适的功能性，仅凭臆想的外观设计是行不通的。

1937 年，德雷夫斯提出了从功能出发，听筒与话筒合一的设计，被贝尔公司采用，由此奠定了现代电话机的造型基础。他设计的 300 型电话机（见图 4-45），首次把过去分为两部分、体积很大的电话机缩小为一个整体，听筒和话筒也合二为一。德雷夫斯最早把人体工程学系统运用在电话机的设计过程中，机身的设计十分简练流畅，只保留了必要的功能部件。外观的简洁，方便了清洁和维修，并减少了损坏的可能性。所以，这一款设计获得了很大的成功，在不少国家作为标准的机型使用了数十年。到 50 年代，作为贝尔公司设计顾问的德雷夫斯，已经设计出 100 余种电话机。

索尼随身听　索尼设计中心　日本

在日本的企业设计中，索尼公司成就斐然，成了日本现代工业设计的典型代表而享誉国际设计界。索尼公司不随大流、坚持独创的设计原则，同时将这种精神与精致、细腻的日本文化紧密地结合在一起，所以不仅使索尼公司始终领导世界电子、家电行业的潮流，而且其设计的成功也引发了其他公司的竞相仿效。

索尼的设计不是着眼于通过设计为产品增添附加价值，而是将设计与技术、科研的突破结合起来，用全新的产品来创造市场，引导消费，即不是被动地去适应市场。索尼的设计强调简练，其产品不但在体量上要尽量小型化，而且在外观上也尽可能减少无谓的细节。1979 年开始生产的"随身听"录音机（见图 4-46）就是这一设计政策的典型。尽管当时有人认为这一全新的听音乐的方式会损伤听力，并诱发交通事故。但其所创造的新的生活方式，自由而惬意，立即受到了音乐爱好者和年轻人的喜爱，由此风靡全球，取得了极大的成功。

带小鸟的自鸣水壶　迈克尔·格雷夫斯　美国

迈克尔·格雷夫斯是奠定后现代主义建筑设计的重要人物之一，同时也是一位工业设计大师。他为意大利阿勒西公司设计了一系列具有后现代风格特征的生活用具。其中 1985 年设计的带小鸟的自鸣水壶（见图 4-47），实用美观，获得了巨大的成功，被认为是一件经典的后现代主义作品。

这把水壶具有一个最突出的特征——在壶嘴处有一个红色的初出茅庐

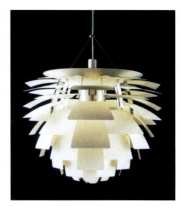

图 4-44　PH 灯

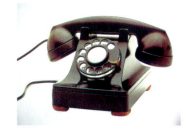

图 4-45　贝尔 300 型电话机

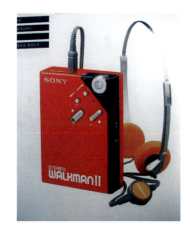

图 4-46　索尼随身听 1979 年

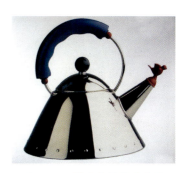

图 4-47　带小鸟的自鸣水壶

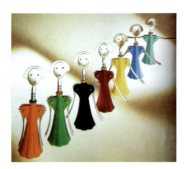

图 4-48 "安娜"开瓶器

图 4-49 "绿色"设计（沙巴电视机）

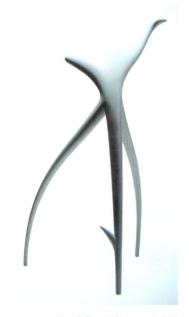

图 4-50 "绿色"设计（WW 座凳）

图 4-51 苹果 iMac 计算机 1

的小鸟形象，当壶里的水烧开时，小鸟会发出口哨声，它也诙谐地提醒人们，生活中再平常不过的物品也是可以充满惊喜的。格雷夫斯的设计，仔细观察了人的行为过程，水壶的护垫把手前高后低，非常省力的就可以把水全部倒空，蓝色的拱形垫完全吻合人手的结构，能够保护手不被金属把的热量烫伤；它的底部很宽，这样能够使水迅速烧开，上面的壶口也很宽，便于清洗。总体设计体现了实用与美观及人的情感需求的统一。

"安娜"开瓶器　亚历山大罗·蒙蒂尼　意大利

亚历山大罗·蒙蒂尼曾任意大利著名设计杂志的总编辑，他的设计感性、多彩，童趣幽默，突破常规，展现一种新的生命活力。其中最著名的"安娜"开瓶器（见图 4-48），将开瓶器拟人化，甚至每季都要换新装，活泼而充满情趣。

"安娜"的金属表面上了一层特氟隆涂料，可以防止打滑。据说"安娜"1994 年由意大利阿勒西公司一推出，旋即成为畅销排行榜冠军，是最受欢迎的新婚和情人节礼物。后来，蒙蒂尼又推出"安娜兄弟"系列设计，进而形成了一个庞大的"安娜"家族。

阿勒西公司负责人说："设计从来都不应该是因袭守旧或者根本不能鼓舞人心的，相反它应该能为工业带来创造性的发展。一项设计是否优秀，不能仅以技术、功能和市场来评价，一项真正的设计必须有一种感觉上的漂移，它必须能转换情感，唤醒记忆，让人尖叫，充满反叛……它必须要非常感性，以至于让人们感觉好像过着一种只属于自己的、独一无二的生活，换句或说，它必须是充满诗意的。"蒙蒂尼设计的"安娜"开瓶器正是如此。

"绿色"设计　菲利普·斯塔克　法国

绿色设计探索工业设计与人类可持续的发展，着眼于人与自然的生态平衡关系，在设计过程中充分考虑环境效益。20 世纪 90 年代以来的绿色设计，以使用再生材料、减少材料和能源消耗、减少有害物质的排放作为产品设计、制造、使用到回收利用的重要内容。法国著名设计师菲利普·斯塔克设计的电器产品（见图 4-49）、家具（见图 4-50）、室内环境等，都从绿色的生态设计观出发，合理利用可回收再生的材料，同时追求一种"少就是多"的简约设计风格。1994 年，斯塔克为沙巴法国公司设计的电视机，其机壳就是采用可回收利用的高密度纤维材料，从而为家用电器创造了一种别样的"绿色"新体验。

苹果 iMac 计算机 1、2　乔纳森·伊维　美国

1998 年 5 月 31 日，美国苹果公司推出了晶莹剔透的 iMac 计算机（见图 4-51 和图 4-52），再次在计算机设计方面掀起了革命性的浪潮，

成了全球瞩目的焦点。iMac秉承苹果计算机人性化设计的宗旨，采用一体化的整体结构和预装软件，插上电源和电话线即可上网使用，大大方便了用户。从外形上看，iMac计算机采用了半透明塑料机壳，造型雅致而又略带童趣，色彩则采用了诱人的糖果色，一扫先前个人计算机严谨的造型和灰褐色调的传统，似太空时代的产物，加上发光的鼠标，高技术、高情趣在这里得到了完美的体现。糖果般可爱诱人的iMac具有极强的感情色彩和表现特征，它完全改变了人们对计算机笨拙、冰冷的印象。大面积使用弧面造型，圆润柔美的身躯，多变的色彩组合，均展现了苹果卓越的工业设计，将苹果计算机的精髓提升到了新的高度。

图4-52　苹果iMac计算机2

iMac计算机设计的灵魂是苹果公司工业设计部主任乔纳森·伊维，在谈到iMac计算机的设计时，他说："我想让iMac计算机是这样一种设计，用户不会害怕它，即使他们并不知道iMac计算机是如何工作的。我寻求那种没有技术理解也能使人亲近的元素，能与人们过去的记忆产生共鸣的元素。"iMac计算机做到了这一点。

高直椅子　查尔斯·麦金托什　英国

新艺术运动时期英国建筑师和设计师查尔斯·麦金托什的设计更接近现代主义的特点，主张直线和方格的运用，简单的几何造型，采用黑色和白色为基本色彩，他的探索为机械化、批量化、工业化的形式奠定了可能的基础，这也预示着机器美学的出现和到来。麦金托什一生中设计了大量家具、餐具和其他家用产品，都具有高直的风格，他设计的著名的椅子有的靠背高达140厘米（见图4-53），形状像一把木梯，放置在室内或者墙边，可以造成室内或墙面分割的效果，不失一种独特的美感。虽然形式古怪，但夸张地宣扬了他崇尚几何形态的主张。

瓦西里椅　马歇尔·布鲁尔　德国

瓦西里椅（见图4-54）曾被称作为20世纪椅子的象征，在现代家具设计史上具有重要的意义。它的设计者是马歇尔·布鲁尔。布鲁尔曾是包豪斯迪索时期的家具设计教师。他从他的"阿德勒"牌自行车的车把上得到启发，从而萌发了用钢管制作家具的设想，1925年设计了第一把钢管椅子——瓦西里椅。这也是为了纪念他的老师，著名的抽象派画家瓦西里·康定斯基。瓦西里椅造型轻巧优美，结构单纯简洁，具有很优良的功能，这种新的家具形式很快风行世界，从而开创了钢管家具新时代。

布鲁尔突破性地将传统的平板座椅换成了悬垂的、有支撑能力的带子，使坐在椅子上的人感觉更舒适，椅子的重量也减轻了许多。这

图4-53　高直椅子

图4-54　瓦西里椅

把优雅的座椅蕴含的设计理念远远领先于设计师所在的时代,直至今日,它的简约与轻巧仍令人惊叹。

布鲁尔采用钢管和皮革或者纺织品结合,还设计出大量功能良好、造型现代化的新家具,包括椅子、桌子、茶几等,得到世界广泛的欢迎。布鲁尔信奉工业化大生产,他设计的标准化的家具为现代大批量的工业化的家具生产制造奠定了基础。

巴塞罗那椅1、2　米斯·凡·德洛　德国

1929年,米斯·凡·德洛主持设计了巴塞罗那世界博览会的德国馆,这座建筑物本身和他为其度身定制的巴塞罗那椅(见图4-55和图4-56)成了现代建筑和设计的里程碑。其流畅的建筑内部空间,优雅而单纯的家具,由此奠定了米斯作为现代主义设计大师的地位。

同著名的德国馆相协调,这件体量较大的椅子明确显示出高贵而庄重的身份。这件椅子由不锈钢和皮革制成,简约而时尚,椅子的靠背与坐面的钢构架成弧形交叉,自然而优雅地构成了椅子的足部,显示了设计师的独到与创新之处。靠背与坐面可以放置长方形皮垫,从而形成不同材质、肌理的对比,丰富了视觉的美感。

巴塞罗那椅具有典型的现代主义设计的特点,功能突出,它为现代公共用椅提供了一个新样本。

中国椅、孔雀椅　汉斯·维格纳　丹麦

汉斯·维格纳是丹麦乃至世界上20世纪最伟大的家具设计师之一。他的设计体现了一以贯之的斯堪的纳维亚风格,将德国严谨的功能主义与本土手工艺传统中的人文主义融汇在一起,朴素而有机的形态以及自然的色彩和质感在国际上大受欢迎。

维格纳对家具的材料、质感、结构和工艺有深入的研究和理解。他的设计极少有生硬的棱角,转角处一般都处理成圆润的曲线,给人以亲近之感。他从1945年起设计的系列"中国椅"吸取了明式家具的一些艺术特征。这款"中国椅"(见图4-57)在造型与空间形态上,对明式圈椅基本上未作改动。选材上以天然木材为主,以木材自身的纹理作为椅子的主要装饰。整体上线条流畅优美,给人以典雅、自然、空灵的感受,符合明式家具的基本艺术特征。维格纳对明式圈椅的改造主要表现于装饰的精简——牙条、靠背上的雕刻被完全舍弃了,表现出现代工业产品的简约性。在座面上增设椅垫,增加柔软度和透气性,令使用者更加舒适。椅腿造型上粗下细,气势上不如明式圈椅庄严浑厚,但增加了轻松活泼的趣味,传达出现代生活的气息。孔雀椅如图4-58所示。

图4-55　巴塞罗那椅1

图4-56　巴塞罗那椅2

球椅　艾洛·阿尼奥

20世纪60年代是不折不扣的太空年代,各国纷纷发展太空科技,美、苏的太空竞赛为人们带来许多浪漫的太空想象。艾洛·阿尼奥的"球椅"(见图4-59)类似于宇宙飞船的座椅,是一件特别具有太空意义的设计,它曾多次出现在各个时期的科幻电影或者时尚影视剧中。

20世纪60年代塑料和玻璃纤维为设计师提供了更广阔的创作空间,他们可以更加自由地去设计造型和

色彩。这款球体座椅有着最为简单而生动的造型——球形，球体被切掉的部分被设计为底座，完全打破传统椅子的形状。白色的球体用玻璃纤维制成，非常结实，底座是钢制的，牢固而稳定。座椅里面用柔软的纺织品和软垫包围，可以有多种颜色任意挑选。球椅好像是"房间里的房间"，介于家具和建筑之间，它为人们提供了一个相对私密的空间。人坐进去，就仿佛进入另外一个世界，能迅速拥有安静、舒适的环境，球椅底部有轴，能够360°旋转，坐在里面的人向外看，眼前的风景会随着转动而改变，生动而有趣。

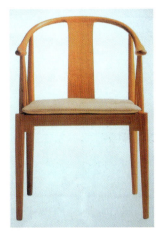 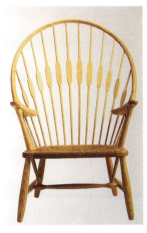 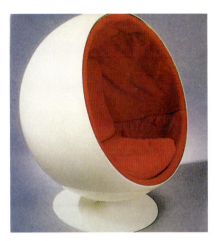

图 4-57　中国椅　　　　　　图 4-58　孔雀椅 1947 年　　　　　　图 4-59　球椅

圆形坐垫大沙发　米勒公司　美国

由多达 38 个圆垫组成的这款沙发（见图 4-60）由美国著名的家具制造商米勒公司于 1955 年左右生产。它色彩热烈，特别引人注目，它的大块头比较适合于公共用椅。这款沙发将一块块圆垫安在镀铬的钢管架上，时尚而简约。圆形的乳胶泡沫塑料垫用易清洁的乙烯面料包起来，比真皮沙发要廉价，拆换各个圆垫也比较容易。靠背和坐垫的色彩经过了巧妙的设计，避免了视点停滞在某一个点上，从而具有了某种动感。

纽约的日落沙发　基塔诺·佩西　美国

纽约的日落沙发（见图 4-61）是纽约现代博物馆永久性收藏品。这一组沙发的创意特别巧妙，其颜色和布料的选择将其构思表现得淋漓尽致。佩西的灵感来自纽约曼哈顿地区现代主义建筑群的启发，它是设计师丰富想象力的产物，具有戏剧般的效果。这种设计表面上看起来好像是一种简单的借用，或者是奇思怪想的任意组合，但实际上十分注重沙发的功能性，也结合了感性的艺术表达。沙发以复合板为框架，以泡沫聚氨酯衬垫，外包带有凹凸图案的浅色织物，让人觉得像摩天大楼的窗户和墙面，靠背设计成西下的落日，整组沙发气势磅礴，颇具震撼力和视觉张力。

图 4-60　圆形坐垫大沙发　　　　　　图 4-61　纽约的日落沙发

机器人博古架　埃特·索特萨斯　意大利

埃特·索特萨斯一直以来就是意大利大明星式的设计师,在国际上具有广泛的影响。1980年12月,索特萨斯和7名设计师组成一个激进设计组织——"孟菲斯"设计集团。

"孟菲斯"反对一切固有观念,"孟菲斯"努力使设计成为某一文化系统的隐喻或符号,尽力去表现各种富于个性的文化内涵,从天真滑稽直到怪诞、离奇等不同情趣。他们的设计作品有一种玩世不恭的气息,以高度娱乐、戏谑、玩笑、俗艳的方法,达到与现代主义等正统设计完全不同的效果。在色彩上常常故意打破配色规律,喜欢用一些明快、风趣、彩度高的明亮色调,特别是粉红、粉绿等艳俗的色彩。

索特萨斯1981年设计的博古架(见图4-62)是"孟菲斯"设计的典型。它色彩艳丽,造型古怪,看上去像一个机器人。

图4-62　机器人博古架

甲壳虫汽车、大众甲壳虫汽车广告　费迪南德·波尔舍　德国

大众甲壳虫系列(见图4-63和图4-64)是全世界最为成功的汽车设计之一,它在商业市场上获得了极大的成功,迄今销量高达2000多万辆,被誉为最具世界影响力的20世纪汽车之一。

图4-63　甲壳虫汽车

图4-64　大众甲壳虫汽车广告

图4-65　"黄蜂"摩托车

费迪南德·波尔舍对汽车发动机、底盘样式、独立悬挂系统、摩擦减震器进行了一系列的改进和创新,在1936—1937年间完成了这项被众多德国汽车工程师认为是"根本不可能完成"的设计。波尔舍不仅是甲壳虫之父,也是流线型汽车设计的创始者。波尔舍改变了传统的船型设计,将汽车设计带入了流线型设计的时代。在空气动力学与汽车造型的关系研究上深有造诣的波尔舍,最早把美学观念带进汽车设计之中,采取简洁的流线型风格,赋予了这款车有机的形态,线条清晰流畅,外形酷似甲壳虫,一经推出就大受欢迎。

"黄蜂"摩托车　达斯卡尼奥　意大利

意大利比亚乔集团是欧洲最大的摩托车制造商,它售出的1000多万辆由天才设计师达斯卡尼奥设计的"黄蜂"摩托车(见图4-65),已成为

意大利人生活中不可缺少的组成部分。

1946年，直升飞机机师达斯卡尼奥在设计时，采用了30年代中期飞机机身的单板外壳结构，把它称为Vespa是因为它腰细和运用了空气动力原理，恰如同名意大利语"黄蜂"。它采用标准的银灰色，它的形状简练大方，隐藏的马达，小小的轮子被盖住一半，前挡泥板的顶上是车灯，后挡泥板圆润流畅。作为一种轻便交通工具，年轻人立即把它作为身份的象征，他们自由快活地骑在它的坐鞍上穿行于大街小巷。

1953年电影《罗马假日》更使它闻名全球，片中，派克扮演的小伙子骑一辆Vespa遍游罗马，后面坐着赫本扮演的秀色可餐的公主（见图4-66）。它迅速获得成功。至今，它还在生产，因为它是人们偶像的一部分。

图4-66 电影《罗马假日》里的"黄蜂"摩托车

卡迪拉克"艾尔多拉多"型汽车　哈利·厄尔　美国

哈利·厄尔是美国商业性设计的代表人物，也是世界上第一个专职汽车设计师。20世纪50年代，为满足商业需要而采用的样式主义设计策略在汽车设计领域表现得最为突出，汽车的样式设计不断更新。通用汽车公司总裁斯隆和设计师厄尔为了不断促进汽车销售，获取更大经济效益，在其汽车设计中有意识地推行一种制度：在设计新的汽车式样时，必须有计划地考虑以后几年间不断更换部分设计，造成有计划的"式样"老化过程，即"计划废止制"。

厄尔最具表现力的是模仿喷气式飞机的局部造型，为汽车加上长而高大的尾鳍。他运用大量镀铬部件（如车标、线饰、灯具、反光镜等）作为装饰，流线型的车型，外形夸张、华丽而花哨，体现了喷气时代人的流动和速度感。他的通用卡迪拉克"艾尔多拉多"型系列汽车设计（见图4-67），通过风格和款式的变幻，不断进行形式上的游戏，刺激和满足了20世纪50年代美国汽车消费者求新求异的心理。

图4-67 卡迪拉克"艾尔多拉多"型汽车

法拉利跑车1、2　意大利

法拉利是世界上最闻名的赛车和运动跑车的生产厂家。创始人是世界著名赛车手恩佐·法拉利。作为世

界上唯一一家始终将F1技术应用到新车上的公司,法拉利制造了现今最好的高性能公路跑车,因而倍感自豪。

法拉利跑车经意大利著名汽车设计公司平尼法尼亚的精湛设计,始终展现出优雅姿态、卓越性能、尖端科技和火热激情的非凡融和(见图4-68和图4-69)。它的每一个细节都焕发出速度和豪华气息,体现出意大利汽车文化独有的浪漫与激情的特征。

图4-68 法拉利跑车1

图4-69 法拉利跑车2

平尼法尼亚的强项是设计名贵的跑车,以跑车为主的业务性质使他们每每推出新作品都能成为潮流的指标,这一点使其在设计界确立了很高的地位。1951年巴提斯塔·平尼法尼亚第一次遭遇恩佐·法拉利,从此平尼法尼亚与法拉利开始了良好的合作。迄今,平尼法尼亚为法拉利开发设计的汽车超过80款,各个车款都创新并制定了新的标准,傲视同类、无以匹敌。

>> **学习目的**

了解现代设计的原则,并能运用所学知识赏析现代设计作品。

>> **思考与练习**

介绍并分析两件优秀的现代设计作品。

Yishu yu Sheji Shangxi

第五章

摄影赏析

第一节 摄影艺术概述

"摄影术"的发明无疑是现代文明伟大的成就。这一伟大的发明让人类的社会进入了一个全新的时代。它被直接用于天文、生物、信息传播、军事和艺术领域，建立了一个以影像媒介为基础的科研系统和大众视觉文化。如今，摄影在人们的生活中无处不在。

从17世纪开始，人们就尝试用各种光学、化学的方式将影像加以固定。直到1837年，法国画家路易斯·达盖尔发明了一套完整的方法——"达盖尔铜板摄影术"，使一张照片的曝光时间从8小时一下减少到30分钟左右，这一技术彻底改进了摄影技术，推动了实用摄影的发展。1839年8月19日，达盖尔在法国科学院与艺术学院正式公布了他的发明，这一天被世界公认为摄影术的诞生日。在"达盖尔铜板摄影术"公布之后，摄影技术迅速在世界各地流传开来。在科学技术的推动下，在此后的一百多年里，摄影艺术获得了巨大的发展。

一、摄影艺术的分类

不同类型的摄影作品所承载的功能不同，用同样的审美标准去评判，是不合理的。如果不清楚摄影作品的类型，人们往往很难给出一个合理的评价，也很难全面地认识它们所具有的艺术和美学价值。

一般而言，最容易理解的是按摄影题材进行分类。

1．新闻摄影

新闻摄影的主要作用就是以图片的形式进行新闻报道。最初，新闻摄影图片出现在报纸上只是作为装饰，起到美化版面的作用。20世纪初，随着人们对摄影的认识逐步加深，新闻摄影图片开始作为文字的佐证出现在各大报刊上。如今随着"读图时代"的到来，增加新闻摄影图片成为提升报纸竞争力、吸引读者购买的重要手段。

新闻摄影的真实性是新闻摄影的主要特性之一，但随着科技的发展，新闻图片造假事件频频发生，所以新闻摄影作品除了能反映拍摄者的技术水平，也关系到作者的道德感和责任心。

2．人文纪实

纪实性是摄影的基本特征之一，日常生活中我们接触的大量摄影作品，都是以纪实性作为主要特征、主要功能的（见图5-1）。而经常提到的纪实摄影其实应当称之为人文纪实摄影，指的是那种反映人类生存环境的摄影。它倾向于对社会环境进行较深入的研究，做出自己的评论，表达作者对社会的态度。因此，最早从事人文纪实摄影的都是一些对社会现状不满的社会学家。纪实摄影表现摄影家对环境的关注、对生命的尊重、对人性的追求。纪实摄影家用手中的相机记录着被人们忽视的事实，往往能借着影像的力量，使摄影成为参与改造社会的工具。

3．艺术人像

人像是摄影技术发明初期的主要拍摄题材。如今艺术人像依然是摄影中最重要的领域之一，也是最能体现摄影师艺术境界的摄影门类之一。一幅优秀的人像作品必须能够反映出被摄对象的性格和风度，揭示出其内在的精神世界（见图5-2）。人是社会发展的决定性因素，社会所发生的一切变化最终都要在人身上得到具体的体现。因此在摄影史上，大多数被称为经典的人像摄影作品都记录了人物的内心世界以及与其所处时代的关系。

4．商业广告摄影

商业广告摄影是兼具艺术欣赏性与实用性的摄影艺术门类。商业广告摄影既不同于新闻摄影，也不同于艺术摄影，它的最终目的既不是以审美为主，也不是反映摄影者的个人情感和思想，其最终目的是以传播商品信息和广告意念，迎合消费者需求，达到促销的目的，具有明显的功利性。在表现手法上，商业广告摄影比一般的艺术摄影更加需要丰富的技术和技巧，这种技术和技巧是建立在如实地表现商品美感的基础上，因为商品的美感直接来自于商品本身的功能。如实地反映出商品的美，在某种程度上也同时体现了商品的品质和功能（见图5-3）。反过来，广告摄影要求技术和技巧的运用是尽善尽美的，因为画面上的任何微小的疏忽和失误都可能使顾客联想到商品的质量，使顾客对商品产生不信任感，从而影响商品的销售。

图5-1　小手　　　　　　　　　　图5-2　人像　　　　　　　图5-3　化妆品广告

（英国记者麦克威尔斯摄于乌干达）1980年

5．风光摄影

风光摄影的题材非常广泛，名山大川、名胜古迹、各类建筑等自然景观和人文景观都是其表现对象。对摄影师来说，风光摄影不仅可以寄托思想、表达自己的审美情趣，而且起到了延伸人类视觉的作用，把那些不常见的景观展现在人们面前。

东西方的文化差异，在早期风光摄影上有着较为明显的体现：东方重写意，西方重写实。东方的写意，源自于水墨山水画对中国艺术家的熏陶，而西方的写实则是因为他们强调的是摄影的纪实性。因此读者在郎静山的摄影中看不到亚当斯的气势和恢宏，但山川、薄雾、孤舟及画面上的印章或题词等意象所组成的空灵画面，却把中国的传统文化表现得淋漓尽致。

6．生态摄影

生态摄影又称"野外摄影"。彩色摄影技术的日益完善，极大地推动了生态摄影的发展。与此同时，生

态保护是全球性的重要课题，生态摄影也因此有了重大而积极的现实意义。生态摄影的拍摄对象大多数是动物和植物，其中野生动物是拍摄难度最大的题材之一。除了器材和技术的运用，生态摄影还要求摄影师对即将拍摄的各种动植物作深入的调查和研究，只有这样才能把握最佳的拍摄时间和拍摄角度。为了做到这一点，摄影师必须事先熟读有关资料，并亲临野外现场，进行反复的观察。这些都要求摄影师具有强健的体魄和坚忍不拔的意志。可以说，每一张妙趣横生、鲜艳逼真的生态摄影照片都凝聚着摄影师的艰辛付出，都包含着极大的风险。

7. 实用摄影

实用摄影是从摄影纪实特征所引申出来的摄影艺术门类，在医学、天文学、军事、物理学、社会学调查等诸多领域都有它的存在。摄影技术发明初期，有两个主要的功能：一是室内人像的拍摄，二是公共影像的记录。公共影像记录就属于实用摄影，政府、机构或个人利用摄影技术来记录社会风貌、建设成果等，并将其作为史料留存。1851年，法国政府就成立了"历史纪念物委员会"，聘请五位摄影师为委员会工作，主要负责拍摄法国各地的历史文化遗存。

在实用摄影中，特殊的摄影器材是顺利完成摄影任务的重要保障，一般的135相机和普通的镜头是无法完成这样的特殊拍摄任务的。物理学中最常见的高速摄影就需要用到无快门照相机进行拍摄，因为机械快门的速度终归是有限的，而部分光电快门则可以产生接近纳秒的曝光。不登大雅之堂的建筑如图5-4所示。

图5-4　不登大雅之堂的建筑（马维尔）1875年

二、摄影的艺术特征

摄影的艺术特征具体说来主要有三点：现场性、瞬间性和逼真性。

1. 现场性

摄影的现场性是它区别于其他艺术门类的重要特征。绘画、雕塑等造型艺术的创作虽然也必须对生活中的实体对象进行观察、临摹，也需要特定的视角来描绘、造型，但在具体创作时，是可以离开被表现对象，在艺术家自己的工作室或者在离描绘对象很远的地方进行，不必一定与被表现的对象处在同一空间里，创作艺术形象有较大的空间自由。摄影艺术则不同，它的镜头必须对准所拍摄的对象，它依赖于现实生活提供的真实空间。

2. 瞬间性

一幅摄影作品的画面，只能利用快门开合的一瞬间来记录。绘画和雕塑表现的虽然也是对象某一瞬间的形象，但它们的创作过程却不是瞬间的。一幅画可以画上几天、几个月；一座雕塑可以刻上一年半载。摄影艺术的瞬间性，不但体现在画面上，而且体现在创作中。错过了时机，抓不住瞬间，形象就会改变，甚至一去不复返，只能成为永远的遗憾。有些重大的富有历史意义的事件，在历史长河中犹如闪电一般，如果不立即在现场拍摄，将永远难以填补这一空白。其他艺术可以在事件发生之后追述，唯独摄影艺术，事件过后再也无能为力，无论怎样高明的摄影家也只能感到遗憾了。世界上没有完全相同的两片树叶。世界上也没有两个不同时间里完全相同的事件，瞬间在摄影艺术创作中具有非常重要的意义。

3. 逼真性

摄影艺术的表达主要依赖于视觉语言，这种视觉语言是直观的、生动的，与文字相比，摄影艺术的视觉

语言还具有一个优势，它能超越地域的界限，为不同民族、不同国家的观看者所理解。任何艺术形式都靠形象来描绘，也就是有其自身的艺术语言，艺术家们创造性地运用这些语言再现出了层出不穷的、令人赏心悦目或荡气回肠的艺术形象。摄影的独特的艺术形式和它系统独立的标准是用照相机来表达的，靠照相手段反映现实生活的具体可视形象，这就是摄影艺术的特长和优势，是其他艺术形式所不能比拟和无法替代的。摄影艺术表现现实生活的形象，具有直接、具体、真实、鲜明、生动的特征，使人从照片的画面中得到认识、教育和感染，产生激励奋发之情和进取之力，这也是摄影艺术在现实生活中的社会功力。

三、摄影艺术作品的赏读方式

摄影艺术作为一种无国界的视觉语言，传递的信息量大、快捷，但和文字相比，图片表意的准确性略逊一筹。所以一般的摄影艺术作品，都会标注作品标题、作者姓名和创作时间，有的还会附带文字说明。在解读作品的时候，可以凭借这些信息进行相应背景知识的搜索，帮助理解画面的含义、作者的艺术风格以及作者同时期的其他创作经历。这些内容都有助于读懂一幅摄影作品。

人与人之间的个体差异导致了人们的欣赏水平有所不同，但作为读者，还是应该有一个广泛适用的审美标准，概括起来为外在的美和内在的美，也就是形式美和内容美。在摄影艺术作品中，外在美可以通过构图方案、拍摄角度、光线处理、色彩控制来表现；而内在美则体现在摄影师的拍摄意图和作品选材上。当摄影家发现美以后，恰到好处地运用一些基本形式，将发现的美表现出来，才是最重要的。

1．构图及拍摄角度

绘画中的构图是作者刻意安排的，而大多数摄影作品是凭借"选取"来进行构图的。摄影之美在于真实，但真实的生活中往往没有那么多完美的构图，这时就需要拍摄者适当调整拍摄角度，在保证图片真实性的基础上拍出能在画面上产生强烈视觉冲击力的作品来。这里要说明的是，在商业摄影中，因为没有太强时间的限制，安排构图成为最常见的方式。

过去的摄影构图大多数是延续绘画的构图方式，而今在摄影构图中最常见的就是"开放式"构图了。与传统的"封闭式"构图不同，"开放式"构图，不再把画面框架看成与外界没有联系的界线。画面构图注重与画外空间的联系。造成一个除了实空间（可视画面）以外，还存在着一个不可视的虚空间，即由观众想象而存在的画外空间。在这类作品当中，画面主体不一定放在画的中心，画面形象也不完整，以此强调画外空间的存在，以及和画外空间的有机联系。

对于构图的选择，最重要的标准就是能够合理、有效地表达作者的意图，而对于角度的选择则要看能够达到作者预想的构图要求，最合适的就是最好的。

2．光线

摄影的魅力来源于光线所形成的魅力。没有光，就没有摄影。光线在摄影作品中的主要作用一是造型，二是美化。不同的光线能够勾勒出被摄对象的轮廓形状，同时也能强调和美化被摄对象，营造画面的艺术氛围。

由于不同的光线造型效果有所不同，因此摄影师在拍摄时要根据不同的表达需求进行选择，光线选择的准确与否也是判断摄影作品优劣的重要标准。一位优秀的摄影师，除了能够自如地运用光线进行创作，还要能够因地制宜，利用现场的各种光源进行创造性的发挥，烘托画面的氛围。

3．色彩

与其他视觉艺术形式一样，色彩是彩色摄影中一个重要的因素。现实世界色彩缤纷，所以在彩色摄影中首先要做到的是对色彩的控制。在实际创作中要善于结合摄影在色彩表现上的特点，如取景、用光和曝光等方面对色彩表达的影响。

在没有色彩的黑白摄影中，影调就成为表现画面的重要组成部分。影调是指作品画面中通过明暗的布局与比例所表现出来的基本调子。画面中有大面积浅灰、白色以及亮度等级偏高的色彩，称之为高调；反之，如果画面中色调浓重，大部分是深暗色调，则称之为低调；而中间调处于两者之间，显得比较平淡。拍摄时常用侧光或逆光，适合表现以黑色为基调的题材。

4．立意、选材

作为摄影作品的内在美，其价值与拍摄者的人生观、价值观有着直接的关系。

理解拍摄者表达的内容是欣赏一幅作品时要做的第一件事情。在具体的分析过程中，也是根据作品的立意来确定作品的思想深度和人文立场，并以此来推断它存在的价值与社会效应。

选材则直接体现了拍摄者对相关立意的理解和认识。对于同样一个主题，选材的不同会直接导致作品立意深度的差异，进一步影响到该作品的社会效应，因此在分析作品时，其立意和选材是除了技术指标之外不可忽视的前提条件。

当然摄影艺术的美，在不同题材、体裁的作品中，有不同形态的表现，特别是那些处于交叉部分的摄影门类，如广告摄影。广告摄影的主要功能是据实反映产品的外观、特性等，使消费者在没有看到实物的时候就对产品有一个直观的印象；与此同时，广告摄影又需要一些虚构来美化产品，在这种情况下，适度原则就成为判断广告摄影作品是否成功的标尺。一幅广告作品拍得再美，如果以损失了产品的外形特点为代价，或者误导了消费者，就不能说这幅作品是成功的。

第二节　摄影名作赏析

《流浪的母亲》　多萝西亚·兰格　1936年

《流浪的母亲》是纪实女摄影家多萝西娅·兰格1936年3月在加利福尼亚拍摄的一组照片中最为著名的一张。兰格对现实十分敏感，并有很强的造型能力，常常能拍出与众不同的佳作。《流浪的母亲》（见图5-5）反映了20世纪30年代中期美国一场严重干旱中农民的悲惨生活。从孩子的年龄可以推断出母亲的年龄不超过35岁，可是额头上的皱纹和历经风霜的眼神却使她看起来比实际年龄老很多。尽管还是冬天，母亲和孩子却只能穿着单薄破旧的衣服。母亲似乎在担忧着孩子的饥寒和明天不可预知的生活。作品拍得自然真实、简洁凝练，还具有深刻的思想内涵，十分耐看，组照一共由6张构成，一经发表立刻家喻户晓。

《胜利之吻》　阿尔费莱德·艾森斯塔特　1945年

1945年8月15日，阿尔费莱德·艾森斯塔特在纽约的时代广场拍下了这幅《胜利之吻》（见图5-6）。

它被称为表现第二次世界大战胜利的经典之作。事后,作者说:"日本宣布投降那天,我在时代广场上看见一个水兵沿着大街奔跑。一路上他拥抱路上的成年女性,不管她多么老、多么胖、多么瘦、多么高。我脖子上挂着莱卡相机奔跑在这个士兵前面,忽然我看见他抱住一个白色的东西,连忙转身按快门,结果拍下了他跟一个护士接吻的镜头。"在画面中,一名年轻的水兵正在亲吻一名护士,身形优美,如同探戈舞的舞姿。水兵深色的军服和护士洁白的衣裙形成鲜明的对比。他们身后的大街上,是熙熙攘攘的人群,脸上绽放着发自内心的微笑。这幅作品直接向人们传达了一种溢于言表的快乐。

《火从天降》 黄功吾 1972年

《火从天降》(见图5-7)这是一幅令人毛骨悚然的照片。1972年6月8日,越南战争已接近尾声。久战不胜的美国军队已经变得歇斯底里,对着平民村庄和赤手空拳的百姓狂轰滥炸。照片拍摄的是一群孩子被从天而降的燃烧弹吓坏了而四处奔跑的情景,特别是中间那个小姑娘因为身上的衣服被烧着,不得不赤身裸体地在路上奔跑。这个形象十分鲜明地展示了皮肉的痛苦与精神上的极度恐惧。这个形象撕扯着每一个富有正义感、同情心的读者的心。

这幅照片很快就被刊登在美国《纽约时报》的头版上,一下子成了轰动一时的话题。这幅照片逼真地揭露了战争的残酷性,显示了战争对人类灵与肉的深重伤害。美国人早已被这场远离美国而无休止的战争弄得漠然麻木了,但这幅照片又唤醒了他们的良知,于是一场反战的浪潮重又兴起。不久,越南战争宣告结束,人们说,是这幅照片促使越南战争提前半年结束。

1973年,这幅照片荣获美国普利策奖,同年,在荷兰世界新闻摄影比赛中又被评为年度最佳照片。

照片中的小姑娘名叫潘金淑,当年9岁。照片成名之后,她成了新闻摄影跟踪的人物。成年后,她移居美国,被联合国任命为和平大使奔走于世界各地,以自己的经历讲述和平的意义。1996年,她有了自己的家庭和孩子,但背部还留有当年烧伤的疤痕。

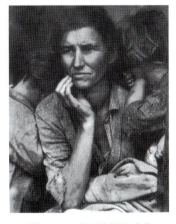　　　　

图5-5 《流浪的母亲》　　图5-6 《胜利之吻》　　图5-7 《火从天降》

《阿富汗少女》 史提夫·麦凯瑞 1983年

麦凯瑞是美国《国家地理》杂志的记者。他大学毕业当了两年的摄影记者后辞职到印度当自由摄影师。1979年苏军入侵阿富汗为他赢得了第一个摄影荣耀:他潜入阿富汗拍下了无数苏军入侵的场景,这些照片使他一夜之间名扬全球,并且获得了当年的"罗伯特·卡帕最佳摄影金奖"。从那以后,哪里有战争,哪里就有麦凯瑞的身影,哪里有贫穷,哪里就有他的作品。1983年的一天,麦凯瑞来到了白沙瓦郊外的一个难民营里。被女孩的目光所打动,5分钟不到就拍摄这幅全世界著名的封面照片。这个刚从战乱中逃生到巴基

图 5-8 《阿富汗少女》

图 5-9 《品头论足》

图 5-10 《心不在焉》

图 5-11 《看枪》

斯坦难民营的小姑娘,警惕的目光中露出不安和惶恐(见图 5-8)。《美国摄影》杂志总编斯科诺尔对此评论说:"那感觉有点像是蒙娜丽莎。你无法一下读懂她目光中的深意。她害怕吗?愤怒吗?绝望吗?还是对自己的美丽非常自信?每当你注视这张照片时都会有不同的感受。这就是它的伟大之处。"

《品头论足》 维吉 1943 年

《品头论足》(见图 5-9)是美国城市新闻的抓拍大师维吉拍摄的最出名的一幅作品。作品中两位身披白色貂皮大衣、珠光宝气的贵妇人是维吉在纽约大都会歌剧院门口偶然遇到的,尽管他事后才知道这两位是戏剧批评家,但他闻到的"那股自命不凡的气味"让他抓到了这一瞬间。画面上年纪稍长的贵妇人处于画面左边,她左侧的女伴跟在她的身后,华贵的穿戴和目空一切的微笑展示出以自我为中心的心态。更为绝妙的是她们身边一位穷酸的老妇人,目瞪口呆地看着这两个浑身上下珠光宝气的贵夫人,尽管年龄相仿却仿佛不是一个世界的人。维吉在抓拍时并没有看到这个穷老太,因此这幅名作的诞生,还真有几分偶然的因素。

《心不在焉》 罗伯特·杜瓦诺 1949 年

在法国摄影界,罗伯特·杜瓦诺和布勒松堪称为一对并驾齐驱的大师。两人的摄影都以纪实为主,但风格却迥然不同。布勒松经常云游四海,作品比较深沉严肃,关心各地民众疾苦。杜瓦诺则一生只以他所居住的巴黎为创作基地,喜欢在平民百姓的日常生活中抓取幽默风趣的瞬间。

1949 年,杜瓦诺的一个朋友,在巴黎一条街道上开办了一家取名为"罗蜜"的古玩铺,经营 19 世纪的工艺品和绘画作品。有一次,此店购进了一幅画家瓦格纳的人体油画,挂在橱窗里。杜瓦诺想:如果把各种人物的不同反应一一拍摄下来,也许会组成一套很有趣的系列性的专题照片。于是,他就在古玩店里找了个适当的角度,坐在一把椅子上,把那台常用的禄来双反相机安放在膝盖上,连续不断地拍摄。由于橱窗玻璃的反光,站在窗外观画的人不容易发现坐在室内暗处的杜瓦诺。再加上专心致志地观看油画,其神态更是真情流露,两三天这样"守株待兔"式的拍摄战果辉煌。最精彩的一张照片是一位衣冠楚楚的绅士,乘着他夫人兴趣盎然地评论某画时,斜眼偷看那幅裸女人体。这就是《心不在焉》,如图 5-10 所示。这套系列照片证实了他的摄影观点,他说:"日常生活里的奇妙情景是最动人的。你在街道不期而遇的事情,哪一个电影导演也不可能在镜头前给你安排出来。"

《看枪》 威廉·克莱因 1954 年

威廉·克莱因曾被认为是摄影历史上最具影响力的 30 位摄影家之一。他敢于冲破陈旧的摄影条框,反对任何权威的存在,在纪实摄影领域造就了属于自己的一番天地。这幅 1954 年在纽约百老汇第 103 号街拍摄的《看枪》

（见图 5-11），被公认为是克莱因全部作品中最具代表性的作品。画面中手持枪械、面目凶狠的人，虽然看上去是那么的年轻，但给我们的感受却充满着暴力和仇恨。"他只有 11 岁，却已经学会了一切狰狞。"克莱因回忆说："当然，他手里拿的只是一把假枪，他正玩的也不过是美国孩子街头巷尾司空见惯的游戏。但在我看，这一瞬间早已不再是儿童的游戏。"

这幅作品很好地反映了克莱因独特的拍摄风格，那几乎抵着镜头的枪口，已经超出了成像的清晰范围，但夸张模糊的、黑洞洞枪口，直至观众的视线，心惊胆战，仿佛在这一刻，子弹已经出膛，射穿了我们的心房。枪口后面那副令人难忘的神色，反映出了美国年轻一代心目中的暴力倾向，预示着这个国家的社会问题。克莱因似乎从来没有为自己拍摄的画面颗粒太粗、成像发虚、构图不正、取景不全而担心过，相反，他在貌似这一切传统的教条中大刀阔斧地前进，为当时已达巅峰似无进展的纪实摄影开辟了一条新路。

《巴黎穆费塔街》　卡蒂尔·布列松　1958 年

《巴黎穆费塔街》这幅作品的题材并不重大，却是一幅脍炙人口的名作（见图 5-12）：一个男孩，两只手各抱一个大酒瓶，面带笑容，踌躇满志地走回家去，好像因为完成了家长交代的一个光荣而艰巨的任务而无比的自豪。画面中人物表情自然，充分体现了布列松娴熟的抓拍功夫，在很短的时间内，敏感地表现出生活中最重要的一瞬间——"决定性的瞬间"。独辟蹊径，关注别人忽略的瞬间，在普通人的生活中挖掘富有情趣的镜头，是布列松特有的风格。

《琉璃厂》　马克·吕布　1965 年

马克·吕布的作品反映的内容并不一定是那些惊天动地的大事。在他到世界各国旅行期间，他敏感地拍摄了当地人民的生活变化，特别是通过一些细微的生活细节反映出一些重大和具有深远意义的内容。他不但用黑白材料拍摄新闻报道摄影作品，也用彩色材料拍摄。他的彩色作品不但构图精彩，而且色彩优雅、细微。这幅 1965 年拍摄的《琉璃厂》（见图 5-13），前景的门窗巧妙地把画面划分成了 6 个部分，每个部分又都独立成章，给人一种特殊的视觉效果。窗外是 1965 年北京琉璃厂萧条的街景，"文革"前夕山雨欲来而门庭凋敝的"北京工艺品出口公司"及毗邻的"荣兴斋"，尚在勉力撑持……马克·吕布不会汉语，除了接待和陪同人员，他不准随便与遇见的中国人交谈。这是某次购物时，马克·吕布摆脱了"陪行天使"，"冒险"闯入琉璃厂古董街，可仍有两个女孩尾随着监督他的一举一动，以至于在这张著名的照片里，她们分别占据了左右两边的窗子，作为某类历史角色，与今日这个世界里的观看者彼此投去警觉的一瞥。

图 5-12　《巴黎穆费塔街》

图 5-13　《琉璃厂》

《泪珠》　曼·瑞　1931 年

曼·瑞最初在纽约美术学校学画。1917 年，曼·瑞在美国组织了达达主义群体，并成为一个自由摄影师。后来曼·瑞迁居巴黎，在那里开了一家照相馆，专门拍摄时装和肖像，并获得成功，声名鹊起。曼·瑞是世界上最早广泛运用摄影的特殊技法来进行

摄影创作的艺术探索者，许多今天仍然流传不衰的摄影技法是由他始创的。

曼·瑞摄影的创作思路与他作画时的思想是一脉相承的。首先是达达派那种反对一切传统的叛逆精神，其次是力求摆脱现实束缚的超现实主义思想。这幅《泪珠》（见图 5-14）最大限度地突出了被摄者某个细小的局部，给观看者的视觉带来强烈的冲击。值得一提的是，这位模特脸上的"泪珠"并不是真正的眼泪，而是 5 粒晶莹的玻璃珠。

图 5-14　《泪珠》

《火之舞》　爱德华·斯泰肯

在美国，有两位摄影师获得过出席总统国宴的殊荣，一位是安塞尔·亚当斯，另一位就是爱德华·斯泰肯。斯泰肯是摄影史上一位占有重要地位的人物，是一个非凡的、多才多艺的摄影家，在推进摄影成为一个艺术门类的过程中，他是一个关键的人物。在摄影史上，斯泰肯是一位"思想者"。斯泰肯早年从事过绘画，他最初的摄影作品带有浓厚的绘画色彩，显示出对柔焦画意摄影的精通。第一次世界大战后，他主张摄影艺术应该弘扬自身的特质和性能，抛弃绘画的影响，把高度清晰和丰富层次提到首要地位，代之以一种简洁、明朗和写实的风格，成为"直接"摄影和新现实主义的倡导者。斯泰肯的作品构思精巧大胆，手法不拘一格。他在《火之舞》（见图 5-15）这幅作品中采用慢速快门拍摄著名现代舞蹈家伊莎多拉·邓肯在阿克洛玻利斯的舞姿，借助风的吹动，使这位如同精灵般起舞的现代舞之母的衣裙拍得像舞动着的火焰一样，成功地表现了她的舞蹈艺术和自由奔放的个性。

图 5-15　《火之舞》

《丘吉尔》　尤素福·卡什　1941 年

尤素福·卡什被称为拍摄灵魂的大师。卡什拍过的名人包括世界各地的军政领袖、知名作家、艺术家和演艺红星等，其中包括 12 位美国总统。1996 年卡什曾经在一篇摄影散文中写到："我对平民百姓有无限兴趣，但最使我着迷的，莫过于利用相机，将伟人的真实性情充分展示出来。"

卡什最得意的杰作就是拍摄丘吉尔的肖像（见图 5-16）。照片上的丘吉尔，坚定沉着、威风凛凛，颇具大将风度，甚至成为第二次世界大战期间英国人不屈战斗的象征。这在第二次世界大战法西斯气焰嚣张时期，起到了非同寻常的宣传效果。那是 1941 年 12 月 30 日，英国首相丘吉尔和美国总统罗斯福一起来到加拿大首都渥太华，参加加拿大总理邀请的众议院演说。那时，卡什刚满 33 岁，但已是加拿大相当著名的摄影师了。趁着有人给筋疲

图 5-16　《丘吉尔》

力尽的丘吉尔递上一杯白兰地和一支雪茄的机会,卡什赶紧上前向丘吉尔请求道:"阁下,我希望在这一历史时刻为您拍照留念。"丘吉尔答应了。卡什一边检查相机准备拍照,一边请丘吉尔把雪茄放下来。但是,当他抬起头准备拍照时,发现丘吉尔仍然悠然自得地叼着那支雪茄。这样温文尔雅的丘吉尔,怎么能符合"战时首相"的称呼呢?卡什思索了一下,凭着自己的生活经验和对丘吉尔个性的了解,他神速地跑上前去,说了声:"对不起,阁下。"冷不防一把将那支雪茄从丘吉尔嘴边扯了下来。丘吉尔被这突如其来的举动激怒了,一下子瞪大了双眼,左手叉在腰间。就在这一刹那,卡什按下了快门,一张独具个性的照片因此而诞生。当丘吉尔明白了卡什的良苦用意之后,心情平静下来。他没有怪罪卡什的鲁莽,反而像老朋友似地和他握起手来。他对卡什说:"你制服了一头怒吼的狮子!"

图 5-17 《毕加索和夫人基洛特》

《毕加索和夫人基洛特》 罗伯特·杜瓦诺 1952 年

在《毕加索和夫人基洛特》(见图 5-17)的构图中,夫人基洛特所占的面积远远大于毕加索,非常抢眼。这是因为作者了解,毕加索的许多绘画都是以他的夫人弗兰西斯·基洛特为主题的。为此,杜瓦诺特意把基洛特安排在画面最前列的突出画面上,并使她跟身后墙上的画作处在一条对角线上。这样既避免了两者集中在一条垂直线上的单调,使画面的构成显得灵活特别,又巧妙地表明了基洛特在毕加索心中的特殊位置。

《超现实主义的达利》 菲利普·哈尔斯曼 1952 年

菲利普·哈尔斯曼与达利 1941 年相识于纽约后,建立起亲密的友谊,开始了长达 30 年的合作,创作了一系超出人们想象的作品。达利于 1931 年画过一幅超现实主义名画《永恒的记忆》,画中的钟表全部都柔软的像面饼一样。哈尔斯曼以这幅油画为基础,于 1952 年拍摄了《超现实主义的达利》(见图 5-18),作品把其中一只耷拉在桌面上的表改为达利的肖像。

图 5-18 《超现实主义的达利》

《杜威玛和大象》 理查德·埃韦顿 1955 年

理查德·埃韦顿被认为是美国最重要的摄影家,他在时装与人像摄影上的成就成为了美国摄影史上的里程碑。《杜威玛和大象》(见图 5-19)是他的代表作之一。这幅作品中模特儿的举手投足,居然和大象温文尔雅的举止相呼应,令人感慨不已。身着晚礼服的模特双手分别抚摸着两头大象的长鼻和耳朵,精致与粗糙、温柔与野性的对比使画面极具视觉冲击力。下垂的长腰带与大象的鼻子相互呼应、相映成趣。有趣的是,这是摄影家在这次拍摄中的最后一幅画面,就在准备离开的那一刻,奇迹发生了——大象

图 5-19 《杜威玛和大象》

扬起了它的鼻子，模特儿以从容的呼应，为摄影家的快门添加了迷人的活力。

《水下人体》　霍华德·沙茨

霍华德·沙茨原来是一名眼科医学专家，后来自学走上摄影之路。20世纪80年代后期他开始在自家的游泳池进行水下舞蹈摄影（见图5-20）。水下的人体摄影与地面上的不大一样。由于水力的漂浮和托举，人体的各个部位都会显得更加突出，所穿的纱裙在水中波动，飘飘欲仙。在拍摄这幅作品时，除了相机上的闪光灯，还使用了来自泳池上方的灯光和泳池底部的反光，获得了和地面上不同的效果。在黑色背景的衬托下，画面中的舞蹈演员仿佛飘浮在空中，加上来自水面的倒影，使整幅作品犹如梦境一般。由于水的托举作用，模特的动作看起来格外的轻柔舒展，这也是与其他人体摄影最大的不同的。

咖啡广告

这幅咖啡广告（见图5-21）不仔细看会以为是一幅画，它有意模仿立体派绘画代表人物——莱热的艺术风格，把经过化妆的真人和咖啡、蛋糕、餐具、小茶几等和莱热的绘画作品巧妙地结合在一起。画面真真假假、扑朔迷离，颇具戏剧性。

食品广告

如果不看说明，很少有人能发现这是一幅面条广告（见图5-22）。这幅作品在拍摄过程中，以协调的布局，严格的构图、细腻的布光和丰富的影调，表现出一种超自然的、与读者保持一定情感和心理距离的力量。尽管色彩斑斓，却用陌生化的表达使人们对平时熟悉的挂面产生了距离感，有一种让人有一种敬而远之的感觉。构图活泼又不失稳重，巧妙地维持了画面的平衡感。在这看似简单的作品中，令人叫绝的是摄影创作中的拍摄角度。

珠宝广告

作为时尚广告的一个大类，珠宝广告也非常惹眼（见图5-23）。除了创意之外，更多的是对摄影师拍摄技巧的考验。在众多的珠宝广告之中都少不了女模特魅惑的面庞，而大多数摄影师为了避免其喧宾夺主，都采取了弱化面孔的方式。背景强光使模特成为剪影，珠宝则不受灯光的影响，在深色剪影中得到衬托，品牌得到了醒目的展现。

钢笔广告

钢笔广告（见图5-24）中模特独特的化妆形象和模特与产品的独特关联特别引人注目。产品在特殊组合关系中显得尤为突出。

图5-20　《水下人体》

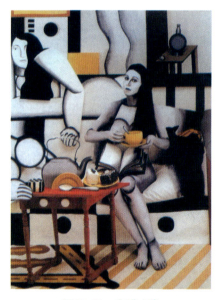

图5-21　咖啡广告

图5-22　食品广告

时装广告

逆光的拍摄,使人物与背景形成高强度的反差。经过这一特殊的处理,画面的主体显得更单纯、更概括、更具艺术感染力(见图5-25)。

图5-23　珠宝广告　　　　　　图5-24　钢笔广告　　　　　　图5-25　时装广告

《小白杨》　安塞尔·亚当斯　1958年

安塞尔·亚当斯与爱德华·韦斯顿同为F64摄影小组的代表人物,也是黑白摄影的杰出代表。真正的摄影师在进行风光拍摄时都不畏艰险,亚当斯一生拍摄过大量的风光照片,他经常独自一人开车,在荒郊野地里风餐露宿,观察景物,有时他会反复几十次跑到一个观测点,不厌其烦地观察不同季节不同气候中的景色变化。

这幅拍摄于1958年的《小白杨》(见图5-26)中,那洁白的树冠仿佛笼罩在一股超自然力量的灵光之中,引发出许多奇想。曾任纽约现代艺术博物馆摄影部主任的约翰·沙科夫斯基说:"这棵小白杨既不巨大壮观,也不珍惜可贵,但作品本身却出乎意料地令人感动。"亚当斯晚年热衷于彩色摄影,曾拍摄过不少于之前的黑白摄影作品相同标题的彩色风光作品,但是看起来,总不如他的黑白片过瘾。

图5-26　《小白杨》

《通往印度之路之二》　拉胡比尔·辛弗

拉胡比尔·辛弗出生在印度,曾在美国和法国赢得了很高的声誉。他去世以前的拍摄的最后一个专题就是自驾在印度旅行拍摄。在这幅作品中构图非常巧妙,作者通过汽车将前后的人与景构成在同一个画面中,同时将汽车与整个印度文化紧密结合在一起。在色彩处理上恰到好处,整个画面呈红色,干净利落,完美地展现了一个热情洋溢的印度(见图5-27)。

《兰格尔山脉》　马克·明奇

马克·明奇是美国专业的风光摄影师。他的作品的特点

图5-27　《通往印度之路之二》

是在大气凛然的风光画面中，人的出现非常频繁。这些人或是在山间滑雪，或是在攀岩，人物非常小，却表现出对自然的征服欲望和强大的生命力。《兰格尔山脉》（见图5-28）是他的代表作之一。画面中只有少量的色彩，几乎呈现出黑白的效果，却极具视觉冲击力。紫色的岩石与远处呈现出蓝色光芒的雪峰遥相呼应，冷色的运用使画面呈现出一种神秘的色彩。画面中有意安排的人物，尽管非常小，却以镇定自如的状态面对翻涌的云海，显出人对自然的自信。

《风景一号》　弗朗克·方塔纳　1978年

　　弗朗克·方塔纳是意大利抽象风光摄影家。他自学成才，通过不断摸索和实践，才找到一条适合自己创作风格的发展道路。方塔纳的摄影作品表现出强烈的平面感，具有鲜明的抽象风格。他认为，一幅画首先是颜色在一个二度空间上的排列。因此方塔纳非常注重形体和色块的排列组合，色彩的对比统一。他的抽象风景摄影作品表现出高度的凝练和简洁。这幅《风景一号》（见图5-29）画面统一于绿色基调，各种浓淡深浅的绿色变化微妙，明亮的黄色贯穿全局，一棵圆形小树带来节奏的变化，在画面上形成视觉中心。

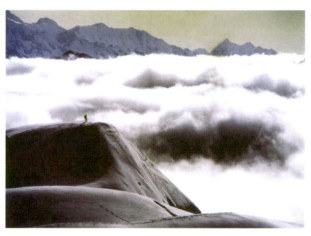

图5-28　《兰格尔山脉》

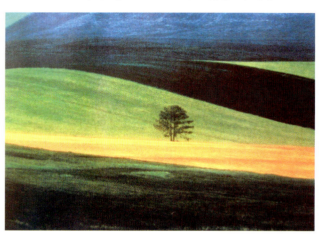

图5-29　《风景一号》

图5-30　《西南沙漠，2000》

《西南沙漠，2000》　麦克尔·法塔利　2000年

　　麦克尔·法塔利1965年出生于美国，《西南沙漠，2000》（见图5-30）是他最出名的一幅作品。在对西南沙漠进行探索的途中，作者第一次见到了如此具有神秘色彩的岩石。他对其结构进行了研究，从不同的角度选择不同的镜头。力求表现出极具力量感，同时又很简洁的画面。一年之后，法塔利才等到这一天。低角度的阳光可以将这块巨石照亮，夕阳金色的光线染红了天空。尽管这样已经很完美，他还是等月亮升上来之后才按下快门，这样不仅使画面获得了一种平衡感，还使现场产生了一种神秘的氛围。

《西南沙漠上的巨石》　杰克·戴金加

　　杰克·戴金加是美国最受欢迎的彩色风光摄影师。他通过自己的作品，曾经促进建立了美国和墨西哥交界的一家国家公园。作者是在加利福尼亚南部的国家公园发现这块巨石的，

但是在往返了三次之后才获得了满意的光线效果。低色温的阳光所照射的红色巨石，和蓝色的天空形成的鲜明的对比，天空和大地的分割使画面显得简洁动人，让人感受到自然巨大的威力。巨石顶上的一棵小树，活跃了画面，起到了画龙点睛的效果（见图 5-31）。

《甜椒》　爱德华·韦斯顿　1930 年

拍摄于 1930 年的《甜椒》（见图 5-32），最能表现摄影家爱德华·韦斯顿的个性，也被称为美国历史上最贵的甜椒。为了挖掘这个甜椒内在的生命力，它花了 7 天时间，先后拍摄了三十多张照片，这是其中最好的一张。韦斯顿充分利用了光的语言在黑白摄影中的表述：顶侧光掠过光滑的物体产生了奇妙的过渡，丰富的影调层次加强了作品的立体感，二维影像的可视性在这里转化成了三维雕塑的可触性。主体本身比较油亮光滑，在柔和的光线下，高光也显得特别鲜亮耀眼。由于作者非凡的艺术修养与高超的摄影技艺，高光与中间影调且衔接得非常平滑漂亮，构图造型又别具匠心，以至让观赏者产生了错觉：那不是甜椒——简直就是一具完美的人体。

图 5-31　《西南沙漠上的巨石》

图 5-32　《甜椒》

《飞鸟》　厄恩斯特·哈斯　1960 年

哈斯出生于奥地利的维也纳，他曾被美国《大众摄影》杂志评为世界上最有创作思想的 10 位顶级摄影大师之一。模拟式抽象追求一种"妙在似与不似"之间的情趣，这在哈斯的作品中屡见不鲜。他曾在被撕扯得乱七八糟的广告招贴上挖掘出许多美丽的抽象画面，表现出摒弃传统的审美观念。这幅作品就明确地在标题中标出一个"鸟"字，以表明画面里显现出来的图像，有点像一只振翅飞翔的大鸟（见图 5-33）。

《猩猩》　保罗·斯蒂瑞

保罗·斯蒂瑞是英国伦敦大学的生物学博士，同时也是动物研究员，足迹遍及地球的各个角落。他的动物摄影技术精湛，品质高超，作品不但清晰细腻，而且能抓住各种野生动物的特性。尤其是在幼小动物的拍摄上，斯蒂瑞把它们的天真活泼表现得淋漓尽致，充满了生活的气息和情趣。在斯蒂瑞拍摄的《猩猩》（见图 5-34）这幅作品中，母猩猩安详的驮着顽皮的小猩猩，画面中猩猩表情生动，身上的毛发丝丝可见，闪耀着光泽。构图突出主体，主题明确，表情到位，堪称佳作。

图5-33 《飞鸟》

图5-34 《猩猩》

> > **学习目的**

了解摄影艺术的审美特征,并能运用所学知识赏析摄影作品。

> > **思考与练习**

运用你所学到的知识,介绍并分析两幅你熟悉的摄影艺术作品。

参考文献
References

[1] 朱伯雄．世界美术史［M］．济南：山东美术出版社，1990．
[2] 王伯敏．中国美术通史［M］．济南：山东教育出版社，1987．
[3] 陈志华．外国建筑史［M］．北京：中国建筑工业出版社，2004．
[4] 潘谷西．中国建筑史［M］．北京：中国建筑工业出版社，2004．
[5] 张荣生．西方现代派建筑艺术［M］．长沙：湖南美术出版社，1996．
[6] 王受之．世界现代设计史［M］．北京：中国青年出版社，2002．
[7] 陈晶．艺术概论［M］．武汉：湖北美术出版社，2006．
[8] 凯瑟琳·麦克德莫特．20世纪设计［M］．北京：中国青年出版社，2002．
[9] 马泰欧·西罗·巴伯尔斯凯．20世纪建筑［M］．济南：山东美术出版社，2003．
[10] 朱利峰．一生要知道的欧洲艺术名作［M］．北京：中央编译出版社，2007．
[11] 紫图大师图典丛书编辑部．世界设计大师图典［M］．西安：陕西师范大学出版社，2003．
[12] 顾铮．世界摄影史［M］．杭州：浙江摄影出版社，2007．
[13] 唐东平．摄影作品分析［M］．杭州：浙江摄影出版社，2006．
[14] 汤天明．摄影艺术概论：超越瞬间［M］．南京：南京师范大学出版社，2007．